红②

旅行摄影·实战为王

TRAVEL
PHOTOGRAPHY BIBLE
VOLUME TWO
PRACTICE IS EVERYTHING

张千里 著

人民邮电出版社
北京

图书在版编目（CIP）数据

旅行摄影圣经. 2，实战为王 / 张千里著. -- 北京：
人民邮电出版社，2020.8
ISBN 978-7-115-53346-3

Ⅰ. ①旅… Ⅱ. ①张… Ⅲ. ①旅游摄影－摄影艺术
Ⅳ. ①J416

中国版本图书馆CIP数据核字(2020)第017287号

内 容 提 要

《旅行摄影圣经》出版以来，得到了读者热情的鼓励和支持。作者张千里历时逾一年，再度推出他的力作《旅行摄影2——实战为王》。《旅行摄影2——实战为王》根据作者多年来摄影的经验和经历，力求让读者利用基本的器材拍摄出秀的作品。《旅行摄影2——实战为王》分为镜头、对焦、曝光、色彩、滤镜和支撑系统六部分32章向读者充分介绍了摄影的基本知识和技巧。和当然作者在每一部分都奉送了自己的摄影秘笈，让读者有醍醐灌顶之感，原来这些精彩的照片背后的技巧竟然如此简单，用好自己手中的器材是多么重要。

《旅行摄影2——实战为王》适合广大摄影爱好者、摄影发烧友以及摄影师参考借鉴。

◆ 著　　　　　张千里
　　责任编辑　　胡　岩
　　责任印制　　周昇亮

◆ 人民邮电出版社出版发行　　北京市丰台区成寿寺路 11 号
　　邮编　100164　电子邮件　315@ptpress.com.cn
　　网址　https://www.ptpress.com.cn
　　北京富诚彩色印刷有限公司印刷

◆ 开本：690×970　1/16
　　印张：22　　　　　　　　　　　2020 年 8 月第 1 版
　　字数：634 千字　　　　　　　　2020 年 8 月北京第 1 次印刷

定价：99.00 元

读者服务热线：(010)81055296　印装质量热线：(010)81055316
反盗版热线：(010)81055315
广告经营许可证：京东市监广登字 20170147 号

自 序

2011 年，我的第一本摄影书《旅行摄影圣经》出版了，当时诚惶诚恐的心情依然记忆犹新。直到不断加印，销量多年来一直位居摄影类图书排行榜的前列，还输出到中国港台地区制作了繁体版，输出到泰国制作了泰文版，而且读者、媒体、出版社的反馈都还算不错，我才算略微宽心一些。

时隔三年，不断有读者朋友询问何时出新书。面对大家的期待，我又一次陷入了忐忑之中。第一本书可谓呕心沥血——交稿时，便有一种被榨干了的感觉，许久不愿再提笔写任何教程。一直觉得自己还需要继续积蓄能量，才能写出至少不比前一本差的摄影书。

这三年当中，我一方面阅读大量的书籍，另一方面进入了疯狂的旅行期：三赴北极，二入南非，从威尼斯狂欢节到重返古巴的寻梦之路。太多的行程，此处不一一赘述，有关的照片可以在本书中找到。我希望在不断的学习和旅行中扩展自己的拍摄领域，超越自己以往的拍摄技术与理念，也希望能更加精准地找到帮助广大读者提高摄影水平的良方。

摄影群体中有个有趣的现象：器材武装到牙齿，可精良的装备却未能带来与之相符的照片。什么地方出了问题？其实，越了解手里的"武器"，越能将其作用发挥到极致。我打算写一本只讲常见的数码摄影器材的使用及实战技巧的器材书，从小处入手，帮助大家解决可能遇到的各种器材问题。

非常感谢社交平台这种神奇的互联网产物，让我能看到读者提出的大量摄影方面的问题。这些问题让我看到了摄影爱好者存在的共同性问题。我筛选了一些有代表性的问题放入书中进行详细阐述。摄影没有捷径，但希望通过这本书让大家少走弯路。

这本书不会把相机上的菜单一个不落地罗列一遍，但会把说明书里语焉不详又至关重要的问题生动详细地分析给你听。这是一本比说明书更有趣、更容易读懂的器材指南，它是分场景解决技术问题的《旅行摄影圣经》在器材角度的扩充。

在这本书即将完工之际，我要特别感谢我的太太！为了让我安心写书，她分担了相当多的工作，并宽容地对待写稿期那焦虑的我。感谢出版社的编辑胡岩及其同事，你们的耐心与支持终于等到了拨云见日的时刻。感谢在这之前所有提供过便利与帮助的朋友与赞助合作单位！也感谢一直在支持鼓励我的读者们，因为你们才有了这本新书。

张千里

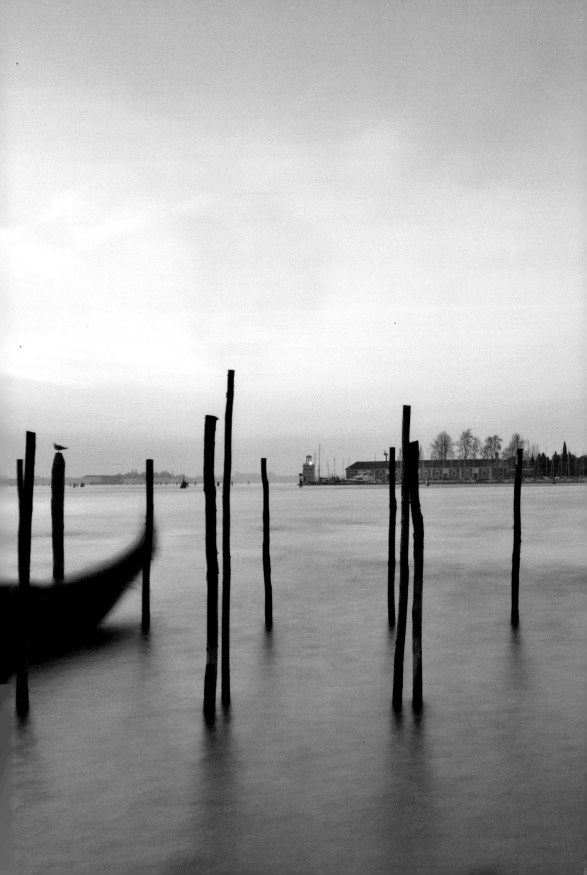

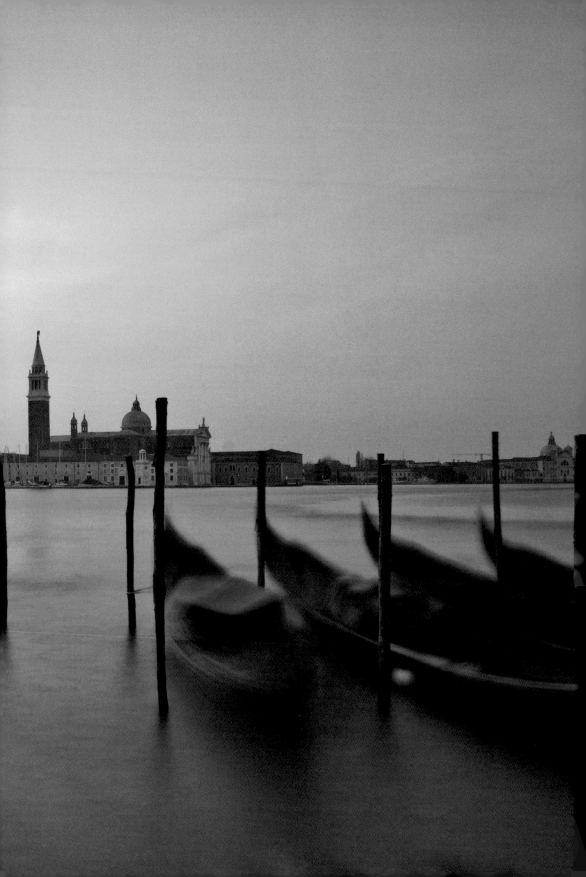

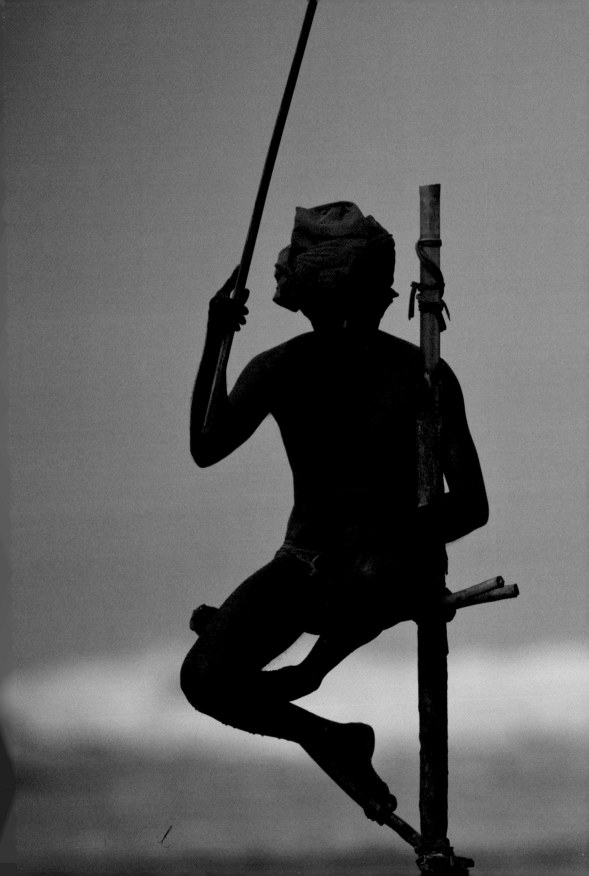

Part ①
镜头

第 1 章　没有捷径的捷径　　20

器材唯物论　　21

观察力　　25

理解透视的重要性　　30

如何进退　　33

第 2 章　买镜头前需要知道的事　　34

选定焦还是变焦　　35

何时换镜头　　35

小光圈镜头如何获得浅景深　　36

光圈与成像质量　　38

又爱又恨的大光圈　　42

不看焦内看 Bokeh　　45

光线的衍射　　48

第 3 章　选择适合自己的镜头　　50

驾驭超广角　　51

大光圈广角定焦镜头的优势　　58

无法跳过的标准镜头　　59

70-200mm 还是 85mm　　62

适合自己的才是最好的——
70-400mm 与 70-200mm 的选择　　64

增距镜是神器吗　　66

巨炮新兵营　　68

鱼眼镜头　　71

微距镜头　　72

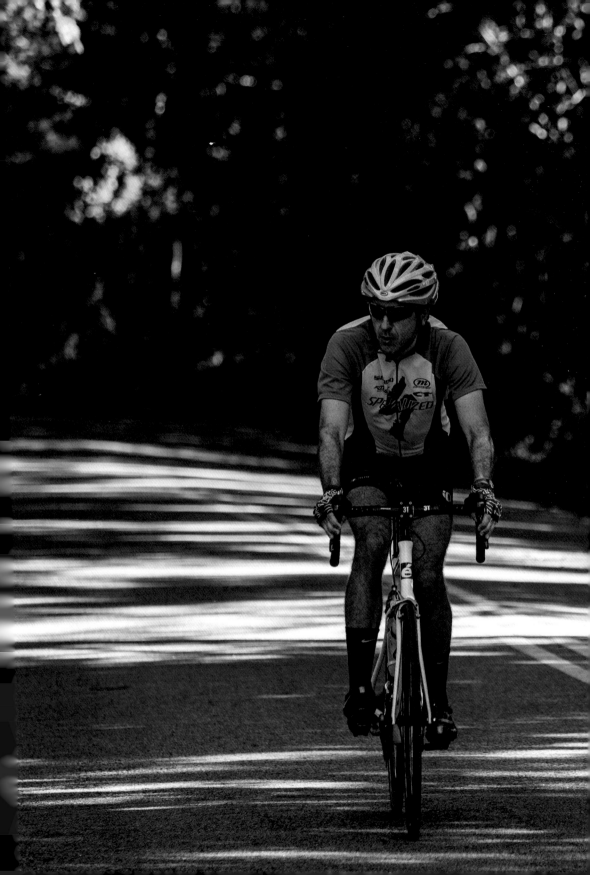

Part ❷
对焦

第 4 章　认识对焦系统　　　　**76**
自动对焦（AF）系统　　　　77

第 5 章　对静态主体的对焦操作　　　**82**
何时用 AF–S　　　　83

如何锁定自动对焦　　　　84

把对焦与按快门分开　　　　86

第 6 章　跑焦及对策　　　　**88**
如何判断相机是否跑焦　　　　89

对焦微调与 Lensclac　　　　89

自身位移引起的跑焦　　　　90

余弦误差　　　　90

全时手动对焦（DMF）来对付失焦　　　90

对焦系统造成的跑焦　　　　90

第 7 章　解决对动态主体的对焦问题　　**92**
何时用 AF–C(AI SERVOR)　　　93

扫射还是点射　　　　94

动静对焦法　　　　94

预判提高对焦成功率　　　　97

第 8 章　不能抛弃的手动对焦　　　**98**
AF 与 MF　　　　99

超焦距与全景深　　　　101

街拍时的对焦选择　　　　104

Part ③
曝光与测光

第 9 章 测光 **108**

测光与曝光 108

18% 灰与灰卡测光 109

对焦与测光傻傻分不清楚 110

机内测光表的使用（TTL） 110

中央重点平均测光 111

多区平均测光 111

点测光 112

同一场景几种测光方式的差异 112

点测光解决风光曝光难题 114

对焦点与点测光点联动 116

测光锁定 116

曝光补偿的意义与工作方式 117

反射亮度 121

发光体测光 127

TTL 测光方式 128

用测光表测量人像曝光 129

用测光表测量风光 130

第 10 章 快门速度 **132**

曝光三要素 132

高速快门的运用 132

慢速快门的运用 134

绝对静止与相对静止 138

何为相对速度 141

第 11 章 光圈 **142**

光圈与通光量的关系 143

第 12 章 ISO 感光度 **144**

什么是 ISO 145

ISO 与成像质量的关系 145

选择合适的 ISO 146

保证拍摄意图的自动 ISO
与手动曝光模式 146

降噪 146

第 13 章 创意曝光 **148**

再现现场光 149

先意图后曝光 152

阳光十六法 157

第 14 章 曝光辅助 **158**

取景器信息 160

回放浏览 160

LCD 实时取景 162

Part ④
色彩风格控制

第 15 章　光线	**166**
光线的方向	167
光线的质感	175
第 16 章　色温与白平衡	**178**
色温的定义	181
光源色温与相机白平衡之间的关系	181
自动白平衡	182
日光白平衡	183
阴天白平衡	185
阴影白平衡	186
荧光灯白平衡	186
白炽灯白平衡	188
节能灯该用什么白平衡	188
LED 灯色温	189
如何获得准确色彩 ——自定义白平衡	190
SpyderCHECKR PRO	192
便携式灰卡	193
手动设定 K 值	193
控制白平衡的思路	194
白平衡漂移	198
第 17 章　机身的色彩风格	**202**
色彩风格	203
饱和度	204
锐度	204
对比度	204
色相	207
各参数配合使用	207
创意色彩风格	207
第 18 章　初级色彩管理	**208**
sRGB 还是 Adobe RGB	209
为什么要进行色彩管理	210

第 19 章　色彩控制实战	**212**
胶片般的色彩	214
风光色彩有学问	218
漂亮的人像肤色	223
日系小清新色彩 一学就会	224
夜景色彩控制	227
后期调整	229

Part ⑤

滤镜

第 20 章　不可或缺的滤镜 **233**

数码时代为什么还要用滤镜　233

风光摄影常用滤镜　234

第 21 章　滤镜的基本知识 **235**

圆形滤镜与方形滤镜　235

滤镜的技术指标　236

滤镜尺寸　238

支架系统　239

第 22 章　减光镜 **243**

中灰滤镜 ND　243

高密度中灰滤镜 ND400　246

用 CUBE 矫正高密度滤镜偏色　250

可变中灰滤镜　252

第 23 章　影调控制滤镜 **254**

渐变灰滤镜 GND　254

一片 GND 滤镜压暗天空　256

多片 GND 滤镜叠加使用　258

GND 与 ND 叠加使用　262

斜向压暗　264

那一抹蓝——GND 与 HDR
的区别　266

反向渐变滤镜 RGND　268

西班牙古堡下的落日　269

大瀑布的日出——RGND 与
GND 的叠加使用　271

第 24 章　偏振镜 **274**

偏振镜 PL　274

让秋色更纯粹　275

蓝天更蓝　276

消除水面反光　278

GND 与 CPL 叠加使用　280

CPL 与 RGND 组合运用　282

CPL 不适用的场合及解决方案　284

偏振不均匀　286

**第 25 章　滤镜系统的
　　　　　构建与其他** **288**

风光摄影滤镜配置方案　288

滤镜的携带　289

滤镜的清洁保养　290

Part ⑥
支撑系统

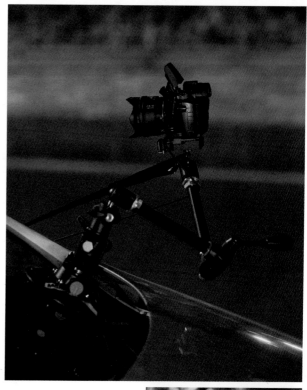

第 26 章　又爱又恨的三脚架　294

三脚架　295

提高画质　296

慢门拍摄必备　299

方便精确构图及使用滤镜　300

支撑重型设备　301

自拍　302

最低高度　303

拆掉中轴　305

第 27 章　太有讲究的云台　306

云台　307

球形云台　307

三维云台　308

微调云台　309

全景云台　310

悬臂　311

快装板　312

快装板安装技巧　314

云台的保养　316

自重　316

承重能力　316

第 28 章　实用辅助器材　317

快门线 + 反光镜预升　317

可编程快门线　321

App 遥控拍摄　324

学会使用水平仪　325

利用中轴挂钩提升稳定性　326

防寒　331

取景器遮光板　332

第 29 章　微型脚架　333

第 30 章　独脚架　336

是否需要独脚架　337

独脚架使用技巧　339

用独脚架支撑超长焦镜头　339

第 31 章　吸盘与魔术臂　342

神奇的吸盘、魔术臂　343

车拍利器——吸盘的应用　343

第 32 章　脚架的携带与运输　349

路途中脚架的携带　349

拍摄时脚架的携带　351

合理安排脚架的使用时间　351

并不存在什么好照片的规则，
只存在好的照片。

——安塞尔·亚当斯

镜头

第1章

没有捷径的
捷径

1 器材唯物论

　　每次讲到器材，好多人都如同打了鸡血一般兴奋。太多的"唯物"主义者坚信，照片拍得不够好是因为自己手里的器材不够牛，只要给个拍照神器，谁都能拍出具有"毒性"与德味的照片。真的是这样吗？如果问题能用钱解决，那就不是问题了。不然拍得好的摄影师怎么也应该广泛地在富豪阶层产生才符合上述逻辑呀！

▲
SONY α55
50mmF1.8
F11
1/500s
ISO100
日光白平衡
美国 拉斯维加斯

　　这是用一支非常便宜的标准镜头拍摄的。透过窗户可以拍摄到远处的城市建筑，窗户上有水汽，被虚化后形成了光斑。由于建筑离我很远，窗户又离我非常近，所以哪怕只用 F11 的小光圈依然能取得足够的虚化效果。因此，只要掌握器材的特性，便知道如何去控制器材。这也是我特别想通过这本书告诉大家的。

一张照片，如果基本技术不过关，或是没有主题没有内涵，哪怕所用的相机镜头再有特色，成像风格再清晰或再有所谓的"味道"，它的意义又何在呢？换句话说，有些人已经有了非常不错的器材，但并没有把它的性能充分发挥出来，这是不是有点可惜呢？

我学摄影的前十年间大多是用胶片相机进行拍摄，从开始拍摄到最后看到效果通常要花好几个星期的时间，以至于当时我是怎么拍的都已经不太想得起来了，所以进展比较慢。后来换了数码器材，才发现拍完立马能看到效果是多么重要——技术哪里有问题，应该怎么调整可以马上做出反应。因此，后面的进步全托数码器材的福。现在大家基本都是从数码拍摄开始入手了，真是赶上了大好时代呀。不过凡事没有捷径，想要熟练驾驭器材还是只有花工夫练习基本功才行，别无他法。

▲ LEICA M6、35mm F2A、手动曝光、F2、1/30s、FUJI RDPIII、古巴 圣地亚哥

我曾无数次在不同场合强调：器材并不是最重要的。因为我做过 6 年的数码摄影器材专业测试工作，深知不同镜头之间确实有各种微妙的差异。如果发挥得恰当，能让照片有锦上添花的妙处，但这对照片来讲并不是决定性的。通常一个手潮的，能瞬间将一支万元级的镜头拍出几百块"狗头"的效果来。而一个有经验的摄影师哪怕是用卡片机、手机也能拍得不错。因此，真正能提高照片素质的，是拍摄者各种基本功、技术手段与意识的综合运用。

在经历了打羽毛球和学做咖啡等一些事之后，我发现器材不是最重要的这个观点也对也不对。某些特定题材，必须用一些特定的设备，这一点大家应该没什么异议；而当摄影水平到达一定程度后，换一些更好的设备，会让自己偶尔有跳跃式的进步——但这仅限于摄影水平被器材制约的时候，因而不能总指望通过换器材来"大跃进"。因此，再好的器材，也要学会驾驭它，而不是被它牵着鼻子走。

这本书要探讨的也正是这方面的问题：如何将手里的器材发挥出最大的作用，拍到尽量高质量的影像；把说明书上没讲清楚的地方仔细讲一讲，并把一些器材的使用实战经验无保留地呈现给大家。如果你抱着理性的心态对待器材，那么看这本书一定会有意义。不要总想着秘笈与捷径，这世上并没有什么捷径。

我在拍摄前看到了照片。
——麦克山下，《国家地理》摄影师。

（我在与麦克山下先生合作时，他对我们的学员说过
这样一句话，不知道当时多少人对此有感触？）

如果把全景拍下来，表现力并没有只拍局部来得
强烈。局部的形状、倒影、色彩都让人沉醉，那
就随着心的方向去拍摄吧。

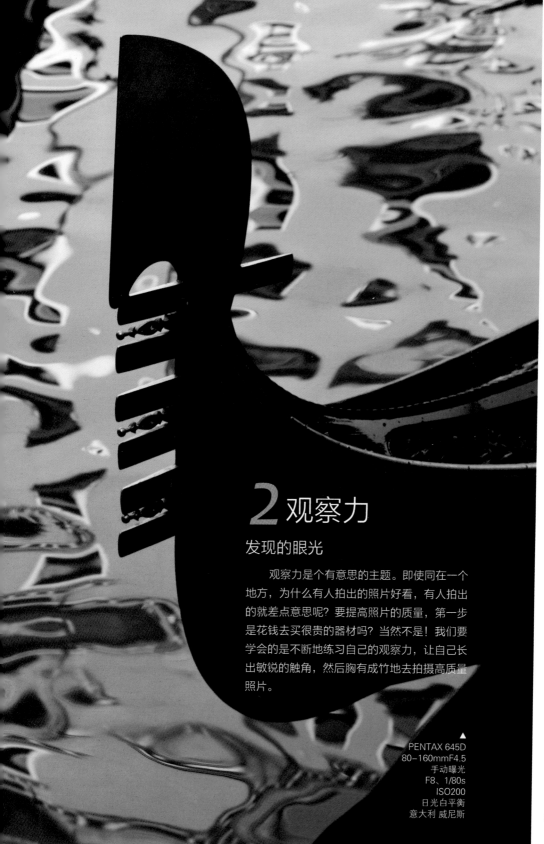

2 观察力

发现的眼光

观察力是个有意思的主题。即使同在一个地方，为什么有人拍出的照片好看，有人拍出的就差点意思呢？要提高照片的质量，第一步是花钱去买很贵的器材吗？当然不是！我们要学会的是不断地练习自己的观察力，让自己长出敏锐的触角，然后胸有成竹地去拍摄高质量照片。

▲
PENTAX 645D
80–160mmF4.5
手动曝光
F8、1/80s
ISO200
日光白平衡
意大利 威尼斯

选择性视角

首先，要学习的是发现美的能力。初学者看什么都很好看，都想拍下来，但这是拿起相机时的新鲜感所带来的，并不是因为真正掌握了发现的眼光才去拍摄。到一个陌生的地方，你觉得随手一拍都很有意思，这是因为拍到的东西与平时接触的有很大差异，这依然是新鲜感所造成的。所以随着时间的沉淀，这些照片可能会变得不值一提。要拥有发现美的能力，必须学会提炼。摄影是种减法的艺术，就好像剥开层层洋葱皮，最后看到内心的状态。对大部分照片来讲，主题明确、构图简洁是个行之有效的"捷径"——想清楚要表现的是什么，然后用最简洁的画面去呈现出来，这样的照片就能让我们很快从乱拍一气的初学者中脱颖而出。

你是不是已经发现了，上述几张照片都是拍的小景物？的确，把复杂的环境简单化是摄影入门的重要方法。中长焦镜头有助于将你的注意力集中到你最感兴趣的地方，而周围杂乱的环境则被剔除在外，或是通过景深的控制将其弱化。不过，千万不要以为自己找到了"捷径"。如果你所有的照片都是这种视角拍摄的，你会有两种结果：要么迅速地对自己拍的照片感到视觉疲劳，要么逐渐成长为一个坚持自我的风格大师。摄影，说起来容易，做起来难，但不管怎样还是你控制相机，而不是相机控制人。

有时你可以从小处入手，以小见大。

——艾略特·波特

拍下整把伞，周围的环境会使照片整体显得杂乱无章，倒不如把镜头再拉近一些，用特写来表现线条构成与色彩结合的感觉。

▲ SONY α99、24mm F2ZA、手动曝光、F8、1/25S、ISO100、日光白平衡、日本 京都

人眼与镜头

如果你还想尝试用其他焦距来拍摄，请接着往下看。我们人眼的视角是固定的，但有个有趣的现象是，当我们看一个人或一件物体时，不光景深变浅了，而且仿佛眼睛的"焦距"也"变长"了。其实，这是因你的注意力都集中在主体上，对周围的环境自动视而不见的缘故。这正是大脑主观选择的结果。

但是相机是个非常客观的仪器，它会把它视角范围内的所有东西都记录下来。例如，当用广角镜头拍摄时，它拍到的内容可能比你想象的要多得多。此时，我们需要考虑的就是如何获得你在脑海里期待看到的画面，是用合适的焦距去拍摄，还是改变拍摄距离？这两种方式都可以改变画面主体在画面中的大小，但对背景的控制是不一样的。这点我们在下一个小节详细讲解。

美学能力

我觉得拍照这件事，得先在脑海里有画面，这就是所谓的"我在拍摄前看到了照片"。这是个电光火石间发生的事情，如果你没有办法在这么短的时间里找到灵感，那么平时可以多看看世界顶尖摄影师的优秀作品，看看是否能和大师碰撞出一些火花，以减少在网络社区闲逛及看低质量照片的时间。其他的一些艺术品也可以帮助你"看到"更多的画面，比如电影、绘画、雕塑、建筑、音乐等。

光是看到好看或有意思的画面还不够，还要有让其呈现在照片上的能力。构图的基本原理是减法构图，常用的构图法诸如黄金分割、对称、均衡、反射之类的，则需要花一定的时间做专门的练习。关于这些方法在《旅行摄影圣经》里有

详细的讲解，这里不再重复了。

要记住一点，这些常用方法是帮助大家尽快上手的好办法，但不是唯一的解决方案。大家完全可以根据自己的领悟去尝试用更多样的方法去构图，这样才能不断看到令人耳目一新的作品。

瞬间的切片

摄影与摄像很大的不同之处在于，摄影不是连续的，它是对时空的一个切片，在一个瞬间里进行视觉传达。如果把拍摄比作刀起刀落，那么出刀是否够稳够准够狠至关重要，太早太迟都不能切到那最精彩的瞬间，所以说成败也许就在这一瞬间。

最漂亮的瞬间通常都是动作最高潮的那一刻。观察力这件事情在这里显得尤为重要了——

事情发生得这么快，我如何才能准确地捕捉到想要的瞬间呢？记得看武打片里，武林高手过招时，再快的动作在顶尖高手眼里也不过是个慢动作，分解开了也就很容易知道什么时候是最佳攻击时间。但要练就这样的本领好像挺难的。好在我们身边发生的事情大多数都是一次又一次在发生的，这些事情就可以通过平时靠观察力积累的生活常识进行预估。

孩子赶着毛驴上山，他们必然会经过这唯一的上山路。因此，只需要提前将镜头对准这必经之路等着他们过来就行了。按快门的时机是孩子两腿跨开的那一刻。这属于比较简单就能抓住的瞬间，通过一定时间的练习，就会慢慢知道如何把握。复杂一些的瞬间，我们放到后面的实例里一一细说。

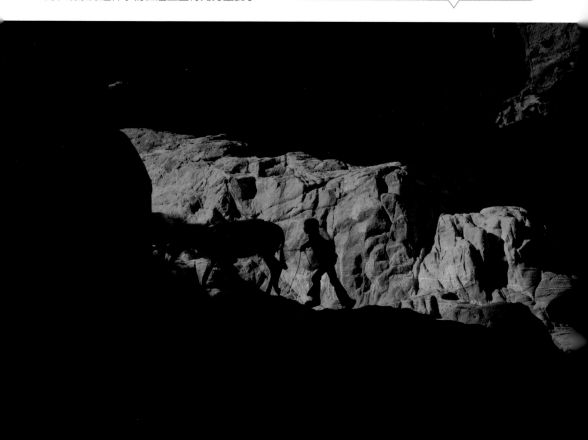

▲ SONY α77、70-200mm F2.8G、光圈优先、F5、1/2000s、-1EV、ISO200、日光白平衡、约旦 瓦迪拉姆沙漠

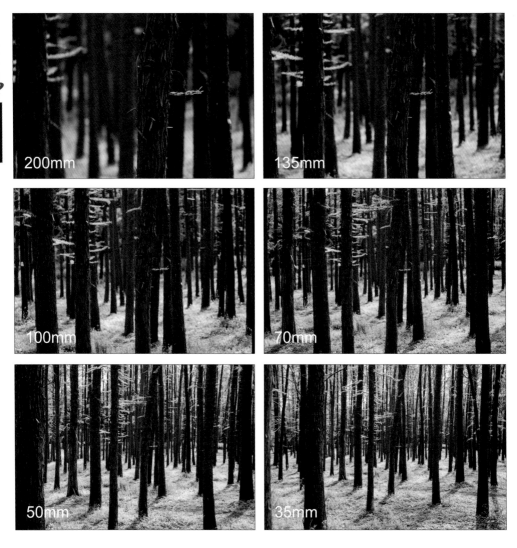

3 理解透视的重要性

太多的人都被变焦镜头宠坏了。我的第一支镜头同样也是变焦镜头，后来我发现我只会站在原地拧变焦环。拧来拧去当然很轻松，可以改变镜头的视角，改变主体在画面里的大小，但要切记的一点是这完全不改变透视关系。要改变透视，只有通过改变距离来做到。

在使用定焦镜头时，要改变主体大小的话，只有一个耳熟能详的方法——变焦基本靠走。距离一变，主体大小变了，透视关系也变了。一些有经验的摄影师不光熟悉常用焦距的视角，知道在离开主体多少距离时能拍到大致多大范围的画面，而且他们还知道此时的透视关系大致如何，

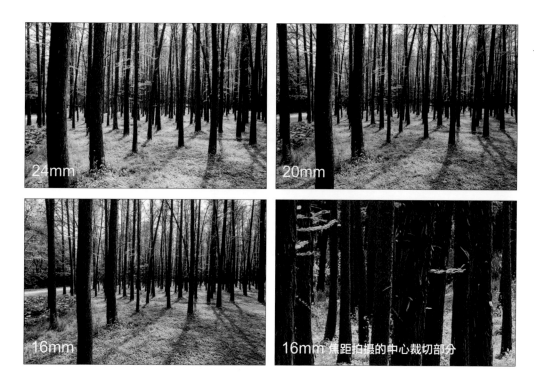

拍摄位置不变，用不同焦距的镜头拍摄的效果

背景与主体之间的比例关系又是怎样。习惯的焦距和距离，意味着习惯的观察方式与透视关系，这也许会成为你视觉识别中的一部分。

曾经我也没钱买新的镜头，于是我学会了把变焦镜头当作定焦来拍——把镜头上标的每个刻度，如 28mm、35mm、50mm、80mm，都当作一支定焦镜头来各拍一段时间。慢慢地，就有点理解焦距、视角、拍摄距离和透视之间的差异，而且我仿佛同时拥有了 4 支定焦镜头！如果你想要添置一支定焦镜头来更好地体验透视这回事，可以考虑从 28mm、35mm、50mm 这 3 个主要的焦距入手。如果你不知道哪个焦距更适合自己，很简单，找一些你觉得自己拍得不错的照片，查看他们的参数，统计一下大致什么焦距拍摄的量最大，那就是你最擅长拍摄的焦距。

我用上面这两组图片来说明，一组是当拍摄距离不变时，更换不同焦距拍摄到的效果，这相当于我们站在原地不动拧变焦环；另一组是保持主体大小基本不变，在不同的距离用不同焦距的镜头来拍摄，大家可以体会一下透视的变化。

这一组拍摄位置不变，用不同焦距的镜头拍摄，对焦在第一张照片正中的绿色树叶上，可以发现随着镜头焦距的变广，视角越来越大，所有的物体"看上去"离我们也越来越远。但当我把16mm 那张的中心裁切出来，发现它的透视，叶子与背景之间的比例完全没有变，只是在同样的光圈下不同的焦距带来的景深有所不同。改变透视的只能是距离。我们看下一组对比：

16mm

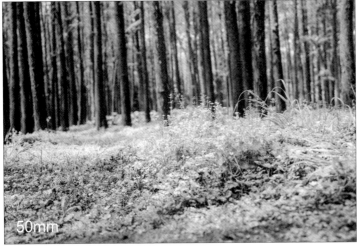

50mm

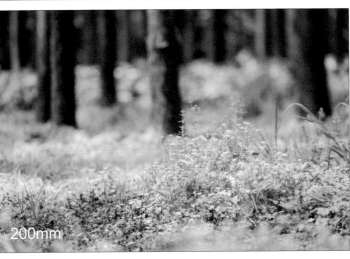

200mm

在不同的距离，
用不同焦距的镜头
拍摄的效果

我们尽量保证作为
主体的那些黄色小花在
画面中保持差不多的比
例，分别用 16mm 广
角、50mm 标准镜头和
200mm 长焦进行拍摄。
为了保持这样的比例，
焦距越长，机位就离得
越远。虽然主体大小差
不多，但透视的感觉是
不一样的：广角端背景
多、离得远；长焦端背
景少、看起来离得近。
这种透视的变化应用到
我们的构图技巧里的话，
就是考虑用什么焦距与
如何进退的问题。

如果你拍得不够好，是因为不够近。 ——罗伯特·卡帕

4 如何进退

我觉得有必要再花一段文字来阐述一下焦距与距离控制这件事情。当我们面对拍摄现场时，到底是焦距广一些还是长一些？到底是靠上去拍还是拉开再拍？很多人疑惑的是如何在瞬间做出判断以免贻误"战机"。

当你找到了照片的画面，再根据这个画面去找站位的点，我相信很多人都有这样的经历——举起相机发现取景框里的画面不太理想，然后往前再靠一点，画面变得更紧凑，也更简洁。这是个好办法，但真的不是绝对。有时往后退一些，囊括的范围更大，有更多环境的气氛。这一进一退就是选择机位的过程，是你对画面的嗅觉，对氛围的感受，是你的个人风格在某种程度上的反映。

然后还要考虑的是主体与背景的比例关系：当主体大小不变时，背景应该是大环境还是局部？这决定了你的拍摄距离与镜头焦距。这个问题没有最佳答案，只有你最喜欢的方案。

实战 一步大法

用超广角镜头比较容易出现的问题是主体过小，画面空余的无用空间太多，显得主次不分，画面凌乱。当你不知道该怎么处理的时候，就要勇敢地往前跨一步！因为这样就能让主体迅速变大，变得更饱满、主次分明。我们把这个叫作"一步大法"。当然，有的时候你还得跨第二步或第三步。

当我用超广角镜头拍这几位古巴男孩打街头篮球时，一开始我怕球砸到相机就离开了一些距离拍，但画面比较松散，尤其是照片下方1/4的部分基本没什么用。后来向前跨了一步，画面完全发生了改观。

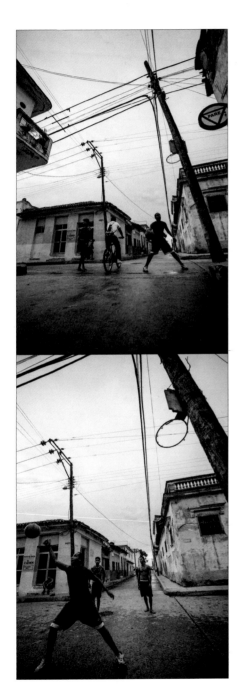

▲ SONY α99、16–35mm F2.8ZA、光圈优先、F3.5、1/100s、+1.3EV、ISO200、日光白平衡、古巴 圣克拉拉

第②章

买镜头前
需要知道的事

1 选定焦还是变焦

变焦镜头确实在节省脚力这方面做出了不可磨灭的贡献，但它在成像质量、大光圈、对透视的理解等方面还是与定焦有一点点差距。绝大部分的人都是从变焦镜头开始的，但很快就会碰到一个问题：到底要不要添置定焦镜头？

这事因人而异。某些以能拍到为头等重要的拍摄题材，变焦的便捷性是毋庸置疑的。以变焦镜头为主是比较理智的选择，但最好是个恒定大光圈的变焦镜头。体积、价格、重量都是需要考虑的问题。专攻某些题材的，准备一到两支定焦镜头会有更好的成像质量与便捷性。想清楚主要拍什么，也许选器材就不会那么纠结。

实战 6秒投入战斗！

我在雅法路上看到两位拉比远远地走来。我的 SONY α77 上装的是一支广角镜头，而我要在非常短的时间里换上长焦镜头才有可能拍到他们。我先拧下镜头桶里的 70-200G 镜头后盖，然后把广角镜头从机身上卸下来，盖上后盖，用左手拿着，右手把长焦拿出来，卡上机身，最后把广角镜头换到右手放入镜头桶。我很清楚地记得我一边换镜头一边在数数，一共 6s，投入拍摄。

◀
SONY α77
70-200mm F2.8G
光圈优先
F4、1/320s
+1EV
ISO100
日光白平衡
以色列 耶路撒冷

2 何时换镜头

许多人碰到的问题是：我不知道何时该换镜头，担心换过去后发现不合适还得换回来，也担心在换镜头时正好错过精彩的瞬间。第一个问题涉及如何进退的问题，如果想明白了，这个问题也就迎刃而解了。此外，还有一个预判的问题：如果能够先于事情的发生做好判断，提前把器材准备好，那你还怕什么呢？第二个问题是换镜头的操作是否熟练的问题。我个人在一天高强度的拍摄下，换镜头的次数可能会超过二三十次，换镜头不熟练，时间都浪费掉了。一些人为了回避这个问题，采用多台机身配不同焦距的镜头。这当然也能解决，只是身体与资金上的负担都不轻。

当然还有更快的方式。我见过一些体育摄影记者，工作时镜头不盖后盖。只是对爱好者来说，这太残忍了，还是别学了吧！

3 小光圈镜头 如何获得浅景深

大光圈可以提供浅景深，前后景都很容易出现虚化的效果，这点相信大家都很熟悉了。今天再搬出来讲一讲的是如何更精确地控制景深。许多人刚开始接触到大光圈镜头时，很容易着迷于奶油般化开的虚化效果，光圈也常常是有多大开多大。但是凡事走极端了总会出现问题，如果景深过浅有可能会让你想表达的主体不能完全落在景深范围内，而且最大光圈的成像也不够锐利。

我们在控制景深时，通常考虑的是要让主体落在清晰的范围内。主体并不见得一定是人物，如果是肖像通常只需要面部甚至眼睛清晰即可，如果是服装可能需要让模特身上衣服在景深内，不能只有脸清楚而衣服是被虚化的。

很多人说我的镜头是只有一个小光圈的"狗头"，是不是一定要花钱买个大光圈镜头才能拍出浅景深的效果呢？其实不是，只要掌握了景深的控制规律就比较容易了。

影响景深的因素
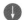

光圈越大　景深越浅
焦距越长　景深越浅
距离越近　后景深越浅
距离越远　前景深越浅

光圈

焦距

对焦距离

容易产生虚化 ← → 不容易产生虚化

拍摄距离越短越容易产生虚化

镜头越明亮（光圈越大），越容易产生虚化

F1.4　　F2.8　　F5.6　　F11

焦距越长越容易产生虚化

当我们把光圈、焦距、对焦距离这几个因素做最大化的组合，景深自然就可以变得很浅。

▲

FUJIFILM X-PRO1
35mm F1.4
F1.4、2s
ISO200
日光白平衡
Gitzo G1258 三脚架
岗仁波齐 NB-2B 云台
快门线
新西兰 皇后镇

| TIPS: 景深预测

| 单反相机是利用镜头的最大光圈取景的，取景器里永远看
到的都是大光圈的效果，但实际用中小光圈拍摄时景深效果
与取景器里看到的会很不一致。为了解决这个问题，中高端
单反相机都配备了光学景深预测功能，它的开关按钮一般位
于镜头卡口的下方左侧或右侧。按下景深预测按钮后你就会
发现取景器变暗了，这是正常的，因为镜头光圈已经缩小到
你实际设定的值。如果你让眼睛适应一会儿，并且反复多次
开关景深预测功能，就会发现取景器里的景深是在发生变化
的，此时你就可以大致预览景深的清晰范围了。如果你使用
非常小的光圈来做景深预测，有可能取景器里太暗了，导致
很难看清；如果你用最大光圈来拍摄，那就不必按这个按钮了，
因为此时光圈是不会收缩的。现在某些数码单反照相机具有
电子景深预测功能，简单来说就是模拟拍一张帮你查看效果，
这张照片不会存入存储卡。其实数码时代，直接拍一张来得
最直接省事。

> 让相机靠近主体，开大光圈，远处
> 的风景自然被很强烈地虚化，同时
> 带来的圆形光斑也为照片增色不
> 少。我们不需要用到长焦一样可以
> 获得很好的背景虚化。

4 光圈与成像质量

买了支顶级镜头就一定能拍出高清晰度的照片吗？不好意思，您想错了，不知道如何用依然白搭。首先来明确几个常识。

大光圈成像

在镜头的最大光圈下，成像质量并不是最好的。不管这镜头是"狗头"还是"牛头"，答案都是一样的。如果你通常只用镜头的最大光圈拍摄，要注意了。

小光圈成像

当镜头光圈缩到非常小时，通常会产生明显的光的衍射现象，导致成像清晰度下降。我们把成像开始下降的光圈值称为：衍射临界光圈。特别小的光圈下成像也不是很好，根据我自己的使用感受，成像效果从 F11 就开始下降。在一些像素特别高的单反数码相机上，这个值可能会从 F5.6 左右开始。这是个复杂的计算，不想麻烦的话只需要记住结论：像素越高，衍射临界光圈越大。在拍风光时，为了追求大景深使用小光圈拍摄，以往在胶片上很正常的操作，在数码上有点不一样了。但不代表小光圈完全不能用。

最佳成像质量，都可以认为是这支镜头的最佳光圈

镜头最佳的成像质量出现在中间段的光圈值，通常从比最大光圈略小两挡的光圈开始到衍射临界光圈。用这一段光圈值拍摄的画面明显比用最大或最小光圈拍摄的要清晰得多，反差、色彩也会有提高。当成像清晰度达到最高值时，我们称其为最佳光圈。如果不是景深控制需要的话，建议可以多用最佳光圈去拍摄。

既然都要用中间段的光圈拍摄，那大光圈镜头的意义何在呢？打个简单的比方：最大光圈 F5.6 的镜头的最佳光圈是收小两档的 F11，而最大光圈 F2.8 的镜头则为 F5.6，能够获得高质量成像的光圈范围、可控余地大，一目了然。而且最大光圈成像是有一点下降，但并不是不能拍。

控制进光量，让光圈落在最佳光圈

最后，当使用慢速快门时，通常都会收小光圈。如果光圈收得过小自然会影响照片锐度，此时可以通过适当地调整 ND 也就是中灰滤镜来降低进光量。开大几级光圈后我们依然可以使用最佳光圈来拍摄。具体可参考第 5 部分（滤镜）的内容。

|TIPS: 景深计算软件

现在有许多针对智能手机和平板电脑的景深计算软件，可以很容易地计算出用某一款相机某支镜头在多少光圈下、多远的对焦距离时的景深范围。这对于了解景深范围有很好的帮助，在拍摄一些对景深要求特别严格的照片时非常有效。

以下推荐几款软件。

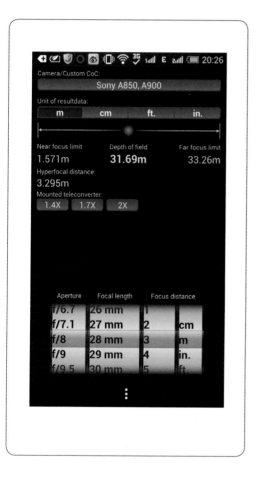

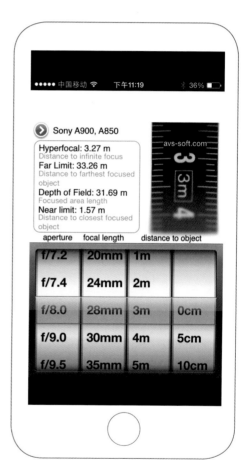

安卓系统：**DoF Calc**

DoF Calc 是一款专门用来计算景深的 App，可以设定机型、长度单位、是否使用增倍镜、用多大的光圈值、焦距、对焦距离，软件无需联网就可以自动给出景深范围，非常好用，是我在拍摄风光时的利器之一。

iOS 系统：**iDoF Calc**

iDoF Calc 是 iOS 平台上的景深计算免费软件，使用方法与前款基本一致，操作非常简单。这类软件在两个平台上都有多款，可以自行搜索一些免费版来试用。

实战 最佳光圈下的大景深照片

现在问题来了，要获得一张高素质的大景深照片，我该不该用小光圈来拍摄？首先，要评估一下是否需要超大景深，还是只要主要部分落在景深内，其他部分稍微虚一点点也问题不大。另外照片需要做多大的输出？通常超大幅的输出对景深要求更为严格。

其次，是否可以通过对焦距离的调整获得尽量大的景深？我们来做一些简单的计算吧：假设用一支 16mm 的镜头配合全画幅机身拍摄，主体在 1m 处，但你又希望照片的景深从离你最近的地方到最远处都足够清晰。好，我们对焦在 1m 处，需要 F9 的光圈才能达到这样的效果。但如果把焦点对到 2m 处，只需要 F5.6 的光圈，就能满足从 0.864m 到无穷远的距离都是清晰的。是不是很神奇？要记住，对焦距离越远，景深越大。对于广角镜头，有时大光圈也能获得令人惊讶的景深。

F11 既是这支镜头的最佳光圈之一，又能够保证足够的景深，从最近的跑车到远处的山景都非常清晰。了解镜头的景深之后就不需要一味地收小光圈了。

SONY α7R
16~35mm F2.8ZA
LA-EA4 转接环
光圈优先
F11、1/40s
+1-3EV
日光白平衡
美国 巴纳维亚盐滩赛道

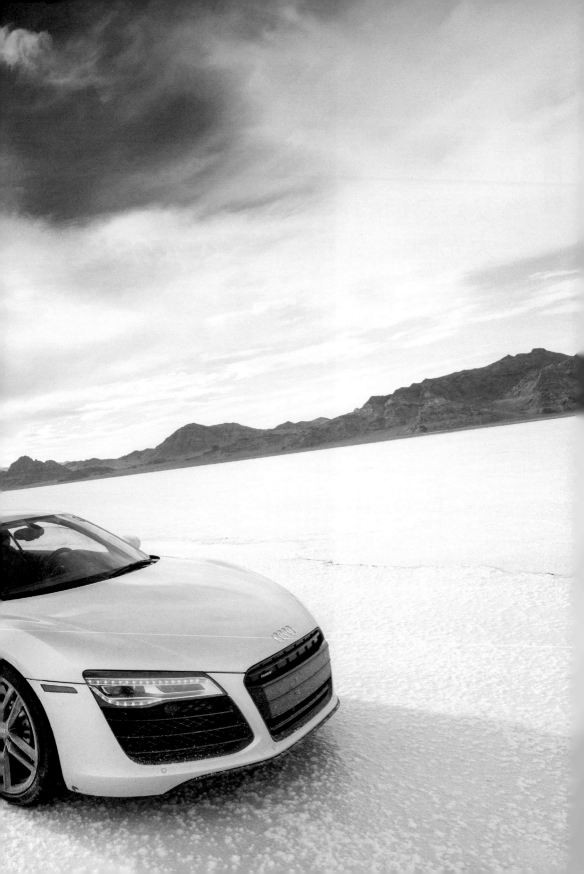

5 又爱又恨的大光圈

大光圈镜头在景深控制、虚化效果以及更方便地弱光下应用被大家所推崇，而且它们通常都是顶级镜头，不管是内在还是外在都让人一旦拥有别无他求。然而大光圈镜头通常都比较重，价格比小光圈镜头高出好几倍也不是什么新鲜事，极浅的景深也容易让人失手，所以要用好大光圈镜头，尤其是一些光圈特别大的定焦镜头，并不是那么容易。

首先拥有特别大的光圈，并不是一定要用最大光圈来拍摄。众所周知，镜头的最大光圈成像并没有中小光圈来得好。通常最大光圈收 1~2 档光圈就能获得最佳的成像。大光圈的意义在于最佳成像的光圈比普通镜头大，当然在极端光线条件下可控余地也更大。

在使用 F2.8 以下的大光圈拍摄时，轻微的操作失误就有可能导致焦点没有落在你想要的地方，看上去就好像是"跑焦"。如果要解决这个问题，请养成严谨的拍摄习惯：使用最靠近主体的对焦点对焦；减少半按快门重新构图时的移动量；对焦完毕后不要改变与主体间的距离，如果改变了请重新对焦。

▲
SONY α99
135mm F1.8ZA
手动曝光、F1.8
1/640s、ISO50
日光白平衡
Gitzo GT1543T 三脚架
冈仁波齐 NB-2B 云台
Phottix 遥控快门线
日本 有马温泉

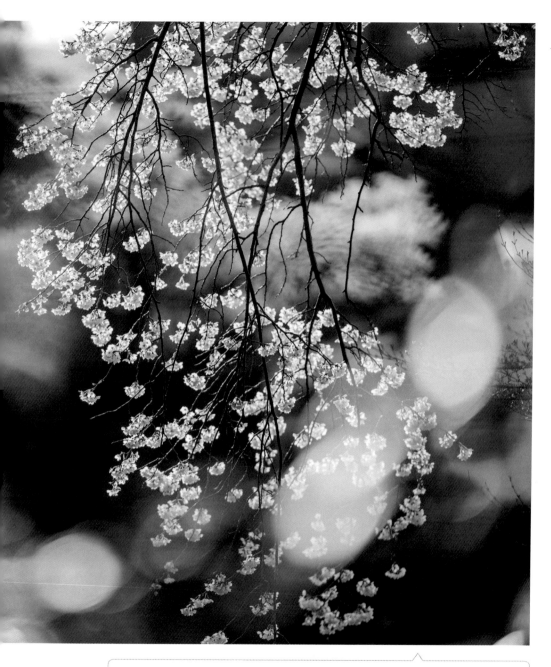

清晨的阳光落在寺庙前的樱花上，绽放出生命的赞歌。为了强调前景那些虚化的光斑，并把主体的那片樱花拍成纸片一样，我把 135mm F1.8ZA 的光圈全开来拍摄。我担心自动对焦在选择焦点时并不能准确地落在我希望的那朵花上，因此将相机安装在三脚架上，进行手动对焦，并采用对焦点放大功能非常精确地完成对焦动作，然后用快门线释放快门。

TIPS: 紫边及矫正

当使用特别大的光圈拍摄时更容易产生紫边的情况。紫边只是一个统称，有时是紫色，也有绿色、蓝色、红色，它通常出现在深色物体的大光比边缘。如果你用对焦点放大功能手动对焦的话，能看到这部分物体边缘在变清晰的过程中会有不同程度及不同颜色的紫边出现，但当对焦非常精准时，紫边是非常小的。这也说明，要想紫边少，对焦准确非常重要。另外，适当收小光圈，让这些大光比边缘都落在景深范围内，也有助于减少紫边。

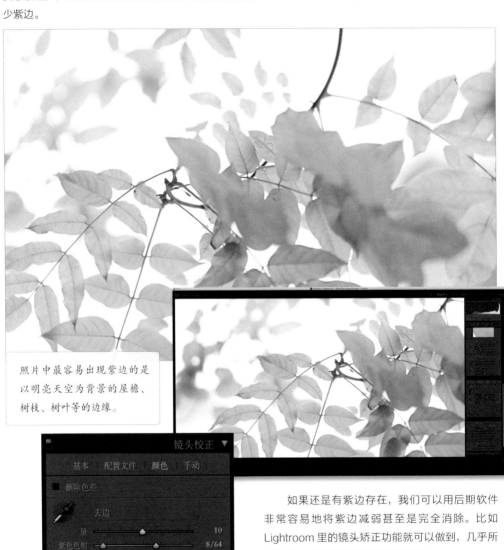

照片中最容易出现紫边的是以明亮天空为背景的屋檐、树枝、树叶等的边缘。

如果还是有紫边存在，我们可以用后期软件非常容易地将紫边减弱甚至是完全消除。比如 Lightroom 里的镜头矫正功能就可以做到，几乎所有的 Raw 编辑软件都可以做到这点。

在 Lightroom 软件里可以通过镜头矫正功能将紫边尽可能地消除掉。注意紫边也有可能是绿色、蓝色或红色的。

6 不看焦内看 Bokeh

　　走火入魔有各种不同的点，有一种便是"毒，德味，大师，学习了！"
还会补充一句"焦外真好看！"且该教派教徒数甚众。慢慢走偏之后，
一些朋友的注意力都集中在柔美的焦外（Bokeh），但主体该怎么拍，
画面该如何布局，要表达什么，以及瞬间、光线诸如此类的问题都忽略
了。坦率地说，通常只要花钱买个大光圈的顶级定焦镜头就能拍到漂亮
的焦外。但，不应该先把焦内的主体拍好吗？

这张利用大光圈镜头将落在地上的花瓣虚化，
形成漂亮的珍珠般的背景。照片多了些趣味性，
也增加了画面形式感和内涵。

▲
SONY α99
85mm F1.4ZA
手动曝光
F2.5、1/200s
ISO100
日光白平衡
日本 京都

或者适当地利用镜头的焦外成像特性，让焦外反客为主。一地落樱，花瓣飘落到地面，她们已经死去。右上角的流水流过，她们也不会再来。生命与岁月就在片刻间流逝，虚化的落樱是凝视时的眼泪。不管是主体还是虚化的前景，都有它存在的意义。充满仪式感的三脚架、手动对焦、快门线是对这个主题的敬意。CPL用来消除潮湿地面的反光，让色彩更加纯粹。

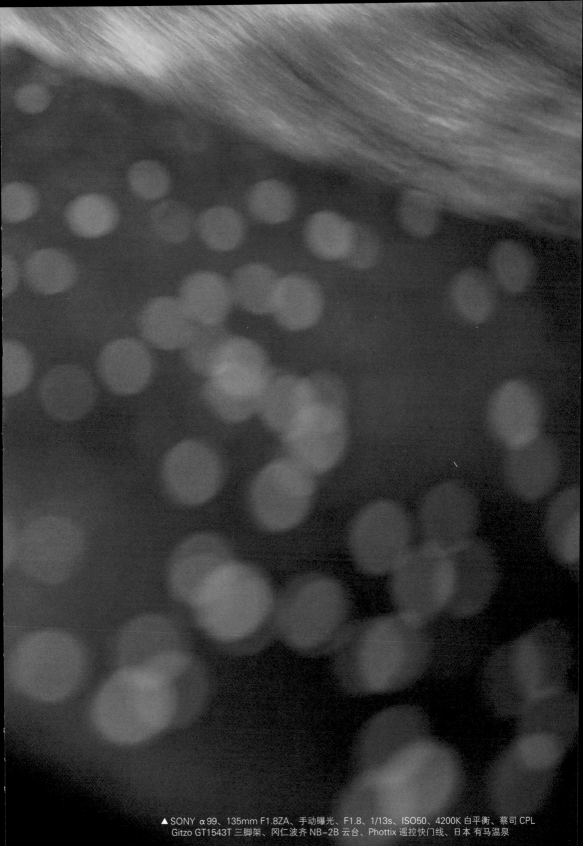

▲ SONY α99、135mm F1.8ZA、手动曝光、F1.8、1/13s、ISO50、4200K 白平衡、蔡司 CPL
Gitzo GT1543T 三脚架、冈仁波齐 NB-2B 云台、Phottix 遥控快门线、日本 有马温泉

7 光线的衍射

要拍出星芒效果，很多人都问：是不是要买一片星光滤镜？告诉你，这个钱可以省了！按我的方法就能拍出来！

实战 星光四射——光芒拍摄法

SONY NEX-7
ZEISS TOUIT 12mm F2.8
手动曝光
F16
1/1000s
ISO200
日光白平衡
巴西 Grumari

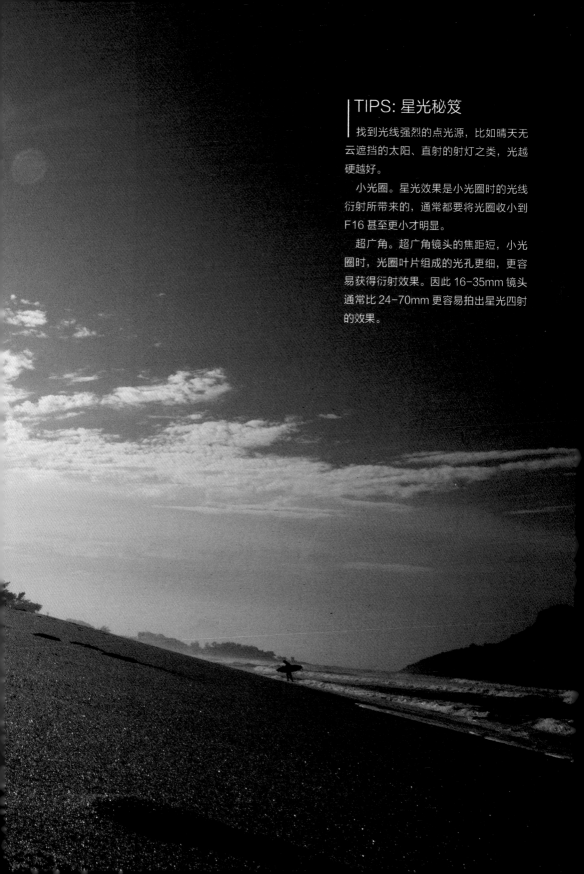

|TIPS: 星光秘笈

找到光线强烈的点光源，比如晴天无云遮挡的太阳、直射的射灯之类，光越硬越好。

小光圈。星光效果是小光圈时的光线衍射所带来的，通常都要将光圈收小到 F16 甚至更小才明显。

超广角。超广角镜头的焦距短，小光圈时，光圈叶片组成的光孔更细，更容易获得衍射效果。因此 16-35mm 镜头通常比 24-70mm 更容易拍出星光四射的效果。

第③章

选择适合
自己的镜头

1 驾驭超广角

曾有人问，单反镜头里，你最喜欢哪个焦距段？16-35mm，毫无疑问！索尼的 16-35mm F2.8ZA 是我利用率最高的一支单反镜头，它既有 107° 的超大视角，又具备 35mm 经典焦距。是一支贴得上去、退得下来的多用途镜头。在旅行的路上，这支镜头的使用频率是非常高的。

超大视角

超广角镜头当然非常适合拍摄大场面风光题材。在面对全景式的风光题材时，要小心画面边缘是否有无关的物体出现，并且要注意俯仰角度上的变形。如果画面里有垂直的建筑物或线条，最好把镜头尽量水平，保持垂直物体不倾倒。

说到超广角镜头，很多人没用之前向往，用了之后害怕，这又爱又怕的主要原因就是这广得有点吓人的视角。16mm 广角端具有 107° 视角，稍不注意就有可能在画面边缘多出几米地，主体也可能从主角变路人。还是卡帕说得好啊：拍得不够好，因为离得不够近。

▲
SONY α99、16-35mm F2.8ZA、手动曝光、F10、1/20s、ISO200、日光白平衡、LEE GND0.9、Gitzo GT2543L、岗仁波齐 NB-2B 云台、Phottix 遥控快门线南非 德班

▲
SONY α99、16-35mm F2.8ZA、手动曝光、F9、1/50s、ISO125、日光白平衡、F60M 闪光灯、Phottix Odin 无线引闪器、南非 SabiSabi 私人营地

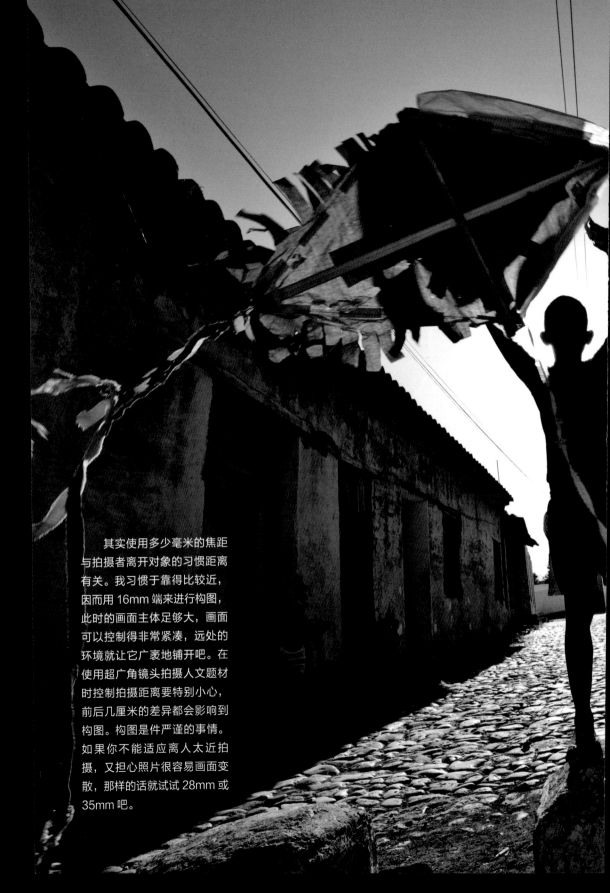

其实使用多少毫米的焦距与拍摄者离开对象的习惯距离有关。我习惯于靠得比较近，因而用 16mm 端来进行构图，此时的画面主体足够大，画面可以控制得非常紧凑，远处的环境就让它广袤地铺开吧。在使用超广角镜头拍摄人文题材时控制拍摄距离要特别小心，前后几厘米的差异都会影响到构图。构图是件严谨的事情。如果你不能适应离人太近拍摄，又担心照片很容易画面变散，那样的话就试试 28mm 或 35mm 吧。

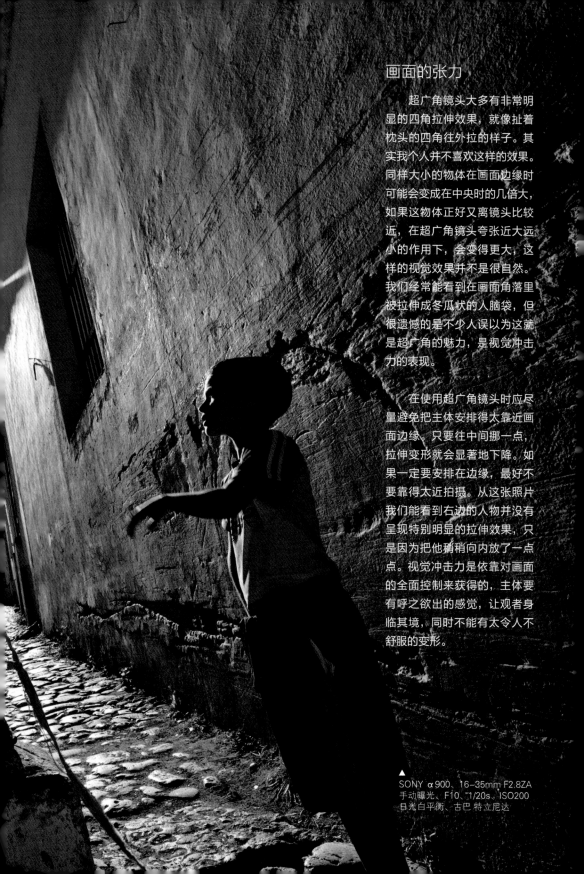

画面的张力

　　超广角镜头大多有非常明显的四角拉伸效果，就像扯着枕头的四角往外拉的样子。其实我个人并不喜欢这样的效果。同样大小的物体在画面边缘时可能会变成在中央时的几倍大，如果这物体正好又离镜头比较近，在超广角镜头夸张近大远小的作用下，会变得更大，这样的视觉效果并不是很自然。我们经常能看到在画面角落里被拉伸成冬瓜状的人脑袋，但很遗憾的是不少人误以为这就是超广角的魅力，是视觉冲击力的表现。

　　在使用超广角镜头时应尽量避免把主体安排得太靠近画面边缘。只要往中间挪一点，拉伸变形就会显著地下降。如果一定要安排在边缘，最好不要靠得太近拍摄。从这张照片我们能看到右边的人物并没有呈现特别明显的拉伸效果，只是因为把他稍稍向内放了一点点。视觉冲击力是依靠对画面的全面控制来获得的，主体要有呼之欲出的感觉，让观者身临其境，同时不能有太令人不舒服的变形。

▲
SONY α900、16–35mm F2.8ZA
手动曝光、F10、1/20s、ISO200
日光白平衡、古巴 特立尼达

我喜欢用超广角镜头的另一个原因是它的大视角带来非常丰富的信息含量，在一张有限的照片里可以容纳尽量多的内容。这有点像我们要用尽微博的 140 字限制，尽量详尽地说清一件事。这张在南锣鼓巷拍摄的照片，我用足这支镜头的 16mm，将其举过头顶，采用 LCD 取景，略倾斜向下拍摄。将路牌与京剧脸谱，这些鲜明的北京地域特征作为前景，远处的胡同、三轮车是胡同的环境，玩耍的孩子是这些人的生活状态。为了增加一些动感，我把快门速度放慢，让理发店的旋转灯有一点点虚化。一张照片，容纳了很多元素，但构图上面并没有什么多余的东西。好像说了很多话，却不啰唆。

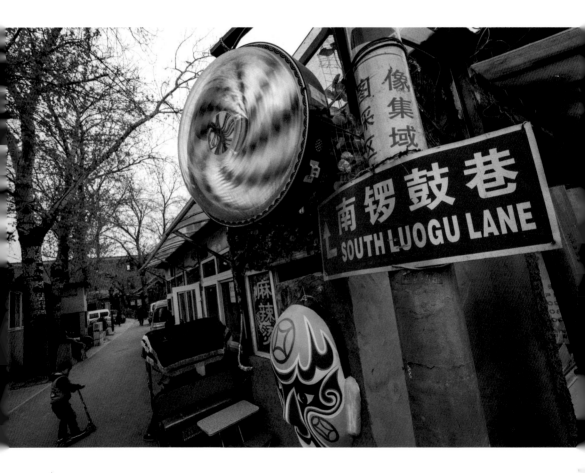

▲
SONY α99
16–35mm F2.8ZA
手动曝光
F10、1/20s
ISO200
日光白平衡
中国 北京 南锣鼓巷

控制广角镜头的变形

广角镜头存在两种畸变，一种是桶型畸变，即画面容易向边缘鼓出来；另一种是透视畸变，即画面会向四角的方向，有被拉开的感觉。这两种畸变的处理方式略有不同。

桶型畸变的畸变程度是以拍摄无穷远的物体来计算的，数值越大畸变越明显。但事实上我们很少会把一个无穷远距离上的物体撑满画面拍摄，更多的是靠近拍摄某些有明显边缘或线条清晰的物体，比如一幢楼或一块广告牌等。但不幸的是，在近距离拍摄时，桶形畸变会明显很多，越近越明显。解决方案是不要靠得太近；或不要使与边缘平行的线条太靠近取景边框，有时只是几厘米的移动，就有不错的改善。

透视畸变有非常明显的四角拉伸效果。真正顶级的超广角镜头会在这方面做得更为谨慎：有足够大的视角，但也会很仔细地矫正边缘的变形。比如蔡司 TOUIT12mm F2.8，同一个主体在边缘与中心的个头差不多大。

如何处理呢？首先你应该了解一下手里广角镜头的畸变情况，然后尽量避免把超广角镜头靠边缘物体太近拍摄。但这点很容易在卡帕那句名言的影响下被忽视掉。真正对画面有控制力的摄影师不会一味向前冲，而是根据画面的需要收放自如。

在拍摄方形物体，比如桌子、盒子，要避免把它们的一角对着镜头。

在拉伸与近大远小的双重夸张作用下，90°的桌角轻易地就变成了独木舟的尖尖的船头。

还有一点需要注意的就是上面提到过的近大远小的问题。如果在仰拍高楼时，由于楼顶到镜头的距离远大于楼底部到镜头的距离，所以会显得底部比楼顶大得多，房子也就显得往后倒了。

当在一个很局促的地方只能用广角仰拍高楼的话，变形不可避免。以前的解决办法是用移轴镜头或大画幅座机拍摄。不过现在有了一些很不错的后期软件，可以轻易地解决各种畸变问题，比如 Lightroom。通过软件可以矫正桶形畸变、枕形畸变、垂直与水平方向的倾斜畸变等，非常好用。唯一的问题是，在矫正的过程中要损失一些像素。如果矫正幅度比较大，像素的丢失是个需要考虑的问题。如果无法接受，就还是得回到移轴镜头或座机上来。

普通的解决办法是在一个楼顶与底楼到镜头的距离都一样的点拍摄。这个点就是在这幢楼周围找一个这幢楼一半高的位置去拍摄。如果楼房是 10 层，看看周围是否能找到 5~6 层楼的高度来拍摄。

如果找不到这样的地点，那么也可以把拍摄距离拉远，换更长的焦距在地面拍摄。虽然还是仰拍，但仰起的角度小了，房子向后倒的程度也会小一些。并且焦距变长后，近大远小的作用也在降低，屋顶显得更大一点，也会缓解向后倒的感觉。

▲
LEICA M9P
35mm F1.4ASPH
光圈优先
F1.4、1/60s
−2EV、ISO320
日光白平衡
约旦 阿克巴

大光圈镜头可以在弱光下轻松手持拍摄，并且广角的视角可提供足够的气氛或环境信息。

2 大光圈广角定焦镜头的优势

选择大光圈广角定焦镜头的理由有很多。一方面定焦镜头的成像总比变焦镜头在同焦距下好，同时对广角畸变的控制也可以做得更好；另一方面更大的光圈带来更好的虚化、更快的快门速度以及应对更微弱光线的能力，当然这类镜头的做工一流，操控感、耐用性也让人爱不释手。

我们习惯把最大光圈大于 F2.8 的镜头称之为大光圈定焦镜头。单反镜头里佳能 EF24mm F1.4L II、尼康 35mm F1.4G、索尼 24mm F2ZA 等都是非常有代表性的镜头。

如果你以风光题材为主，我觉得倒未必需要考虑这类镜头。但如果你的兴趣点在人文报道题材，那可以认真考虑一下。大光圈广角镜头能给你更多的拍摄自由度，帮助你挑战各种极端的光线环境。

3 无法跳过的标准镜头

在 135 相机上 50mm 标准镜头的透视感觉非常接近人眼，能得到真实的视觉效果。正所谓"成也萧何，败也萧何"。一些人喜爱 50mm 焦距就是因为其真实，一些人不喜欢它的原因就是因为其过于平淡。说真的，标准镜头还真不是每个人都能习惯的。早些年我有一支 50mm F1.4，用了一段时间怎么也找不到感觉，后来换成了 35mm F2，发现这才是我容易上手的视角。等后来积累多了才又慢慢拿起标准镜头拍摄。现在我越来越喜欢它这种朴实内敛的透视感带来的冷静画面，它与广角镜头带来的视觉张力、信息表达能力、空间感截然不同。这是我的个人经验，也许你从 50mm 上手就很顺手也是很正常的事。

标准镜头很容易做大光圈，而且通常都不贵。比如许多品牌的普通款 50mm F1.4 售价在 3000 元左右，而 F1.8 的标准镜头只有 700 元左右。大家如果要体验大光圈定焦镜头的话，我建议从标准镜头开始。

画面的透视非常符合人眼的视觉感受，远近房屋间的比例关系既没有广角般夸大，也没有长焦般压缩。

◀
SONY α99
50mm F1.4ZA
手动曝光
F8、1/400s
ISO200
阴影白平衡
巴西 里约热内卢

光圈大，可以很容易获得浅景深的效果。
在昏暗的环境下依然可以手持拍摄，大大
扩展了拍摄的领域。

SONY α 99
50mm F1.4ZA
手动曝光
1.4、1/30s
ISO800
自动白平衡
巴西 里约热内卢

作为旅行摄影的器材通常要求精简。我最常用的配置便是 16-35ZA+70-200G，另外还总带上一两支大光圈定焦镜头。以往更多选择 85ZA 或 35G，但现在我选择 50ZA，它不仅同样有 F1.4 的大光圈，而且在焦距上能作为两支变焦镜头的补充，我自己感觉是非常精简又有效率的搭配方案。

4 70-200mm 还是 85mm

70-200mm F2.8 这样的镜头确实方便，成像素质好，光圈又够大，不过实在够重。85mm 镜头轻巧多了，光圈还更大，成像只会更好，但就怕焦距不够长，拍运动题材也没有那么方便。不少人都在出门旅行前来咨询我这个问题：到底是带 70-200mm 还是 85mm？

▲
SONY α7R
LA-EA4 转接环
70-200mm F2.8G II
光圈优先
F13、1/30s
ISO100
中国 四川 色达

从成像特性来看，70-200mm 镜头兼顾了远近距离的拍摄，对景别不太挑，人像能拍，近景能拍，远景也能拍，适用范围比较广。只要有体力，这种全能型选手当然深受欢迎。

85mm 是专门针对人像摄影设计的镜头，更适合在 1~5m 的距离拍摄，距离更远的成像未必足够好，而且部分人像镜头在无穷远处合焦都有点困难，并不适合拿来拍摄风光。如果你以人像为主，自然选 85mm。

另外，85mm 光圈更大，可以很轻易地在弱光、室内、夜晚等环境手持拍摄。我也很喜欢使用 85mm F1.4 抓拍一些夜晚的场景。因此，目的很明确地以拍人像、弱光摄影为主，选 85mm；拍摄类型比较杂，选 70-200mm。

▲
SONY α900
85mm F1.4ZA
光圈优先
F1.4、1/100s
−0.7EV、ISO400
日光白平衡
土耳其 伊斯坦布尔

▶
SONY α99
70-400mm F4-5.6G II
手动曝光
F6.3、1/200s
ISO400
日光白平衡
南非 Sabisabi 私人营地

5 适合自己的才是最好的 ——
70-400mm 与 70-200mm 的选择

　　70-400mm 镜头的光圈均为浮动小光圈式设计，无法做到 70-200mm 那样 F2.8 的恒定大光圈，但它的焦距更长，也让一些朋友出现选择困难症。我的经验是，常规的拍摄项目，尤其是在城市里拍摄，70-200mm 基本足够使用，偶尔焦距不够可以用增距镜来解决。如果去野外拍，如拍风光或拍摄野生动物题材，焦距更长一些倒更加方便些，因此我在非洲或极地拍摄动物时，长焦的搭配会选择 70-400mmF4-5.6G II 来配合 500mmF4G 或 300mmF2.8G II 使用。

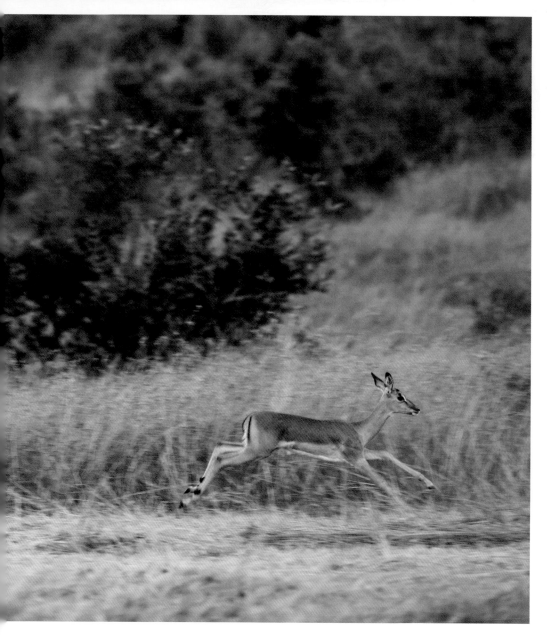

70-400mm 镜头相对于 70-200 焦距更长，更适合野生动物题材。它相对于 300mm 或 500mm 定焦镜头来说，更轻便一些，可以手持追踪拍摄快速移动的动物。

↑ 16mm 广角镜头拍摄的范围

6 增距镜是神器吗

　　增距镜，是由一组镜片组成的附加镜头，安装在长焦镜头的后端，再安装到相机卡口上，可以起到延长焦距的作用。比如，一支 300mm 的镜头安装了 2 倍增距镜就变成 600mm 了！听起来是不是超级诱人？唉，不幸的是，凡事都有两面性。当你获得焦距的延长时，会遇到镜头最大光圈下降、取景器变暗、对焦速度变慢、成像质量下降等问题。

　　一个 1.4X 的增距镜会降低一档最大光圈，一个 2X 的增距镜则下降两档。某些本身最大光圈就不大的镜头，如长焦端最大光圈为 F5.6 的镜头，加了 2X 之后最大光圈就变成 F11。这么小的全开光圈状态，许多相机是无法自动对焦的，而且取景器会明显减暗。并且因为进光量少的原因，相机的自动对焦系统也变得迟钝、速度降低。

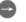 200mm 长焦镜头拍摄的范围

　　增距镜的物理结构导致它无法配合后组镜片与卡口齐平的广角、中焦镜头使用，所以只能配合某几款长焦镜头使用，具体可以查询各官方的兼容性列表。例如把 24-70mm 加 2X 变成 48-140mm，或 85mm 加 2X 变成 170mm 这种念头可以打消了。有个别第三方品牌推出了万用增距镜，只要是该卡口的镜头，不管是否是长焦镜头都能卡上去用，只是效果真的很一般。

200mm 焦距使用了 1.4X 增距镜后的拍摄范围，等效于 280mm

7 巨炮新兵营

▲
SONY α900、300mm F2.8G、1.4X 增倍镜、手动曝光、F4.5、1/1000s、ISO200
日光白平衡、Gitzo G1258 三脚架、岗仁波齐 NB-2B 云台、斯里兰卡 Koggala

2010 年夏天，我打算去阿拉斯加拍摄极地野生动物。当时我手里最长焦距的镜头只有一支 300mm F2.8G，但我从来没有带它出过远门，所以我打算在真正的拍摄前热身一下。作为一个不太用大炮的新兵，谨慎一点总没错。于是我在那年年初时把 300mm F2.8G 带去了斯里兰卡。

我去斯里兰卡要拍摄高跷钓鱼。之前我仔细研究了一些国外摄影师拍摄的照片，尤其是史蒂夫·麦凯瑞的照片。通过他的片子，我估算了竖立在大海里的高跷在涨潮时大概离开岸边的距离。我发现 70-200mm 这样的镜头有可能太短，哪怕是加了增倍镜还是不够。于是正好可以带上 300mm F2.8G，同时我还顺手带了 1.4X 增倍镜，视情况决定是否使用。

拍摄的时候将镜头安装在三脚架上，虽然光线足够强，但长时间手持还是太辛苦了，构图的稳定性精确性也会大打折扣。拍摄时先用了 300mm 直接拍，马上就发现焦距不够，又拧了个 1.4X 增倍镜，主体够大了，心里踏实了。

| TIPS: 携带

对于这种大炮级镜头，携带肯定会比普通镜头麻烦些。我一般只在有车时才带大炮，不然真有些受罪。哪怕是最后拍摄时需要徒步，也是在有车的前提下，尽量少地背着大炮赶路。记得我去南非拍摄时，要用到500mm F4G，那真是支巨炮。我把其他的设备用一个摄影包装上，这支镜头单独装了一个摄影包。切记不要将摄影器材托运，这真的不安全。如果你的随身行李超重或数量超标，请耐心地和颜悦色地和机场地勤解释，或者找同行的朋友分担一些。实在不行，有一招绝的：相机不算在随身行李的件数里，大不了把相机和大炮拿出来挂脖子上，这样大部分人的"随身行李"都不会超重或超件数了。不过，请千万不要提是我说的哦。

▼
SONY α99
500mm F4G
1.4X 增倍镜
高速裁切模式
F5.6、1/8000s
ISO400
日光白平衡
Gitzo GT2542LOS 三脚架
FLM48FT 云台
加拿大 努纳武特

在船上用超长焦拍摄难度非常大，但为了拍到很远处的野生动物也不得已要克服困难。我在走加拿大西北航道时带了 500mm F4，外加 1.4X 增距镜，相当于 70mm 焦距。甲板上风非常大，尤其是当我站在船舷横向拍摄与船呈 90°的景物时，镜头在大风下摆动得特别厉害，但又不能锁紧云台，不然就无法追踪动物的踪迹，只能用手尽量稳住镜头，并且用比较高的快门速度连拍。

北极熊离得依然非常远，在取景器里只有很小的一点。我打开 SONY α99 的高速裁切模式，此时原本 2400 万像素的照片被裁为 460 万像素。虽然像素少了许多，但熊所占的像素和裁切模式下的差不多，而且熊的比例变大，对焦变得更容易。

8 鱼眼镜头

对角线视角达到或接近180°的镜头称为鱼眼镜头，用它拍摄的画面呈球形，中间鼓得厉害，四周迅速向后退。一些鱼眼镜头还会在画面四角出现黑边。这种鼓出来的效果很像鱼在水里看到的效果，所以被称为鱼眼镜头。正因为这样的变形，它与真实场景相去甚远，以至于许多摄影师和媒体对鱼眼镜头都持谨慎的态度，在使用前都得想一想到底是否需要用？该怎么用？

通常我只在超广角镜头也无法容纳要拍的场景，或者为了追求个别特殊效果时才会偶尔用一下鱼眼镜头。它在我的摄影包里绝对不是主力镜头，一年的出勤率也就一两次。

使用鱼眼镜头要非常小心地取景，镜头略向下就有可能拍到自己的脚或三脚架。站在你身边的朋友家人也很有可能轻易入镜。

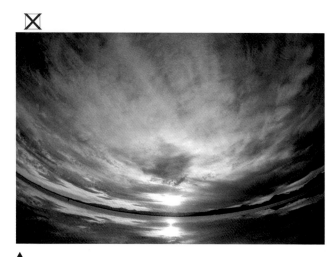

SONY α7R、LA-EA4、16mm F2.8Fisheye、手动曝光、F11、1/125s、ISO200、日光白平衡、美国 巴纳维亚赛道

地平线如果不在中间的话会变成一条夸张的弧线，建筑物或人物在画面边缘也会"弯腰"，通常会让欣赏者觉得并不舒服。

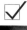

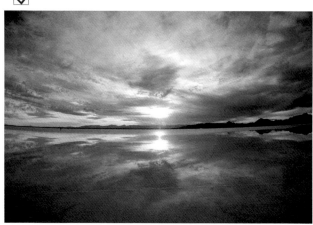

SONY α7R、LA-EA4、16mm F2.8 Fisheye、手动曝光、F11、1/125s、ISO200、日光白平衡、美国 巴纳维亚赛道

比较简单的解决办法就是把地平线放在画面中间，并且不要在画面的边缘安排太明显的垂直线条。原理与用广角镜头是一样的，只是更夸张，可以在平时使用广角时多加练习。在拍摄人物时，也请把人安排在中间。

9 微距镜头

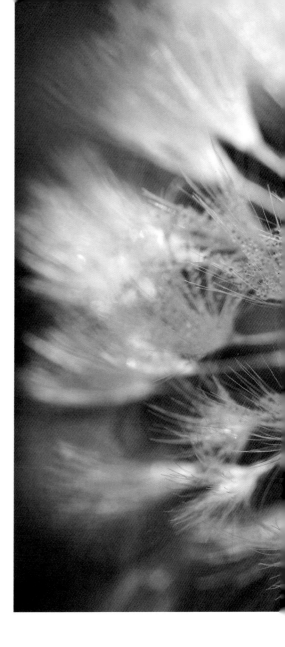

微距镜头是专门用来拍摄细小的物体的，可将微观的东西拍到足够大，有种细致入微的感觉。通常微距镜头需要满足放大率达到1：1的指标，对焦行程比较长，因此自动对焦速度通常比较慢。我更喜欢用手动对焦来精确确定焦点，除了使佳能的新款100mm F2.8L 微距镜头时，这款微距镜头采用了 USM 超声波马达，对焦非常快。

放大率：放大率是由图像传感器上所得的影像和实物主体大小的比例来定义，所以放大率是以一个比例来表示。左边的数值代表菲林平面上影像的大小，而右边的数值则代表实际主体的大小。镜头能做到1：1的放大率，即镜头可将实物的真实大小完全投射在菲林平面上。也就是说主体有多大，它在相机的 CMOS 上的成像也有多大。

焦距：常见的微距镜头焦距大多为50mm左右（55mm、60mm也很常见）、100mm左右（90mm、105mm等）以及200mm（180mm、210mm之类）。

50mm 微距镜头要达到1：1的放大率，镜头需要靠主体比较近，布光略嫌不便。但镜头小巧轻便，对微距拍摄求不太高的可以选择。

100mm 微距镜头工作距离加大，虚化效果更明显，有一定布光空间，适合拍摄花卉题材。

200mm 左右的微距，工作距离更大，可离得比较远获得较高的放大倍率，即便是拍摄昆虫也比较不易惊动对方，同时布光更方便。

▲
SONY α900
50mm F2.8Macro
手动曝光
F8、1/100s
ISO200、日光白平衡
Gitzo G1258 三脚架
岗仁波齐 NB-2B 云台、快门线
加拿大 贾斯珀国家公园

　　使用微距镜头拍摄，工作距离近，景深浅，相机稍稍有移动就有可能导致失焦，因此使用三脚架拍摄微距照片是比较严谨的选择态度。在微距状态景深会变得非常非常浅，最好不要把光圈开得比较大来获得所谓的浅景深效果。这样做可能焦点部分清楚的地方太少，导致视觉上感觉不清楚，并且画质也不够好。应适当收小光圈，保证主体部分全部或大部分在景深内。上图采用逆光的角度，突出蒲公英上冰霜的晶莹剔透感，采用手动对焦，能精确控制哪一部分落在焦点上，哪些依靠景深来获得清晰度，哪些被虚化成为背景陪衬。

Part
②

对焦

第④章
认识
对焦系统

◄

SONY α 99
70–200mm F2.8G
手动曝光
F4、1/200s
ISO200
日光白平衡
巴西 里约热内卢

自动对焦 (AF) 系统

　　自从相机有了自动对焦功能，指哪打哪，拍到清楚的照片就变得容易了，摄影的门槛也变得更低了。但如果没搞懂 AF 系统的操作方法，仍然会拍出模糊的照片。

　　有些相机 AF 非常迅速准确，而有些就会迟疑一些。AF 系统也是衡量相机档次的重要标准之一。越是高端的相机 AF 能力越强大，这也和花的钱成正比。

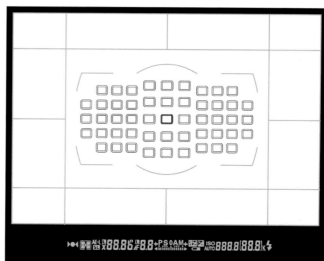

尼康 D4 对焦系统

对焦点的数量

　　各家的顶级相机都具备了自家最先进的 AF 系统，如佳能的 45 点 AF 系统，尼康的 51 点 AF 系统等。而中低端相机则只有 11 个或 9 个对焦点。

　　从对焦点的数量上似乎就能看出 AF 系统的强大与否。对焦点越多，对焦点之间的空隙就越小。当运动物体从一个对焦点的位置移动到另一个对焦点的位置时，相机就能更容易地捕捉到；中低端相机的对焦点之间空隙比较大，当物体移动到两个对焦点之间的空位时，AF 系统常常会出现迟疑或错误对焦的现象。

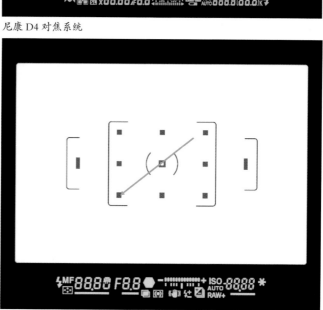

11 点自动对焦系统，对焦点间空隙比较大，所以当物体从一个对焦点移动到另一个时，容易失焦。

对焦点的分布

　　AF 系统还涉及对焦点分布的问题。对焦点集中在画面中间，减少了对焦点之间的空隙，但画面的外围就完全没有对焦点，不利于构图，所以就经常需要用到后面会讲到的"半按快门重新构图"的技巧。对焦点若分布得广一些，尤其是在黄金分割点上能安排对焦点，就非常利于构图。比较让人遗憾的是，一些中端全画幅相机的 AF 点比较集中，而 APS 画幅的相机反倒分散些。这是因为一些全画幅相机的对焦系统是在 APS 画幅上演变过来的，尺寸没有随着画幅的变大而变大，所以就显得覆盖范围小了。

　　如果既想对焦点分布广，又希望对焦点排得密，那就只有增加对焦点。这种 AF 系统只能在一些旗舰级相机上出现。这样的相机在拍摄运动主体时有着非常出色的对焦性能，因此运动场边的那些体育记者的摄影器材基本都被这类顶级相机包办了。

对焦感应器

a. 线性对焦点

　　每个对焦点都是个感应器，一些用的是线性对焦感应器，呈横向或纵向排列，只能对与感应器成角度的线条对焦。而如果对焦主体是一条与之重合的细线，就很难对上焦。

四周的对焦点均为线性对焦点，它的方向如上图所示。如果物体线条与线性对焦点重合，则对焦困难；如果中央对焦点为双十字对焦点，则对焦能力强。

b. 十字对焦点

一些对焦点采用的是十字对焦感应器，无论什么方向的线条都会与纵横两个方向的感应器成一定角度，因此更容易对上焦。高端的 AF 系统不仅对焦点数量多，排列合理，而且十字对焦点也比较多。

随着相机像素越来越高，对于对焦精度的要求也变得更高。自动对焦感应器按照精度不同，分为 F2.8、F4、F5.6 等多种。F2.8 型精度最高，但要求配合 F2.8 或以上的大光圈镜头使用。如果镜头的最大光圈过小，相机并不能发挥出全部的自动对焦性能，比如浮动光圈的镜头在长焦端大多只有 F5.6 甚至更小，此时 F2.8 感应器、F4 感应器都将无法工作，只能用 F5.6 的感应器进行对焦。70-200F4 规格的镜头安装了 2X 增距镜，最大光圈变为 F8，对于部分相机来说便失去了自动对焦的能力 。

c. 辅助对焦点

有一些相机还设计了辅助对焦点，它们隐藏在可选的对焦点的周围。我们并不能直接选择这些对焦点来对焦，但在真正的对焦点 AF 时，它们会参与对焦运算，提高对焦的精度与速度。

对焦方式

a. 全区对焦

这种 AF 方式是所有的对焦点都参与 AF 的计算，相机自动寻找对焦区域内离得最近的主体对焦。这种方式的对焦点由相机自己来切换，比较省力。但当主体前面有遮挡物时就不那么好用了，经常会对在前景上。

b. 单点对焦

单点对焦是我们手动选择所有 AF 点中的某一个来进行对焦。它的好处是能够将对焦与构图一次完成，或做精确的焦点控制，但对焦速度和对运动物体追焦成功率不如全区对焦。要透过较密的前景对焦在中远景上，单点对焦是最佳的解决方案。

全区对焦比较适合拍摄运动的主体，而且前面经常没有遮挡物。比如在一条窄巷里要拍远处走近的人，十有八九对焦落到近处的墙上，此时，可以切换到单点对焦。某些相机还可以调节单个对焦点的大小，缩小对焦点范围，从而提高对焦的精准度。

Fujifilm X-T1 相机的单个对焦点可以缩放大小，我个人的习惯是选择精度更高的小对焦点。这种功能越来越多地出现在各品牌的微单或单电相机上了。

c. 群组对焦

群组对焦的好处是结合了单点对焦与全区对焦的优势，依靠多个对焦点的组合工作，加强了对焦速度和精度，也具有一定的手动选择性。记住它与全区对焦一样，优先选择离相机最近的物体对焦，所以当透过较密的前景对焦时，也会失败。

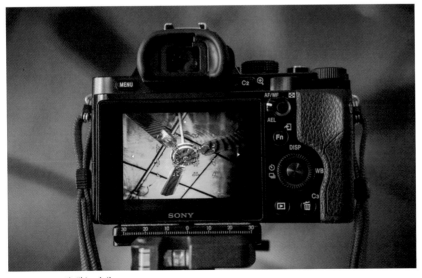

SONY α7R 的群组对焦。

对焦精度

对焦精度涉及到的是速度与准确度。目前，自动对焦相机的 AF 工作原理分两种：反差式与相位检测式。前者更多地用在卡片相机或一些微单相机上；后者主要用在单反或单电相机上。

反差式自动对焦系统。随着镜头的对焦，相机不断地判断图像传感器上画面的反差，当反差达到最大值时认为对焦准确。在判断过程中就会有反差不足 – 反差达到顶峰 – 反差减弱 – 镜头反向运动反差回升这样的过程，有时要反复几次才能最终完成对焦。这样镜头来回移动，对焦速度就不会太快，有个形象的说法叫作"拉风箱"。AF 元件便是用来成像的 CMOS，速度与精度主要靠算法。卡片相机、大部分微单相机、单反相机的实时取景大多也是反差式的对焦，对焦速度不快是可以理解的。如果对焦点位置的物体反差很弱或无反差，如白墙、光滑的没有阴影的单色物体表面等，都不太容易对上焦。

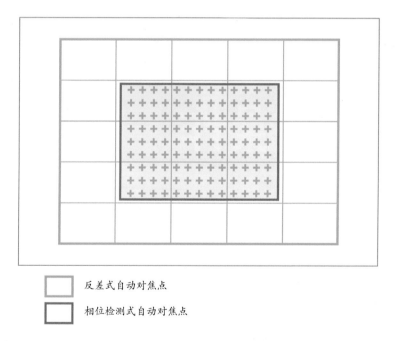

□ 反差式自动对焦点

□ 相位检测式自动对焦点

SONY α7 的对焦系统，包含 25 点反差式与相位检测式两种。

相位检测式自动对焦系统。以单反相机为例，在机身反光镜后面藏有一个分光器，它将通过镜头进来的光线分为两路，形成相位差，依靠比对这两路光线来判断是否合焦。这种方式的好处是速度快，缺点是过于依靠光线强度。在弱光下，光线通过分光器后的强度低，因而对焦系统无法很快地作出判断。

第○章

对静态主体的
对焦操作

◀

SONY α7R
FE55mm F1.8ZA
光圈优先
F1.8、1/200s
ISO1000
日光白平衡
爱尔兰都柏林

面对摆好 pose 不动的被摄主体，不需要太复杂的对焦技巧，把焦点落在拓印的工具上，嘀嘀一响按快门即可。

1 何时用 AF-S

前面我们讲了对焦系统，现在来聊聊对焦模式。

常见的对焦模式分为：

单次对焦（AF-S 或 ONE SHOT）

连续对焦（AF-C 或 AI SERVOR）

自动对焦（AF-A 或 AI FOCUS）

这三种对焦模式如果没有选择正确的话，就无法准确地完成对焦操作，就会造成主体不清楚的问题。所以要会用，就要先掌握原理。

单次对焦（AF-S 或 ONE SHOT）

单次对焦适于拍摄静止主体。半按快门按钮时，相机会实现一次合焦。合焦时，将显示合焦的自动对焦点，取景器中的合焦确认指示灯 [●] 也将亮起。如果开着提示音还会听到嘀嘀声。只要保持半按快门按钮，对焦将会锁定，然后可以根据需要重新构图。如果无法合焦，取景器中的合焦确认指示灯 [●] 将会闪烁。如果发生这种情况，即使完全按下快门按钮也不能拍摄，这时需要重新构图或切换对焦点再次尝试对焦。

对静态物体对焦，可以将对焦模式选择在"S"挡，即单次对焦（AF-S）模式上。

2 如何锁定自动对焦

　　锁定自动对焦指的是自动对焦完成后锁住对焦距离的操作。它的作用是让相机的自动对焦系统停下来，保持我们想要的对焦距离，不再把焦点对到其他物体上去。因此锁定时被摄主体应该是处于静止状态，或与相机处于相对静止状态。锁定的是对焦的距离，也就是相机焦平面到对焦点之间的垂直距离，而不是到对焦点的直线距离。锁定自动对焦的方法有以下几种。

半按快门锁定对焦

　　半按快门按钮是一种锁定对焦的方式，也是最常用的方式。锁定对焦与释放快门拍摄是同一个键，只需要掌握好半按快门的手感就可以。操作起来比较简单：先锁定再拍摄。

　　相机中央对焦点的对焦能力总是比周围更强，当周围的对焦点无法顺利对焦的时候，我们可以采用中央对焦点来完成对焦工作。当主体不在正中间时，就需要用到半按快门重新构图的技术。

　　这种方式也有缺点，它只适合单次对焦模式，在连续对焦模式下该方式无法锁定对焦。此时我们要借助于其他的方式。

AF-L 键锁定对焦

　　许多相机机背的右上区域会有一个 AF-L 键，这个键也能锁定对焦距离，它起作用的对焦模式包括单次对焦与连续对焦。在连续对焦模式下，快门按钮负责释放快门，AF-L 键负责让 AF 系统何时停下来。在单次对焦模式下，半按快门同样会锁定焦点，这时候两个键负责同一件事就会有问题。

在单次对焦模式下，选择中央对焦点对准主体，半按快门后锁定焦点。然后保持半按快门的状态，平移相机，进行重新构图。最后把快门按到底，完成拍摄。需要注意的是移动过程中手不能松，否则对焦距离就发生变化了。其次是要让相机在焦平面的位置做平移，而非转动，否则在近距离拍摄时，会出现对焦不准。

如果 AF-L 键与 AE-L 键共用一个按钮，则要考虑一下是否要将两个功能分开。我个人的喜好是用后面第三种与第四种方式来锁定。

镜头侧面的 AF/MF 切换拨杆，这个键我经常在拍摄风光的时候使用。

机身背面的 AF/MF 切换按钮，用右手大拇指操作。

用镜头对焦锁定按钮锁定对焦

有些镜头的镜筒上有对焦锁定按钮，作用与机身上的 AF-L 键是一样的。我更喜欢用这个按钮，因为它的操作更加容易。左手大拇指或食指一按，AF 就锁定了。

利用 AF/MF 切换拨杆锁定对焦

一些镜头上没有对焦锁定按钮，但有 AF/MF 切换拨杆。用它来锁定对焦也是一样的：完成自动对焦，拨切换拨杆，对焦距离停留在刚才对焦的位置上。但需要注意的是有些镜头从 AF 切换到 MF 会作对焦距离复位的操作，那就不能用这种方式。

> **小结**
>
> 任何脱离对焦模式谈锁定对焦都是没有太大意义的，下面是各锁定对焦方式的适用范围：
> - 适合单次对焦模式的锁定对焦方式：
> 半按快门、AF-L、镜头对焦锁定按钮、AF/MF 切换拨杆
> - 适合连续对焦模式的锁定对焦方式：
> AF-L、镜头对焦锁定按钮、AF/MF 切换拨杆

3 把对焦与按快门分开

　　轻轻一碰快门按钮，相机开始自动对焦、测光，按到底就拍摄。很多人以为快门按钮就是应该干这么多活。这种方式有它方便的地方，但也有不足，尤其是拍摄运动主体的话就不适用了。我们可以将原本一个快门按钮就搞定的事分成2到3个键，看起来貌似把问题复杂化了，但实际上是将工作更细分，操作更精准了。

AF-ON 键

　　这个键的作用是启动 AF 系统，让相机开始自动对焦。借此轻点快门按钮、激发 AF 系统的作用被分离出来。相机的自定义菜单里通常可以设定该键的具体操作习惯，比如：

　　1. 按 AF-ON 键开始自动对焦，放掉则停止。那也就意味着当你松开该键时焦点就被锁定，因此不需要再用别的键来锁定。

　　2. 按 AF-ON 键开始自动对焦，再次按下则停止。你只要按一下该键 AF 系统就会不断地进行工作，如果需要锁定则再按一次或使用 AF-L 键。

AF-L 键

　　AF-ON 键负责的是自动对焦的启动，AF-L 键则用来停止。从 AF-ON 键的使用情况来看，AF-L 键可用可不用。

自定义快门按钮

　　通过相机的设置菜单，将快门按钮设定为只负责释放快门，既不启动 AF 系统也不锁定对焦。此时半按快门按钮只是唤醒测光系统，一旦精彩瞬间出现就按下快门准备拍摄。

实战 体育运动的拍摄

　　当我们在拍摄运动物体时，我们采用 AF-C 连续对焦，通过 AF-ON 启动 AF 系统。如果主体在对焦区域内移动，则直接按快门拍摄。如果主体跑出对焦区域，又有短暂相对静止的状态，则通过符合自己操作习惯的方式锁定对焦，快速拍摄。

▶
SONY α99
70-200mm F2.8G II
光圈优先
F3.2
1/800s
+1.3E
ISO6400
自动白平衡
中国 上海

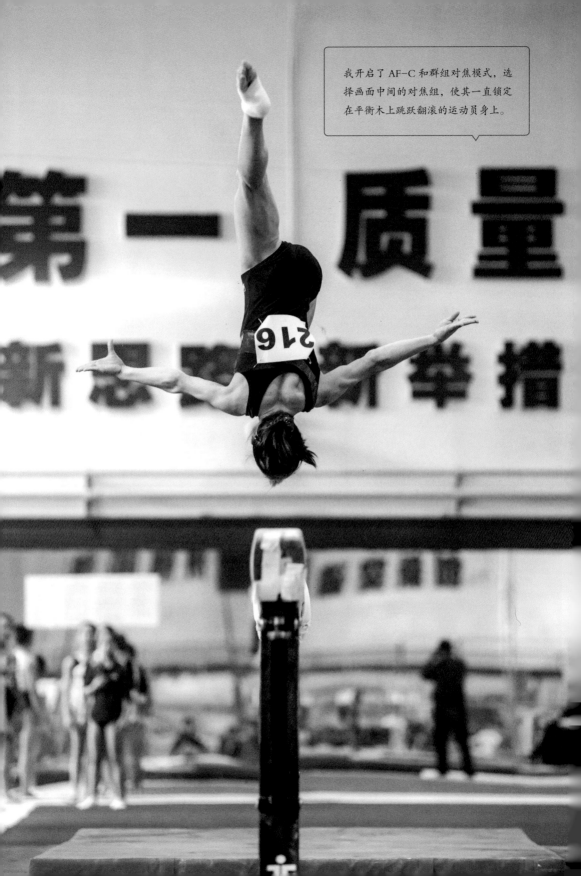

我开启了 AF-C 和群组对焦模式，选择画面中间的对焦组，使其一直锁定在平衡木上跳跃翻滚的运动员身上。

第6章

跑焦及对策

1 如何判断相机是否跑焦

失焦是指最清楚的地方并没有落在对焦点上。轻微的失焦我们称为跑焦，严重的那就是器材出了问题。大部分的跑焦问题是由于操作不当或器材对焦系统出问题所造成的。

我们不能简单地因手持相机拍出几张不太清楚的照片就断定相机跑焦。正确的判断方式是将相机安装在三脚架上，对着静止不动的物体进行多个距离上的反复拍摄。

2 对焦微调与 Lensclac

越来越多的相机具备了对焦微调功能，用来协调镜头与机身的对焦误差。如果你通过上述方法确定手里的机身与镜头有跑焦，可以使用对焦微调功能。同样需要三脚架来拍摄静止物体，将焦点调到最清楚的状态。机身上可以记忆多支（比如 20 支）镜头的微调数据，所以不用担心这支镜头调准了，另一支镜头装上去会不准的问题。

在经过飞机长途颠簸的气压变化，甚至是过热或过冷的极端温度变化以及海拔的变化，镜头的状态都有可能发生一些轻微的改变。对画质有着苛刻要求的职业摄影师会选择 Lensclac 对焦标靶来判断是否跑焦以及需要多少的调整量。Lensclac 是由德塔色彩公司推出的专业测量工具，可以折叠收成卡片，便于携带。

Lensclac 的测量方法如下。

■ 把 Lensclac 对焦标靶安置在一个水平的地方，稳定地放好。它的底部有螺孔，可以用一支脚架来固定它。

■ 把相机架在另一支脚架上，保证镜头光轴与标靶中心对准并保持垂直。

■ 镜头光圈开到最大，设定相机的单次对焦模式、中心对焦点，对着标靶左侧的方形区域中间的十字交叉点对焦，并把照片拍摄下来。

■ 在电脑上通过右侧的斜向标尺研判焦点是否有偏移，偏移量是多少。

■ 如果有偏移，则通过机身的镜头微调功能将焦点矫正回 0 点，并多次试拍。

■ 同样的操作也适用于非中心对焦点。

3 自身位移引起的跑焦

手持拍摄时，对焦成功后，如果拍摄者的身体轻微地位移（有时只是一点点的晃动）都会导致焦点的偏移，这在使用浅景深拍摄方式时会更明显。很多人在操作时并不能意识到这是个问题。

解决的办法是拍摄时要保持自身稳定，或者采用连续对焦的方式进行对焦。此时主体并没有在移动，但连续对焦的方式可以弥补拍摄者的前后移动。

4 余弦误差

如果排除了镜头边缘与中间成像的差异，对焦点上与成像平面平行的面上各个点都应该是清楚的。当我们移动相机重新构图时，就容易出现对焦平面发生改变的情况。此时，原本清楚的对焦主体可能会失焦，尤其是在使用大光圈的中长焦镜头近距离拍摄时。参考下图：

5 全时手动对焦(DMF)来对付失焦

有的跑焦我们在取景器里就能发现。如果你的镜头支持全时手动对焦功能，可以在完成自动对焦后直接拧对焦环修正。此时，请不要重新半按快门做对焦动作，否则相机会重新对焦。

6 对焦系统造成的跑焦

镜头在对焦的时候并不是无级调整的，只是某些入门级的镜头对焦步进分级得比较少。步进大，在对焦时就有可能发生主体正好落在两个步进中间，无法准确合焦的问题，通常表现为焦点一会前移一会后退。解决的办法是让相机向前或向后改变一下位置。

我们都知道焦平面也就是对焦完成后清楚的那个平面是与镜头的方向垂直的。当对焦距离不变时，转动相机，焦平面也就发生了旋转。此时原本对焦清楚的主体跑到了焦平面前面，就会导致失焦。

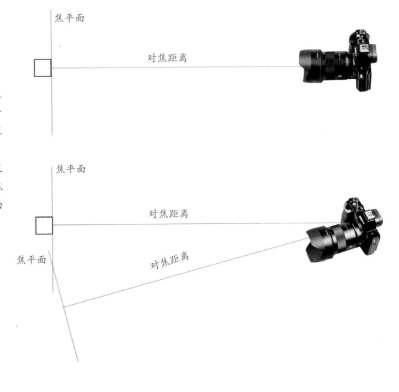

实战 心虚了吗？余弦误差

　　解决余弦误差的方法是采用靠边缘的对焦点来对焦或不要转动相机进行重新构图，而这点操作难度比较大。另外一种就是用手动对焦来修正。

第7章

解决对动态主体
的对焦问题

1 何时用 AF-C (AI SERVOR)

前面已经提过在对运动主体拍摄时，可以用连续对焦这种方式。但当我们自己处在一个移动的环境来拍摄静止不动的风景时，比如最典型的就是在交通工具上拍摄，也可以用 AF-C 佳能相机上称为 AI SERVOR。此时对焦系统会不断修正你与景物之间的距离，从而获得清晰的影像。

实战 在船上拍冰山

当我在游轮甲板上架好相机与脚架后，发现游轮正不断地接近一座又一座阿拉斯加冰川然后离去。当船速比较慢时，我们只需要有比较高的快门速度，迅速地完成对焦并拍摄就能解决这样的移动量问题。这是个相对速度的问题，第三章有更详细的阐述。但当船速比较快时，我们就要考虑修正焦点偏移。解决办法是 AF-C。此时不管船速多少，镜头里的冰川总是保持最佳的清晰度。

SONY α99
500mm F4G
F8、1/320s
−0.3EV
光圈优先
ISO400
日光白平衡
捷信 OSL、FLM48
加拿大 努纳武特

2 扫射还是点射

这里插播一条关于驱动模式的内容。驱动模式分单张拍摄与连拍，另外还有包围曝光、自拍等模式。对是否使用连拍模式，不同的摄影师有不同的选择。我个人的建议是，在使用连续对焦方式拍摄运动物体时，最好配合高速连拍功能，以确保在快速变化的瞬间拍摄到需要的画面。在这种拍摄项目中，相机处于高强度工作状态，声音听起来还真有点机关枪扫射的感觉。点射般的单张拍摄更适合拍摄风光、景物、静态人像等不太动的主体。至于扫街般的街头抓拍，就仁者见仁智者见智了。

实战 连拍解决的问题与带来的问题

连拍能够解决的问题是通过高速运转的机械来帮你分解快速变化的运动，让你有更多的选择，但它并不能提高你对瞬间的判断及捕捉能力。不低于 5fps 的连拍速度才有分解动作的意义，低于这个指标的话还是老老实实用单张模式练好抓拍功力吧。

此外，连拍带来的数据量巨大，你可能需要更高速更大容量的存储卡，更多的硬盘空间来存放这些照片。并且事后的挑片工作，要从大量差不多的照片里找出几张最好的，也实在让人眼晕。

DSC01175.JPG DSC01176.JPG DSC01177.JPG DSC01178.JPG DSC01179.JPG DSC01180.JPG DSC01181.JPG

DSC01182.JPG DSC01183.JPG DSC01184.JPG DSC01185.JPG DSC01186.JPG DSC01187.JPG DSC01188.JPG

DSC01189.JPG DSC01190.JPG DSC01191.JPG DSC01192.JPG DSC01193.JPG DSC01194.JPG DSC01195.JPG

3 动静对焦法

我们拍摄的主体不会一直静止不动，也不会一直在动，那么选择什么样的对焦方式会比较理想呢？如果是使用广角镜头拍摄，我通常使用单次对焦。如果使用长焦镜头拍摄，我有一套自己的方法。

实战 奔跑中的小孩

让我们构建这样一个拍摄场景：我们在拍摄一个迎面走来的人，用单次对焦显然有点刻舟求剑的意思。所以 AF-C 连续对焦用起来！

驱动模式为高速连拍，用群组对焦或全区域对焦将主体落在对焦区域内。此时要配合镜头上的对焦锁定按钮来工作。当对方在运动位移中，我就让对焦点落在他身上，进行连续对焦，适时抓拍。当对方停下来，我就用镜头上的对焦锁定按钮锁定对焦距离，此时可以重新构图，甚至将主体放在对焦涵盖区域之外，以增加构图的多样性。如果对方重新移动，则放开对焦锁定按钮，让 AF-C 系统继续跟踪对焦即可。

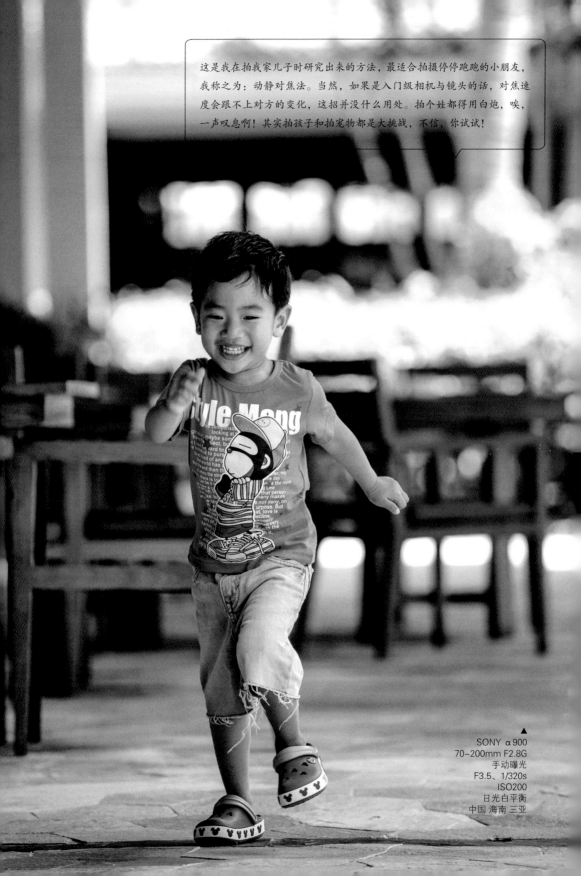

这是我在拍我家儿子时研究出来的方法，最适合拍摄停停跑跑的小朋友，我称之为：动静对焦法。当然，如果是入门级相机与镜头的话，对焦速度会跟不上对方的变化，这招并没什么用处。拍个娃都得用白炮，唉，一声叹息啊！其实拍孩子和拍宠物都是大挑战，不信，你试试！

▲
SONY α900
70-200mm F2.8G
手动曝光
F3.5、1/320s
ISO200
日光白平衡
中国 海南 三亚

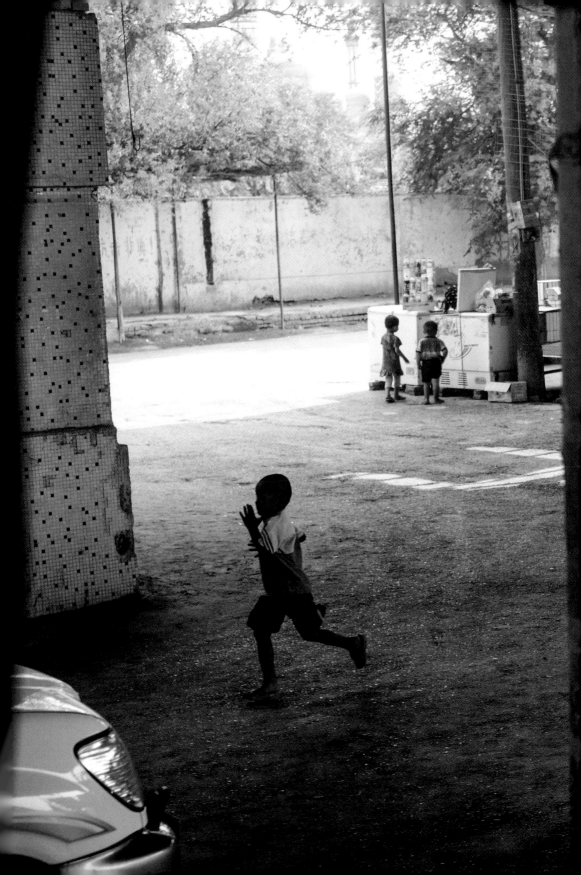

4 预判提高对焦成功率

有些抓拍的瞬间，非常不可思议——摄影师如何能够在这么快的一瞬间反应过来并准确拍到清楚的照片？其实，当中有一部分照片是摄影师通过提前判断来让相机早早地做好准备，等着"猎物"落入陷阱时按下快门。

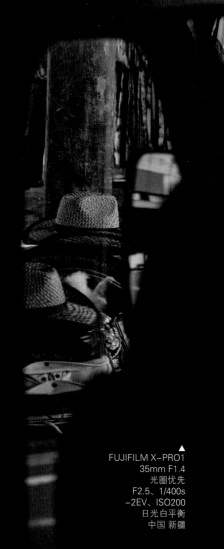

实战 跑过窗口的小孩

这张照片看似是不经意间随手抓拍的，但事实上等你看到小孩跑过窗口再举起相机肯定来不及了。我事先发现小朋友跑过来了，就估算一下他大概会从哪条线路经过，我的对焦点就应该在这条线上。我希望他出现在哪个点，就对着那里的地面对焦，人一到，咔嚓一张完事。只要他按照这条线奔跑，不突然改变速度和方向，成功率还是挺高的。这个可以叫作替代对焦法，也就是找一个物体替代等会儿会出现的主体来对焦。

▲
FUJIFILM X-PRO1
35mm F1.4
光圈优先
F2.5、1/400s
–2EV、ISO200
日光白平衡
中国 新疆

第⑧章

不能抛弃的
手动对焦

1 AF 与 MF

有了自动对焦之后，许多人都忘了手动对焦这回事。自动的东西总有其不靠谱的地方，因此某些场合我更喜欢用手动对焦来拍摄。

实战 透过挂满水珠的玻璃窗对焦

如果透过雨水打湿的玻璃窗向外拍摄，相机十有八九会对焦在玻璃上，而不是你想要拍的远处景物，或镜头干脆来回拉风箱，却无法合焦。这是因为相机在 AF 时的近处优先原则。要想透过玻璃对焦，用手动对焦反而来得更快更有效。

我直接将对焦设定为手动模式，对焦距离落在 3 米处。当车接近路人到设定的距离时，直接按下快门即可。不用担心玻璃上的水珠干扰对焦，不用担心光线太暗对不上焦，也不用担心车移动太快来不及对焦

RICOH GR
光圈优先
F2.8、1/30s
−1EV、ISO3200
日光白平衡
古巴 哈瓦那

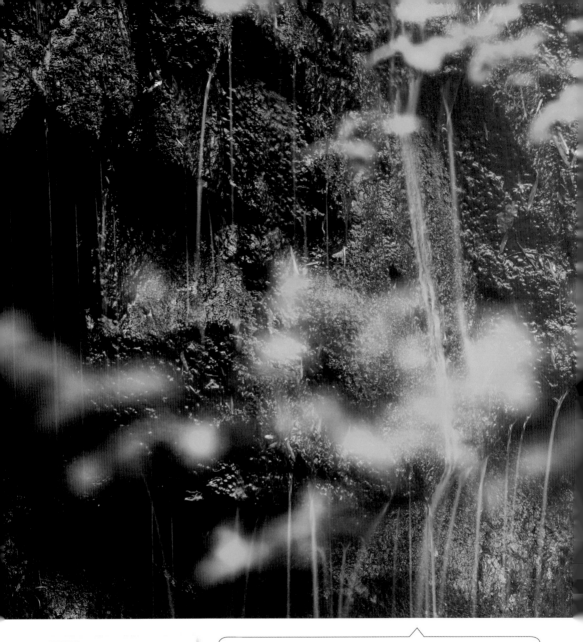

实战 静动虚实——
MF 与对焦点放大功能

当我们用 AF 系统面对需要精确对焦的细小物体时，单个对焦点可能会涵盖好几个小物体，或者正好处于物体的前后纵深变化上，此时相机并不能准确地知道你到底想要将焦点落在哪里。

这张与其说是在拍花叶，倒不如说是逝去的流水与新生的嫩芽之间的对话。总有一些美好，一些伤感的事情同时出现在眼前——人生不就是这样吗？采用 AF 的话，焦点很容易落在前景的嫩叶上。此时山风让树叶摇动不止，如果希望把树叶凝固住就必须提高四五档 ISO，但这会让成像质量明显下降。我选择采用 MF 与对焦点放大功能，仔细地将焦点落在背景的岩石上，通过虚实、动静进行对比。树叶被虚化后反倒无所谓快门速度是不是足够，反正它们都是虚的。为了增加一些伤感的气氛，我通过白平衡的控制，让画面偏向了忧郁的蓝色。

FE70-200mm F4G
光圈优先
F4.5、1.6s
ISO50
4500K 白平衡
GITZO1543T 三脚架
Markins 云台
快门线
中国 浙江 莫干山

2 超焦距与全景深

　　景深范围就是在某挡光圈下，对着被摄主体一定的对焦距离，画面清晰的范围。其实这个清晰范围还可以"榨"出更多来，我们称其为超焦距。超焦距在任何相机镜头上均存在，但有距离标尺的镜头比较容易操作。

具体操作方法如下。

　　以徕卡 18mm 镜头为例。假设主体距离相机 3 米，我们选择一个中小光圈 F8，此时镜头上的景深标尺告诉我们景深范围大致为 0.95 米至无穷远。我们还发现从无穷远标记到右侧景深标尺的 F8 位置有一段是完全"浪费"的区域。它已经在无穷远了。

　　如果我把无穷远标志转到右侧 F8 的位置，画面无穷远处的清晰度不会改变。此时有意思的事情发生了：最近的清晰点变成了 0.7 米！那这样焦点不就偏移了吗？确实，焦点变成了 1.4 米左右。但刚才的焦点 3 米处依然落在整个景深范围内，它足够清晰。这种方式延长了景深的范围，我们称之为超焦距。

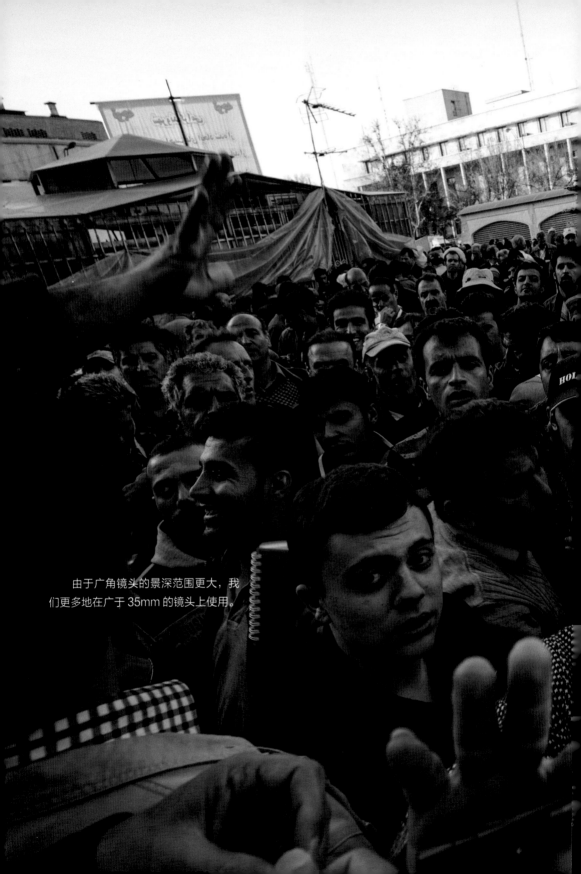

由于广角镜头的景深范围更大，我们更多地在广于 35mm 的镜头上使用。

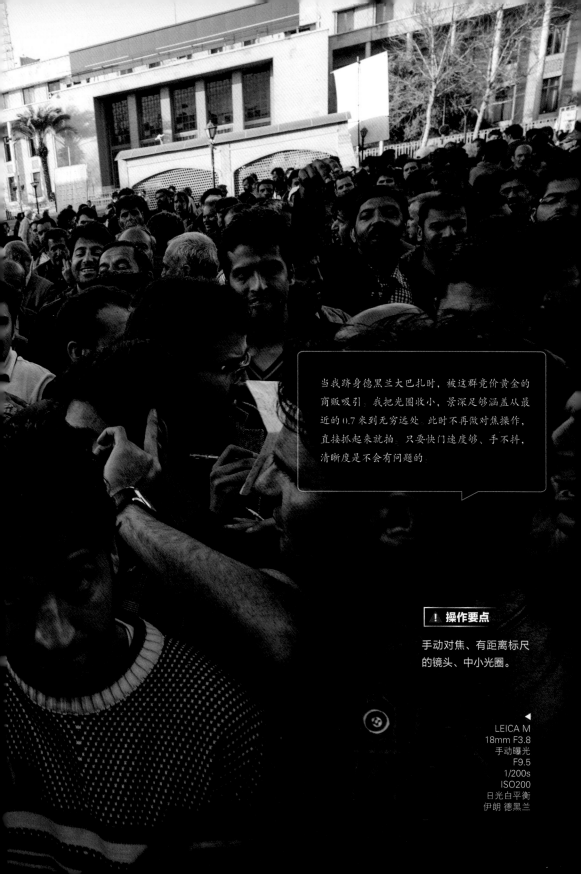

当我跻身德黑兰大巴扎时，被这群竞价黄金的商贩吸引。我把光圈收小，景深足够涵盖从最近的0.7米到无穷远处。此时不再做对焦操作，直接抓起来就拍。只要快门速度够、手不抖，清晰度是不会有问题的

❗ 操作要点

手动对焦、有距离标尺的镜头、中小光圈。

LEICA M
18mm F3.8
手动曝光
F9.5
1/200s
ISO200
日光白平衡
伊朗 德黑兰

3 街拍时的对焦选择

实战 抓拍时用 AF 还是 MF

　　熟练掌握了超焦距拍摄手法，可以大大提高抓拍效率。不用考虑用何种对焦方式，不用担心对焦点是否落在主体上，不用担心对方是否突然改变了位置，只要主体落在超焦距的景深范围内，要做的只是按快门吧！想要拍一些主体位置比较靠边缘的照片？想要提前对焦然后在对方不经意间捕捉到最佳瞬间？也可以试试超焦距。

　　如果说有什么不足的地方，那就是这种方式通常需要中小光圈，要保证光线充足才能拍到清晰的照片哦。

采访 >>
街拍时的对焦方式

伍振荣
中国 香港著名摄影家
《摄影杂志》主编

　　为了进一步讨论摄影师对于对焦方式的看法，我特意赶赴中国香港采访了中国香港著名摄影家、《摄影杂志》主编伍振荣老师。

　　张：许多人都认为离开自动对焦就没法活了，您怎么看这个问题？

　　伍：这要看你使用的是哪种相机。如果是普通 DC，只能依靠 AF；单反的话主要看你拍什么题材。对我来说，单反主要是用自动对焦。自动对焦相机如果用的是顶级自动镜头，你不用 AF 就是把它浪费掉了。可是拿个徕卡对我来说也完全没有问题。如果我在街上拍人，光圈 F8，对焦在 3 米，全天都不用对焦了。出来的照片好不好？有些是好的，有些是不行的。可是这就是我的处理方式。

　　我觉得这不是很大的问题，对摄影师来说哪个更方便就用哪个。许多人是从 AF 相机开始的，不会手动对焦，这个没有问题的。最重要的是懂得使用对焦锁定（AF-LOCK），先对焦后重新构图。

张：有没有觉得用 AF-LOCK 会比较慢？

伍：这完全是习惯问题，很多摄影记者用 AF-ON，我完全不用的。不同摄影师有不同习惯，我觉得习惯是最重要的。摄影师觉得哪一种方式舒服就用哪一种，不用理别人怎么说。当然，也不能完全依靠自动对焦，还要懂得手动怎么做。

张：很多初学者说我用的镜头也不是顶级镜头，对焦比较慢，有时拍不到怎么办？

伍：你这个问题太好了！不过我认为现在几千元的最普通照相机，它的自动对焦能力也是很厉害的。我是从第一代 AF 相机过来的，现在每一代相机都比我从前的相机好很多。如果觉得对焦时间太长，换手动嘛！不是觉得对焦太慢换手动，而是那个环境一看就知道该换手动。

张：感觉现在消费者对相机的要求比我们更苛刻。

伍：对对对，现在消费者对器材的要求是太过分了。过去我们把 135 胶片放大到 A4 尺寸，我们都觉得很好了。现在人们把 2400 万像素照片放大到非常大，说清晰度不够，太过分了。过去徕卡 M6 拍的照片放大到 20 寸，已经不能说这相机不好了。现在最普通的 DC 都可以打印到这么大的尺寸，只能说大家的要求太高了。

张：抓拍你会采用超焦距这种方式吗？

伍：用徕卡一定用，尼康就不用，单反就依靠 AF 就好了。

Part

③

曝光与测光

什么是准确的曝光？什么又是正确的曝光？这个答案无解！每次遇到看完照片问我要曝光参数的情况我都很无语。同一个场景，光线稍有变化，甚至构图略有改变都有可能影响到曝光参数。死记硬背别人的参数岂不是和刻舟求剑一样可笑？摄影不是高考，只有一个标准答案。我可以这样拍，也可以那样拍。**看别人的照片要学会分析人家的拍摄思路，为什么这么拍，可以通过哪些技术手段去实现。**懂了这些，参数就不会成为困扰你的问题了。

首先，**测光与曝光是两件事情**。测光是利用相机或测光设备对被摄场景的亮度进行测量，将结果提供给摄影师作为参考。也就是说**测量结果并非等于曝光结果**。曝光是指摄影师根据自己的拍摄意图，对照片影调的要求进行控制，也就是对测光结果思考、分析、主观选择的结果。

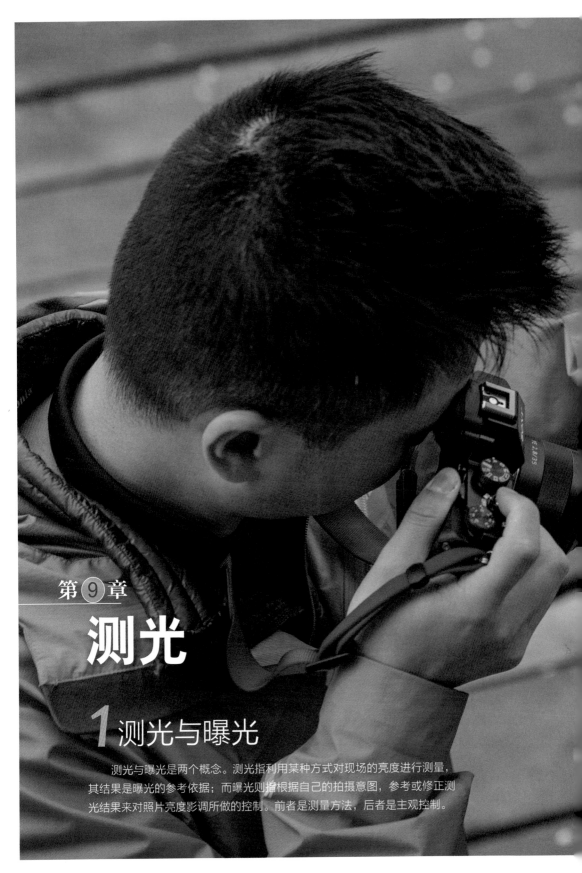

第 9 章
测光

1 测光与曝光

测光与曝光是两个概念。测光指利用某种方式对现场的亮度进行测量，其结果是曝光的参考依据；而曝光则指根据自己的拍摄意图，参考或修正测光结果来对照片亮度影调所做的控制。前者是测量方法，后者是主观控制。

2 18% 灰与灰卡测光

什么是 18% 灰？自然界中的光线是千变万化的，同样的光线照射到不同的物体上反射出来的亮度也是不一样的，这就给我们判断曝光带来很大的麻烦。为了让测光更具操作性，一些相机厂家联合起来做了个研究，发现蓝天、绿树、草地、房屋、肤色等许多常见的拍摄主体的反射率差不多都是 18% 的灰度，他们就把 18% 的中性灰作为测光的基准。也就是说如果你对准一片中性灰的区域测光，测光结果将会是准确的，无须做任何补偿。如果对准的区域比中性灰更亮或更暗的话，测光值就需要做相应的补偿才能获得与现场一致的亮度效果。

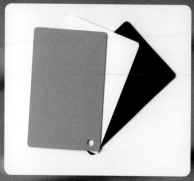

18% 中性灰灰卡、白卡、黑卡。

这个 18% 听起来好像很玄乎，其实我们身边有许多接近 18% 中性灰亮度的物体，例如柯达胶卷盒的灰色盖子就是标准的 18% 灰，经常日晒的亚洲人手背的

亮度也接近 18% 灰度，日出日落的天空中常常能找到接近 18% 灰度的区域，草地、城墙等也是如此。我习惯于将自己的手背作为测光区域进行测光，结果还挺准！

让手背充满测光区域，测光读数用 AE-L 键锁定下来。

3 对焦与测光
傻傻分不清楚

许多人发现半按快门时对焦与测光系统都在工作，误以为这两个功能都是由快门按钮来控制。其实当我们轻触快门按钮时，会同时唤醒测光系统与对焦系统，但移动一下相机测光结果马上就变了，是不是？所以，半按快门按钮只是用来锁定对焦的，和测光锁定一点关系都没有。

正确的做法是，选择合适的测光模式和测光区域，轻点一下快门按钮激活测光系统开始工作，读数出来后，按下机身上的AE-L，然后看焦点需要对在哪里，是否需要重新构图等问题。

4 机内测光表
的使用 (TTL)

在学习曝光之前我们要来了解一下相机的测光原理。光线透过镜头进入到相机的测光元件上，相机会通过一定的计算方式来算出什么是它"认为"正确的曝光值。但任何一种测光方式都不是万能的，切勿以为相机给你算出来的曝光值就一定可靠。因为无论您对准什么测光，测光表都会将其"还原"为18%的灰度——无论这是一块黝黑的煤饼，还是雪白的衬衣。如果我们想要煤饼是黑色的，衬衣是白色的，就不能完全听测光表的指挥了。因为它不知道如何将被摄主体区别出来，所以我们必须对测光表的读数进行修正。

大部分情况下相机只能给你一个八九不离十的曝光值，但有的时候甚至会离题万里。至于它与你心目中的"十"有多少偏差，就需要你通过曝光补偿来做修正。在做修正之前，你必须心中对这个"十"有明确的目标，也就是你要在拍摄之前就想好这张照片应该呈现什么样的亮度，然后才能知道相机给出的曝光值与你的目标有多少差距，最后再来调整曝光补偿。按快门只是整个拍摄过程当中最简单的一项工作了。

5 中央重点平均测光

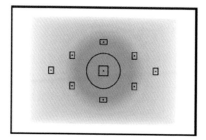

中央重点平均测光区域分布图

这种测光方式侧重读取画面中央 75% 左右的区域，其他区域测光数据占 25% 。这是应用最广泛的测光模式，尤其适合常规构图、顺光照明的人像或日常场景，但不适于主体不在中央或在逆光条件下的拍摄，因为强光源出现在画面里会让测光结果严重不准。

6 多区平均测光

多区测光区域分布图

多区平均测光在不同的厂家有不同的叫法：多区评价测光（佳能）、矩阵测光（尼康）、蜂巢测光（索尼）等。厂家将画面划分为十几个甚至几十个区域，分别读取这些区域的亮度，再根据不同区域的不同权重由相机内部的芯片计算出合适的曝光值。一些计算方式会自动减少特别亮的高光点对测光的影响，比如出现在画面里的太阳；一些厂家采用内置大量经验数值的方式，对拍摄场景进行分析比对，找出比较合理的设置。

这种方式不仅考虑画面中央的区域，而且对画面边缘的部分也有更多的计算，适合更多场景的拍摄。可以说这种测光方式是各厂家的技术精华，他们都期望能够制造出一种不需要曝光补偿就能完美曝光的测光方式。不过遗憾的是，最完美的结果还未出现，我们依然需要曝光补偿来修正。

7 点测光

面对光线斑驳的场景，或只希望表现其中某些部分的亮度，点测光就非常有用。它的测光范围非常小，一般为画面的1%~3%，也就是只对画面当中某个点进行测光，完全不管其他区域的亮度。如果明暗相差很大，会得到极具戏剧性的影调。只要对18%灰度的区域测光，能得到非常精确的曝光值。如果找不到18%灰的地方，可以找亮度接近的，再做曝光补偿。点测光特别适合拍摄风光、人物等题材。

点测光区域分布图

8 同一场景 几种测光方式的差异

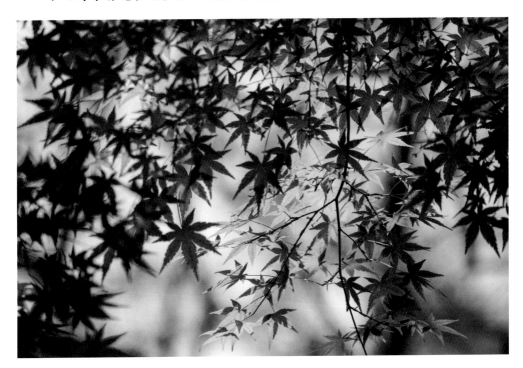

多区测光
▲

光圈优先、F4、1/400s

考虑到树叶更多是深色的，因此曝光略微偏亮。

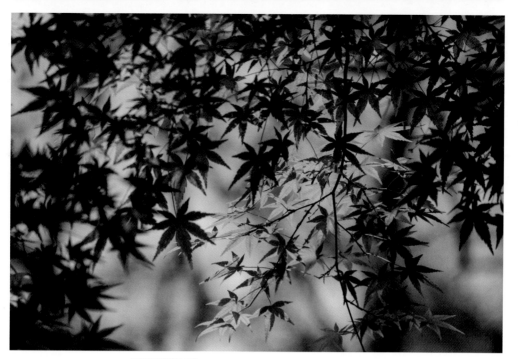

中央重点平均测光
▲
光圈优先、F4、1/640s

考虑到画面中央75%的区域深色树叶减少，曝光比多区测光略暗一些。

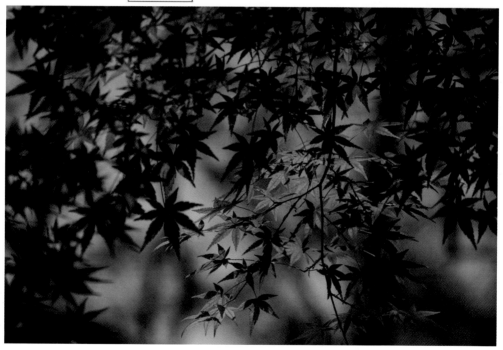

点测光
▲
光圈优先、F4、1/1000s

测光点在中间最亮的几片树叶上。未做曝光补偿的情况下，因测光点比18%灰亮，所以整体曝光会比较暗。如果要达到第一张图的效果，则必须增加1.3EV的曝光。

9 点测光解决风光曝光难题

大面积深色中的一小块亮部或大面积高光中的一小块暗部，都是曝光中的难题，而这又经常在风光摄影中出现。要精准地曝光首先要考虑好，到底是以亮部为准还是暗部为准？点测要保留的亮度部分，再根据情况做适当的曝光补偿即可。

当时采用点测光，测光区域落在被日出阳光照亮的白云上云下方的小岛以及远处的山都没有被阳光照到，亮度与白云相差太远，导致曝光不足，反而造就了一幅简洁的照片。照片的亮度比肉眼看到的场景要更暗一些，因为我没有因为云比18%灰亮就增加一些曝光，而是保留这种暗暗的基调。

SONY α 900
300mm F2.8G
2X 增倍镜
手动曝光
F8、1/1600s
ISO200
日光白平衡
GITZO1258 三脚架
冈仁波齐 NB-2B 云台
美国 阿拉斯加

10 对焦点与点测光点联动

通常点测光的区域都在取景器的正中央，也就是中央对焦点的位置。但如果主体不在画面中央就需要使用到测光锁定的功能，操作显得繁琐，并且影响速度。部分高端相机具备对焦点与点测光点联动的功能，哪怕是在比较边缘的对焦点，依然可以进行点测光，使对焦测光操作一次完成。

11 测光锁定

测光锁定指将相机的测光结果固定下来，以便进行后续的操作。在机身上我们能找到 AE-L 按钮，佳能相机上是 * 号按钮。相机里一般都提供了几种不同的操作方式，比如是一直按住锁定，还是按一下锁定，再按一下取消锁定。

AE-L 键

这个键经常与 AF-L 键共用一个按钮，在菜单里还可以设定是单独锁定曝光还是连焦点也一起锁定。推荐的做法是这个键只用来锁定测光，用半按快门按钮来锁定焦点。将对焦锁定与测光锁定分开操作思路就比较清晰。

机械式曝光补偿拨盘

12 曝光补偿的意义与工作方式

当我们发现测光结果与曝光意图存在偏差时，就需要通过某种方式来修正，这种方式就是曝光补偿。如果希望照片看起来更亮一些，就增加曝光补偿，反之则降低曝光补偿。更改曝光补偿，相机的工作方式是调整光圈或调整快门。在光圈优先模式，调曝光补偿，快门速度会改变。在快门优先模式，调曝光补偿，光圈值会改变。

按钮＋拨轮式曝光补偿，需按住表示曝光补偿的＋/－按钮，再拨后拨轮调整。

实战 为何失效

为什么有时增加了曝光补偿，照片并没有变亮呢？

有些朋友在光线不佳的环境下拍摄，怕快门速度太慢端不稳相机，就设定为快门优先模式，设定一个足够手持的快门速度。然后，就发现照片怎么拍都是曝光不足的，而且再怎么增加曝光补偿照片也不会变亮。怎么回事？其实当增加曝光补偿时，快门优先的情况下会开大镜头光圈。如果此时镜头已经开到最大光圈就无法再开到更大，也就失去了曝光补偿的作用。此时，取景器或 LCD 上都会通过闪烁光圈值的方法来提示用户。正确的做法是提高 ISO 值，使手持速度足够，同时能够曝光充足。

实战 白加黑减

白加黑减这个规律比较好记。我们分析一下画面中各个部分的反射率或是否有高光的光源，然后来决定曝光补偿的量。

大雪纷飞的季节，通常都是浅色基调，曝光补偿是增加。由于天空非常阴，雪上没有刺眼的反光，因此增加的幅度并不需要那么大。这次我们增加曝光补偿的量是希望能尽量反应当时的视觉感受。增加一档曝光是我们根据意图与经验第一次尝试的偏移值。

▼

SONY α7R
70–200mm F2.8G
LA–EA4 转接环
光圈优先
F4、1/500s
+1EV、ISO640
自动白平衡
土耳其 哈兰

▲ SONY α7R、FE35mm F2.8ZA、光圈优先、F2.8、1/30s、−1EV、ISO400
日光白平衡　土耳其 哈兰

虽然墙壁是浅黄色，但墙上的挂毯、座椅、人物都是深色，因此曝光补偿的基调是减曝光。通过深色面积的估算，减一档补偿正合适。

许多朋友对究竟加减多少档补偿感到很困惑。这确实是曝光学习中的难点。构图稍稍改变、物体的材质、亮度或反射率、拍摄意图与审美等都会决定最终的曝光补偿值。但最关键的是选用何种测光方式，对哪里测光。

我特别推荐初学者从多区平均测光方式进行测光练习。它的好处是让你更专注于构图，不改变构图直接考虑整个画面的反射率或强光光源的亮度。如果在脑海里已经有了构图思路，也就可以在举起相机之前考虑并随手设定好曝光补偿，取景构图的时候完成对焦，最后拍摄。整个过程一气呵成，非常节省时间。

每个品牌在其多区平均测光模式下测量的结果并不一样，是因为厂家之间对曝光的理解不完全相同。要能够熟练掌握手中器材的曝光技术，需要大量地拍摄、熟悉测光倾向、明确自己的拍摄意图，才能熟能生巧。

13 反射亮度

◀
CANON EOS-1Ds MARK II
EF70-200mm F2.8L
光圈优先
F8、1/125s
+1EV、ISO400
自动白平衡
希腊 圣托尼里

> 浅色墙壁是典型的需要增加曝光的场景。

那么到底该如何判断曝光补偿的方向与数量呢？我们要根据相机测光系统的工作原理来思考这个问题。机内测光都是对场景的亮度测光。我们首先要考虑的是反射亮度，房子、人物、花草等的亮度均为阳光或灯光照射下的反射亮度。不同物体的材质、颜色反射率不同，反射率越高显得越亮，反射率越低显得越暗淡。因此考虑曝光，我们要学会分析画面里物体的反射率。

浅色物体

色彩经常容易让人忘了反射亮度，其实这里是有规律可循的。不考虑材质问题，浅色的物体通常反射率比较高，尤其像明黄色、浅粉红色等。这类物体占主要面积，需增加曝光！

◀
SONY α900
70-200mm F2.8G
光圈优先
F3.5、1/250s
+1.7EV
ISO200
自动白平衡
德国 林道

> 浅黄色的招牌与墙壁均需要增加曝光，带有天空的时候同样需要增加曝光补偿。

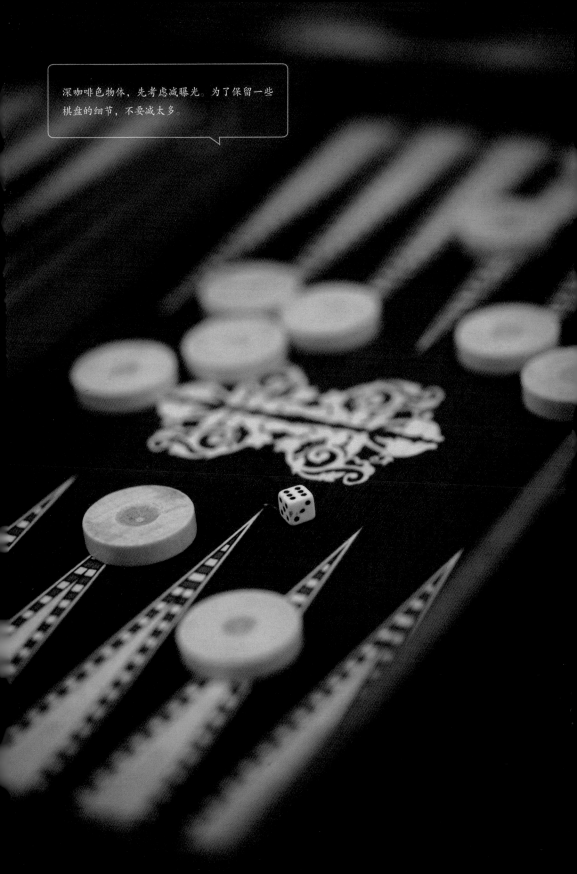

深咖啡色物体，先考虑减曝光。为了保留一些
棋盘的细节，不要减太多。

深色

深色的墨绿、深咖啡等颜色也经常容易碰到，很简单，减曝光即可。

◀
SONY α900
85mm F1.4ZA
光圈优先
F2、1/25s
−0.7EV、ISO400
日光白平衡
土耳其 伊斯坦布尔

反光物体

反光物体并不见得一定是浅色物体，暗色闪光面料的衣服就不能大幅度减曝光；波光粼粼的海水，即便是深蓝色也需要增加曝光。

▲
SONY α99
70–400mm F4–5.6G II
光圈优先
F11、1/250s
+1EV
ISO200
日光白平衡
加拿大 努纳武特

水边通常都需要增加曝光，无论是拍到水还是水边的景物。如果出现反光，哪怕是深色的水也需要增加曝光。

吸光物体

　　吸光物体就象个黑洞一样很少有光线反射出来，如果它占的面积比较大，比如作为背景，那就要多减一些曝光。

作为前景的布帘颜色暗淡，光线跑到上面就好像不见了一样。曝光千万不能以它为基准，而是要考虑帘子缝隙里的亮度。这张照片是用手动曝光拍摄的，如果用光圈优先拍摄，曝光补偿就要减 2EV 左右。

▲
LEICA M
VM50mm F1.1
手动曝光
F4、1/125s
ISO200
日光白平衡
伊朗 德黑兰

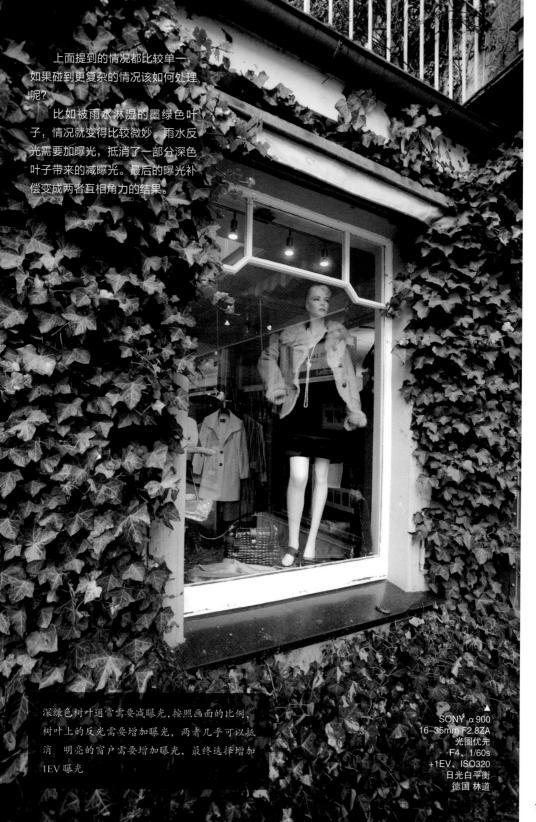

上面提到的情况都比较单一，如果碰到更复杂的情况该如何处理呢？

比如被雨水淋湿的墨绿色叶子，情况就变得比较微妙。雨水反光需要加曝光，抵消了一部分深色叶子带来的减曝光。最后的曝光补偿变成两者互相角力的结果。

深绿色树叶通常需要减曝光，按照画面的比例，树叶上的反光需要增加曝光，两者几乎可以抵消。明亮的窗户需要增加曝光，最终选择增加1EV 曝光

SONY α900
16—35mm F2.8ZA
光圈优先
F4、1/60s
+1EV、ISO320
日光白平衡
德国 林道

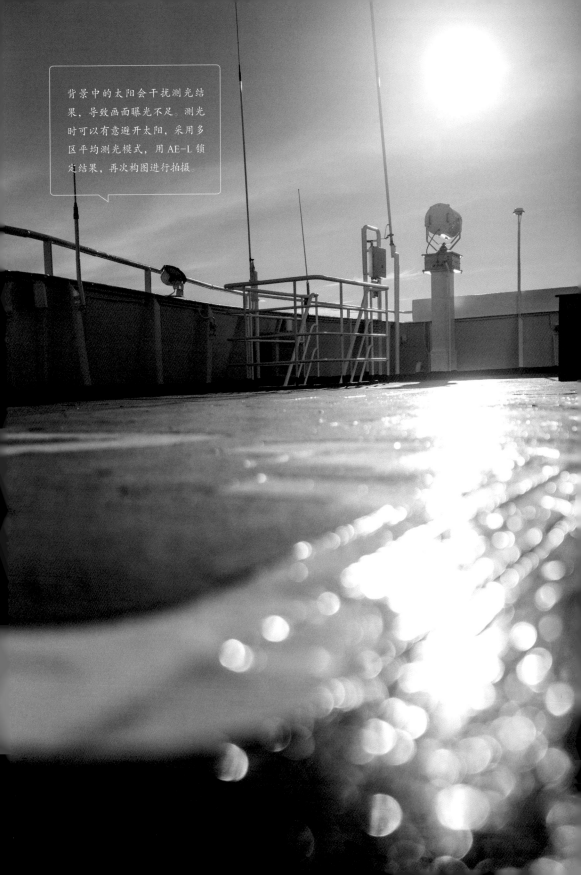

背景中的太阳会干扰测光结果，导致画面曝光不足。测光时可以有意避开太阳，采用多区平均测光模式，用AE-L锁定结果，再次构图进行拍摄。

SONY α99
16–35mm F2.8ZA
光圈优先
F3.5、1/8000s
ISO200
日光白平衡
加拿大 努纳武特

14 发光体测光

当画面中出现发光体又该如何测光？比如太阳、灯之类的光源。如果拍摄的人物或风光照片中出现太阳，我的做法是对着拍摄方向并将太阳放到画面外面再进行测光，锁定测光结果之后再重新构图拍摄。不用担心太阳过曝——它不就应该比地面的景物更亮吗？

如果是拍灯光下的人或物，靠近主体测光也是比较行之有效的解决方案。

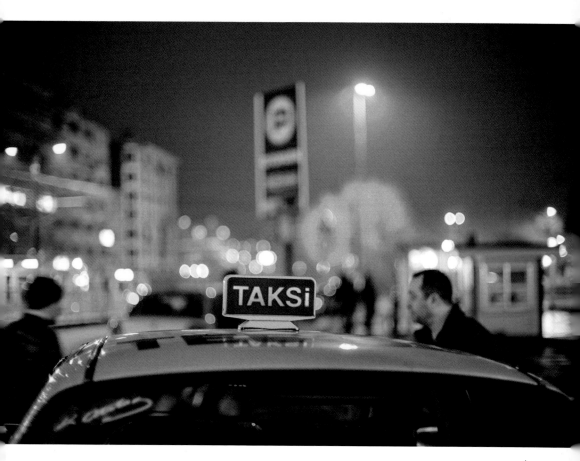

SONY α7R
VM50mm F1.1
福伦达 M 口转接环
光圈优先
F2、1/25s
ISO800
自动白平衡
土耳其 伊斯坦布尔

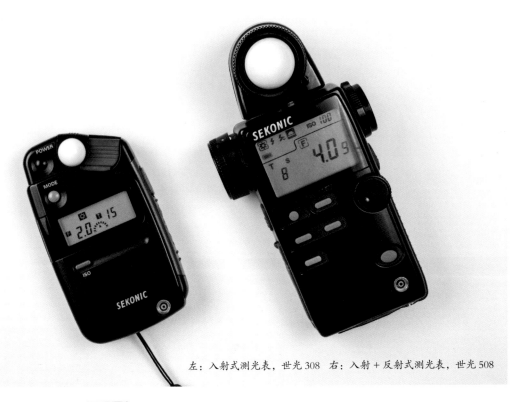

左：入射式测光表，世光 308　右：入射 + 反射式测光表，世光 508

15 TTL 测光方式

TTL 式测光是指通过相机镜头的光线来测光的方法，最常见的是用手持式测光表测光。手持式测光表是一种用来测量光线强度、曝光值的独立仪器，分为入射式与反射式两种。某些型号的测光表同时具有两种方式的测光功能。

推荐 App myLightMeter

myLightMeter 是一款复古造型的 iPhone 测光 App。手指上下滑动可设定 ISO 值，中心圆框对准要拍摄的景物，利用手机摄像头测光，因此它是反射式的测光表。个人觉得用它测近景更好些。测量结果可以读出 EV 值、光圈与快门的组合，你可以根据需要自行挑选。

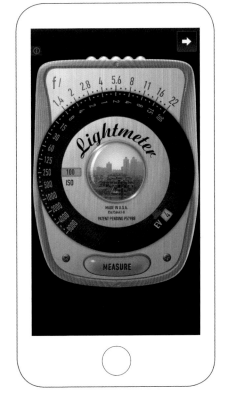

16 用测光表测量人像曝光

用入射式测光表测光，必须将测光表靠近被摄主体，把接受光线的白色小球正对相机镜头，这时测光表指示的是被摄主体所在点受到光线照射的强度。它不会受到背景亮度、色彩的影响。测量结果即可作为相机的曝光值。入射式测光结果准确，适合可以轻松接近的主体，例如拍摄人像、静物等题材。但如果拍摄风光，我们无法把测光表放到远处的山峰上去测光，这种方式就不太适合了。

实战 巴西街头人像测光

怕大片的白色裙子影响测光，我用手持式测光表靠近进行测光，把结果记录下来，通过手动曝光模式直接输入相机。因模特戴帽子，而且低着头，脸部的光照不足，我又加了一块反光板从画面的左侧对面部进行补光。

▶ SONY α99
70-200mm F2.8G
手动曝光
F3.2、1/50s
ISO250
自动白平衡
巴西 里约热内卢

17 用测光表测量风光

　　反射式测光表的测光原理与相机的点测光一样。反射式测
光表的测光受角如同镜头的视角，一般在 1~4° 之间，角度越
小精度越高。将测光点对准 18% 灰度的物体或 18% 灰板可以
获得无需修正的曝光值。如果需要获得一些特殊效果，可以在读
数的基础上修正曝光值。这种测光方式适合风光摄影。

巴西的朋友说要带我们看一个有中国意境的地方，到了山顶一看，果然。为了表现这种层峦叠嶂的气氛，我选择用手持测光表的点测光功能进行测光。测光点在最接近中性灰的右下方山坡上，即红圈所示位置。

SONY α99
70-200mm F2.8G
手动曝光
F11、1/100s
ISO100
日光白平衡
巴西 里约热内卢

快门速度

1 曝光三要素

影响曝光的要素有三个：快门速度、光圈大小、ISO 值高低。

改变其中任何一个，照片的亮度会发生改变；改变其中两个或三个全改变，有可能亮度不变也有可能改变。控制曝光的过程就是对照片亮度的选择。学会控制这三个要素，就能自如地控制曝光。

2 高速快门的运用

高速快门指从快门打开到关闭的时间非常短，此时只有极小量的光线跑到 CMOS/CCD 上进行感光，因此需要比较大的光圈或比较高的 ISO 值配合。高速快门特别适合将快速运动的物体拍出仿佛是凝固住一般，在拍摄运动题材时用得比较多。通常高于 1/500s 的快门速度称为高速快门。那种子弹射穿苹果之类的照片则是用超过 1/20000s 的超高快门速度拍摄的，当然所用的相机也就不是我们普通的民用设备了。

▶ SONY α99
500mm F4G
F8、1/5000s
光圈优先
−0.3EV、ISO400
自动白平衡
Gitzo GT2542LOS 三脚架
FLM48FT 云台
加拿大 努纳武特

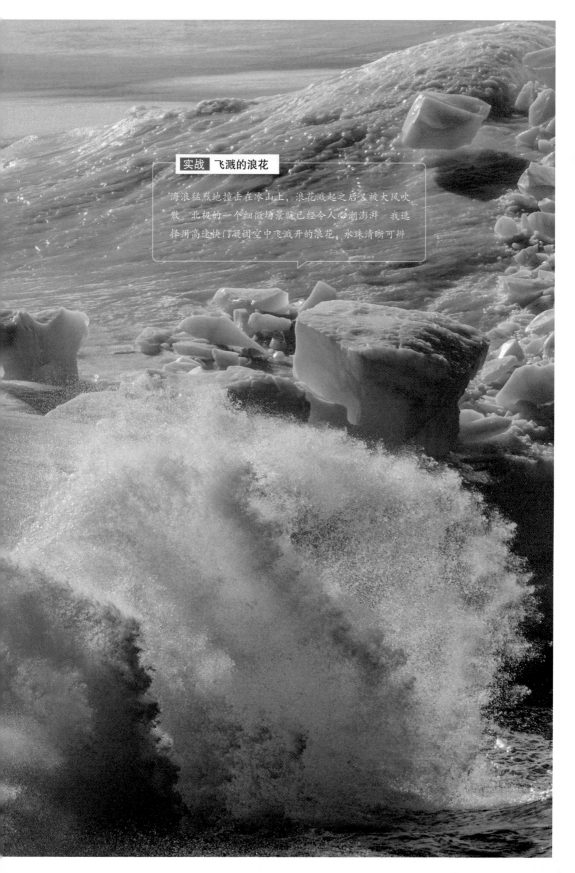

实战 飞溅的浪花

海浪猛烈地撞击在冰山上，浪花溅起之后又被大风吹散。北极的一个细微场景就已经令人心潮澎湃。我选择用高速快门凝固空中飞溅开的浪花，水珠清晰可辨。

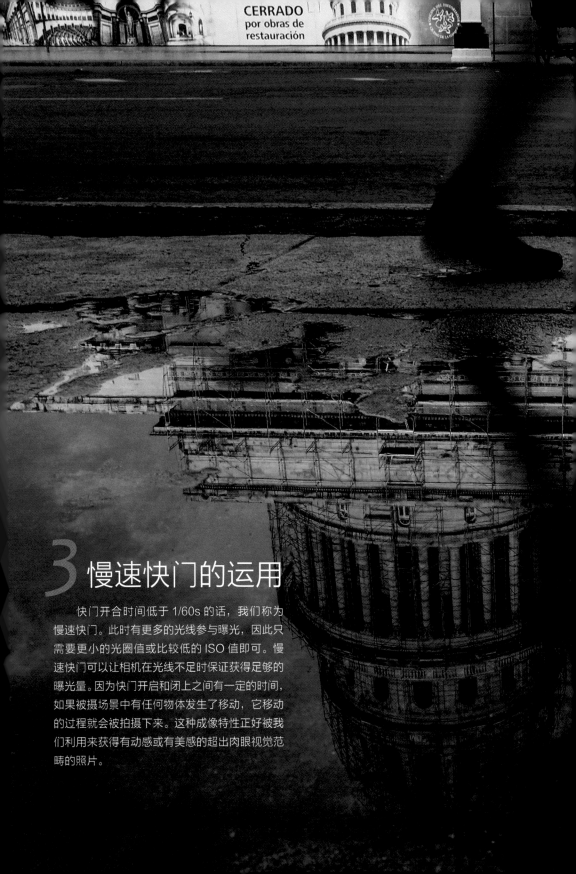

3 慢速快门的运用

　　快门开合时间低于 1/60s 的话，我们称为慢速快门。此时有更多的光线参与曝光，因此只需要更小的光圈值或比较低的 ISO 值即可。慢速快门可以让相机在光线不足时保证获得足够的曝光量。因为快门开启和闭上之间有一定的时间，如果被摄场景中有任何物体发生了移动，它移动的过程就会被拍摄下来。这种成像特性正好被我们利用来获得有动感或有美感的超出肉眼视觉范畴的照片。

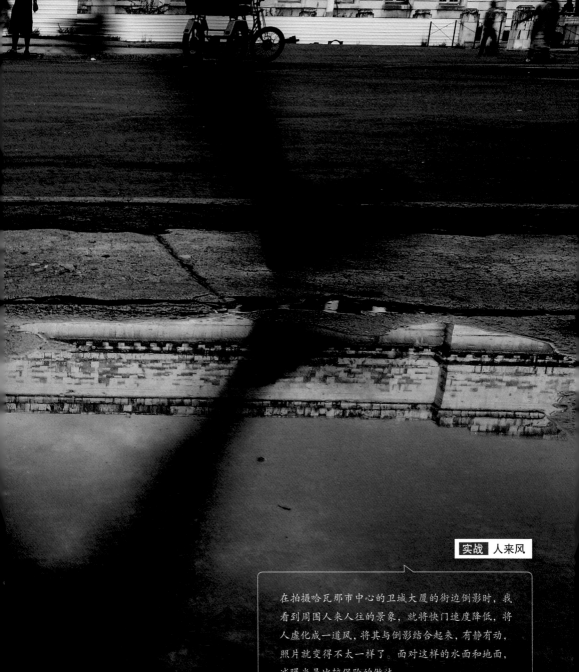

实战 人来风

在拍摄哈瓦那市中心的卫城大厦的街边倒影时，我看到周围人来人往的景象，就将快门速度降低，将人虚化成一道风，将其与倒影结合起来，有静有动，照片就变得不太一样了。面对这样的水面和地面，减曝光是比较保险的做法。

RICOH GR
18.3mm F2.8
光圈优先
F10、1/10s
−1EV、ISO100
日光白平衡
古巴 哈瓦那

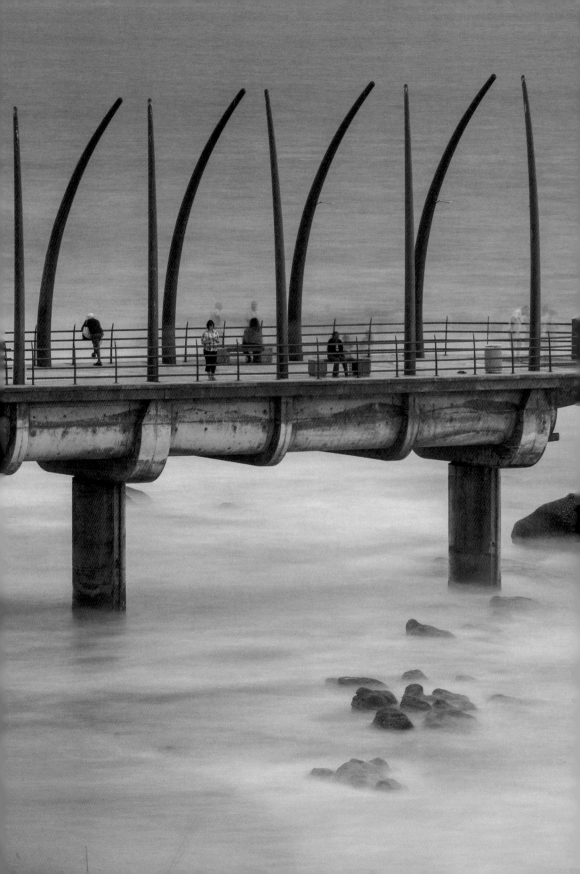

有时我们也可以试试更长时间的曝光，看看照片里的景物会
发生怎样的变化。我站在比弗利山庄酒店的海景阳台上，架
起三脚架，用长焦瞄准海滩上的一座混凝土栈桥，用长达 15
秒的时间进行曝光。原本风起云涌般的海浪被时光抚平，变
得温柔不少；走动的游客不见了，变淡了，静止的人清晰依
旧——这是慢速快门非常有意思的一点。

◀

SONY α99
手动曝光
70–400mm F4–5.6G II
F16、15s、ISO50
日光白平衡
Gitzo GT2543L
岗仁波齐 NB-2B 云台
GND 8X、CPL
南非 德班

追随拍摄是一种非常常见，而且很出效果的拍摄手法。我们习惯用它来表现动感。具体的做法是要让相机跟随被摄主体的运动方向及速度同步移动，也就是相对静止，保持主体在画面中的位置不改变。如果相机移动速度比主体快或慢，主体会发生横向的模糊。如果相机发生上下移动，主体会发生纵向的模糊。快门速度要求比较慢，如果是自行车、奔跑中的人，1/30~1/60s 足够，如果是汽车则需更快一些。例如 F1 赛车需要 1/500~1/1000s 的速度来拍摄出动感效果。

4 绝对静止与相对静止

高速快门似乎很没讲头，咔一下，动作就定格在那里了，似乎没有太多的想象空间。慢速快门则复杂很多，慢到什么程度会出什么效果似乎总在不可控的变化中。

我们在讲快门速度的时候就必须要讨论一下运动与静止、绝对静止与相对静止。绝对静止很简单，就是针对那些不会动的物体，或在曝光过程中不会动的物体。而相对静止指的是在曝光过程中相对于相机没有发生任何移动的物体。

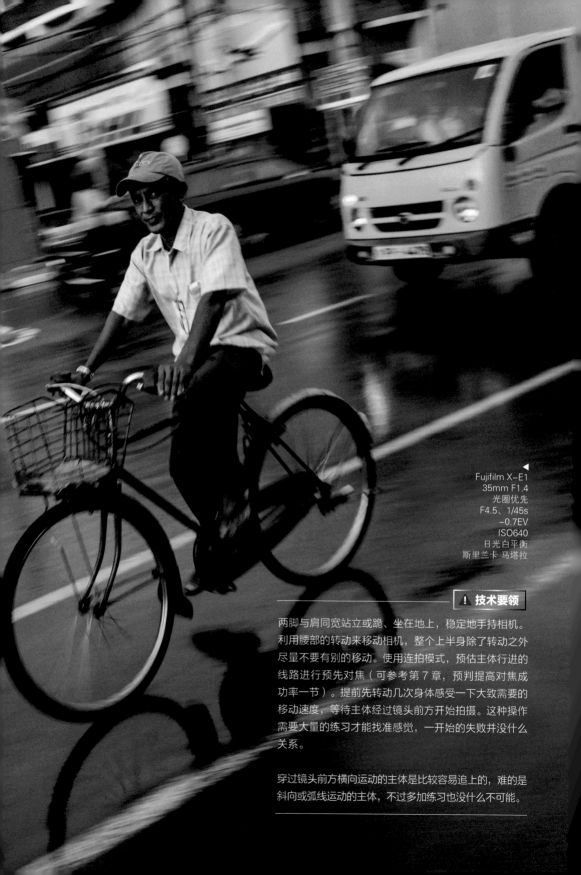

Fujifilm X-E1
35mm F1.4
光圈优先
F4.5、1/45s
−0.7EV
ISO640
日光白平衡
斯里兰卡 马塔拉

⚠ 技术要领

两脚与肩同宽站立或跪、坐在地上，稳定地手持相机。利用腰部的转动来移动相机，整个上半身除了转动之外尽量不要有别的移动。使用连拍模式，预估主体行进的线路进行预先对焦（可参考第 7 章，预判提高对焦成功率一节）。提前先转动几次身体感受一下大致需要的移动速度，等待主体经过镜头前方开始拍摄。这种操作需要大量的练习才能找准感觉，一开始的失败并没什么关系。

穿过镜头前方横向运动的主体是比较容易追上的，难的是斜向或弧线运动的主体，不过多加练习也没什么不可能。

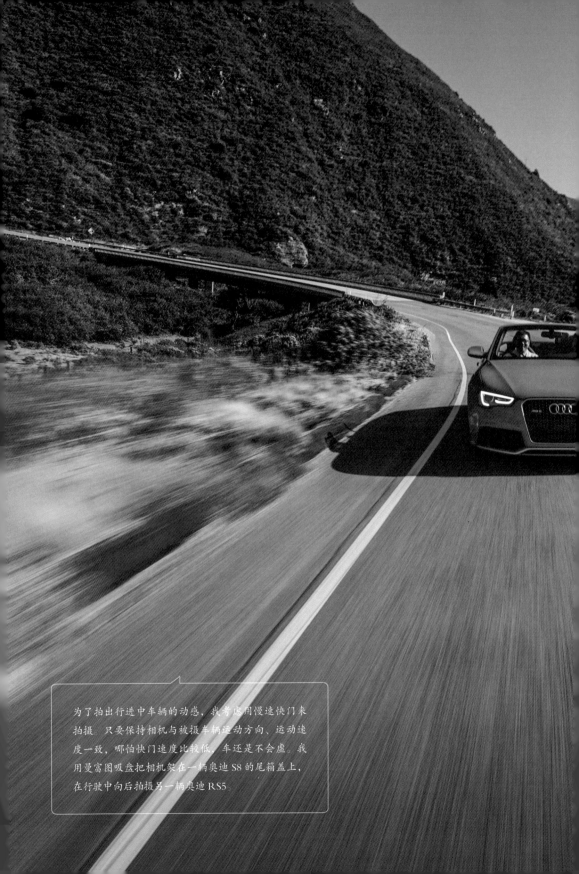

为了拍出行进中车辆的动感，我考虑用慢速快门来拍摄。只要保持相机与被摄车辆运动方向、运动速度一致，哪怕快门速度比较低，车还是不会虚。我用曼富图吸盘把相机架在一辆奥迪S8的尾箱盖上，在行驶中向后拍摄另一辆奥迪RS5。

以往这样的车拍，我通常会选择用一根5米的快门线拖到车内，或者用定时快门线让其每隔多少时间自动拍摄一张。但这样无法观察画面，无法在最好的时机拍摄，也无法在不停车的情况下检查拍摄结果。

现在科技更发达了，我们可以用手机或平板电脑的 App 通过 Wi-Fi 连接相机，然后在手持终端上实时取景并调整曝光补偿以及按快门。我打开手机上的 PlayMemories Mobile，能在手机屏幕上通过触摸调整光圈、快门、曝光补偿、ISO、白平衡等常用功能，对焦只要点屏幕上的汽车就可以。照片拍摄后会通过 Wi-Fi 自动地传输小样到手机里，方便精确检查拍摄效果。为了构图方便，我还让助手通过对讲机遥控后车的位置，以便跟在我车正后方拍前脸或是偏向一边多拍到一些侧面。这样一来一切尽在掌握，并且轻松高效。

5 何为相对速度

快慢是相对的，一些你觉得很高的快门速度在面对移动更快的物体时还是算慢速快门；已经比较低的快门速度也许还是能够凝固主体，只要对方不动，或动得非常缓慢。比如你用 1/1000s 的快门速度拍一辆比赛中的 F1 赛车，车容易模糊，可能需要 1/4000s 甚至更高；用 1/10s 的速度拍一个坐在沙发里的人，只要人不动、相机固定，比如说装在三脚架上，那就能拍到清楚的照片。

主体运动的方向和距离也会影响到清晰度。比如在短跑运动员的正前方与侧面拍摄，尽管他奔跑的速度没有变化，但侧面拍摄所需的快门速度就必须得高一些。在跑道边沿拍与在看台拍，距离越近快门速度就要求越高。

SONY α7
16-35mmF2.8ZA
LA-EA4 转接环
光圈优先
F13、1/50S
-0.3EV、ISO50
日光白平衡
曼富图 241V 吸盘
SONY Z1 手机无线遥控
美国 加利福尼亚

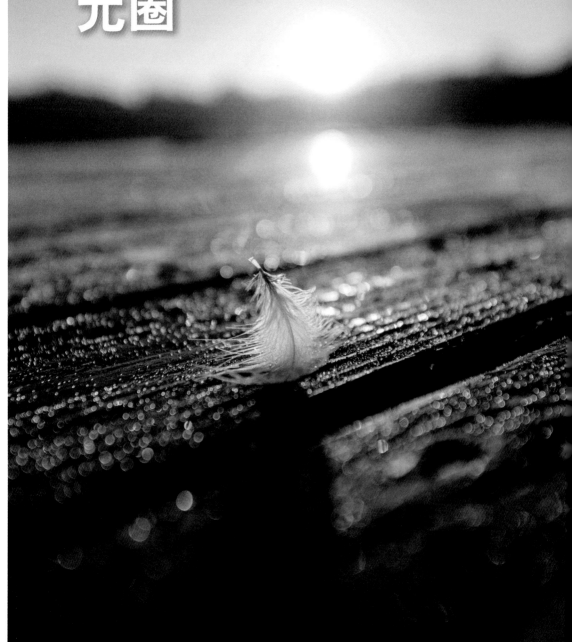

第11章

光圈

◀
SONY α 99
16–35mm F2.8ZA
光圈优先
F3.5、1/8000s
ISO200
日光白平衡
加拿大 努纳武特

光圈与通光量的关系

　　光圈由一组可以收缩改变光孔大小的叶片组成，是用来控制一定时间内光线通过镜头的量的工具。光圈越大进来的光越多，我们称为通光量大。同样亮度的场景，我们用更大的光圈拍摄，就能换到更高的快门速度。这是曝光倒易律的基本法则。

　　光圈每开大一档，通过的光线就多一倍。光圈用 F 值表示，每档之间的关系是 $\sqrt{2}$ 的关系，也就是 1.4 倍的关系。为什么是 $\sqrt{2}$ 的关系呢？因为进光量要多一倍，面积就要大一倍。面积 = πr^2，面积大一倍也就是直径大 $\sqrt{2}$ 倍。为了简便，取 1.4。

　　关于光圈与景深之间的关系，我们在第 2 章中有比较详细的介绍，这里不再重复了。

福伦达 VM50mm F1.1 镜头在光圈全开 F1.1 与 F2.8 时叶片的收缩情况。

第⑫章

ISO
感光度

◀
SONY α99
50mm F1.4ZA
光圈优先
F1.4、1/100s
−0.3EV
ISO1600
日光白平衡
古巴 哈瓦那

1 什么是 ISO

　　ISO 指的是相机的感光能力。相机不管是 CCD 还是 CMOS，用来成像的图像传感器并不会像胶片一样成像显影。它的作用是将通过镜头照射进来的光学信号转变为电流信号，在接收光线时就涉及感光能力这个指标。感光能力与单个像素中的感光面积成正比，如果是同样像素的全画幅相机与 APS-C 画幅的相机相比，前者单个像素面积是后者的两倍，感光能力自然更好。一个像素里除了感光面积之外，还包括模数转换器、降噪控制器等辅助部分。随着工艺的提高，辅助部分可以做得更小。虽然像素面积没有增加，但单个像素内感光面积如果能增大，感光能力还可以得到提高。也就是说随着工艺的提升，哪怕是不能再增加画幅的全画幅相机依然能够提升像素数，而不降低感光能力。

2 ISO 与成像质量的关系

　　ISO 与成像有一些规律可循：

　　ISO 越高，感光能力越强，噪点越明显，反差越弱，饱和度越低；

　　ISO 越低，感光能力越弱，噪点越不明显，反差越强，饱和度越高。

　　由此可见，要获得最高质量的成像，最好将 ISO 控制在比较低的水平。我的个人习惯是尽量用比较低的 ISO，除非实在光线不佳再提高。如果碰到紧急情况，ISO 没有在最佳的位置也没关系，我们先拍到再说。

3 选择合适的 ISO

现在不少相机厂家都在宣称自己的高 ISO 效果有多好，能在多暗的环境下拍到清楚的照片，似乎总有种用了高 ISO 就万事大吉的感觉。那么高 ISO 真的这么管用吗？前面我们已经了解了 ISO 越高画质越差，在能保证手持拍到清楚照片的前提下，我们尽量选择比较低的 ISO 值。并且如果 ISO 640 就够了的话就不要用 ISO 800，虽然只差 1/3 挡，但还是有差别，尤其在高于 1000 的 ISO 值的时候。

如果拍摄风光、建筑或夜景，最佳的方式是使用最低的感光度，并且建议使用三脚架来拍摄，以获得最佳的成像质量。选择的感光度是原生的而非扩展的最低 ISO。比如最低是 ISO 200，可扩展到 100 度。扩展的 ISO 值还是在电路上做文章，通常会有高光溢出的问题，画质表现并不如原生最低 ISO。

这台相机的最低原生 ISO 是 100 度，可扩展到 80 度、64 度、50 度，在菜单里用上下线条表示。其他品牌的相机也会有特殊标记来表明这是扩展 ISO。

4 保证拍摄意图的自动 ISO 与手动曝光模式

自动 ISO 是个有意思的功能，相机可以根据光线的明暗自动选择合适的 ISO 值。如果使用光圈优先拍摄，快门速度与 ISO 值两个都是变量。如果使用快门优先，光圈与 ISO 都是变量。按照我的习惯，我不喜欢相机自动的变量太多，这样就不一定能让参数控制为我想要的值。我采取手动曝光，设定好大致的光圈与快门值，ISO 采用自动。所以如果觉得照片不够亮不是调 ISO 而是修正快门速度或光圈。这样做的好处是将景深与快门速度牢牢地控制在自己手中。

5 降噪

相机内部都有降噪功能，但如果依赖机内降噪就会有点麻烦。机内的长时间曝光降噪工作时很有意思：首先进行正常的曝光，然后再单独自动拍摄一张同样参数的黑色照片。通过两张照片的噪点位置进行比对和降噪。也就是说，如果拍摄一张长达 10 分钟的照片，降噪时间也需要 10 分钟。那不是非常耽误后面的拍摄吗？

我的建议是不管你采用高 ISO 还是慢速快门拍摄，请首先关闭机内降噪功能，包括高 ISO 降噪与长时间曝光降噪功能，然后使用 RAW 格式来记录文件，以获得更好的画质。降噪工作我们依赖后期软件进行。

现在我们用常用的 Lightroom 软件来进行降噪说明。

降噪前 画面中夹杂着许多色块与颗粒。

降噪后 杂色基本消除，颗粒也被减弱。

我们在 Lightroom 的"细节"一栏中对画面细节进行优化，其中"锐化"部分用来提升照片清晰度；"减少杂色"部分便是用来降噪的。"明亮度"针对黑灰色颗粒降噪；"颜色"针对彩色杂色降噪。适当地提高这两个指标，观察照片 1：1 尺寸下的噪点情况。要设定到一个比较均衡的值，太多则照片太柔或没有焦点的感觉，太少则噪点依然很多。

创意曝光

1 再现现场光

昏暗的酒吧，这样的光线容易造成曝光过度，照片也就失去原本的气氛。选择大幅度降低曝光，压暗画面，让一部分区域变成深色甚至是黑色。大面积的深色才能突出亮部的那一丝光。霓虹灯不断闪烁，雕像的眼睛也忽明忽暗。我打开连拍模式，抓住眼睛中的亮光。

FUJIFILM X-PRO 1
35mm F1.4
光圈优先
F1.4、1/40s
-1.3EV
ISO800
XXXK 白平衡
南非

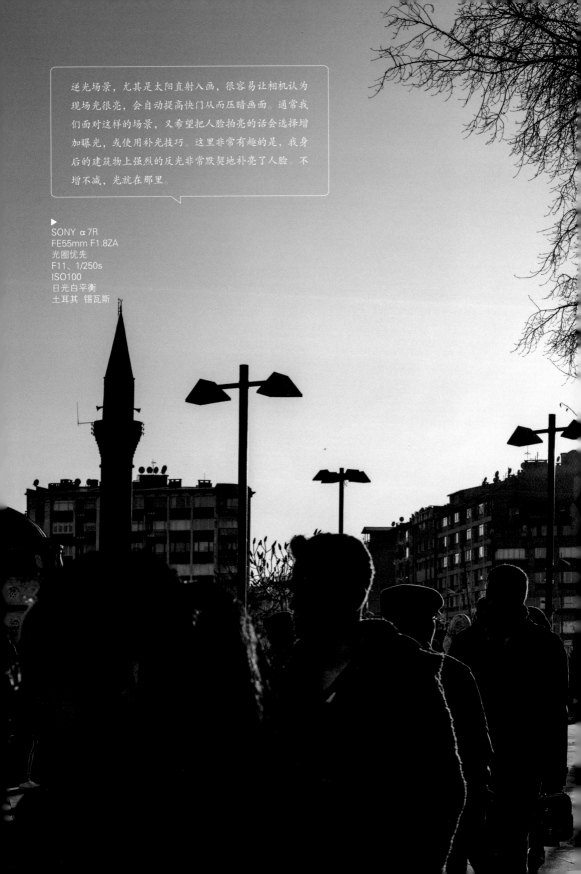

逆光场景，尤其是太阳直射入画，很容易让相机认为现场光很亮，会自动提高快门从而压暗画面。通常我们面对这样的场景，又希望把人脸拍亮的话会选择增加曝光，或使用补光技巧。这里非常有趣的是，我身后的建筑物上强烈的反光非常默契地补亮了人脸。不增不减，光就在那里。

SONY α7R
FE55mm F1.8ZA
光圈优先
F11、1/250s
ISO100
日光白平衡
土耳其 锡瓦斯

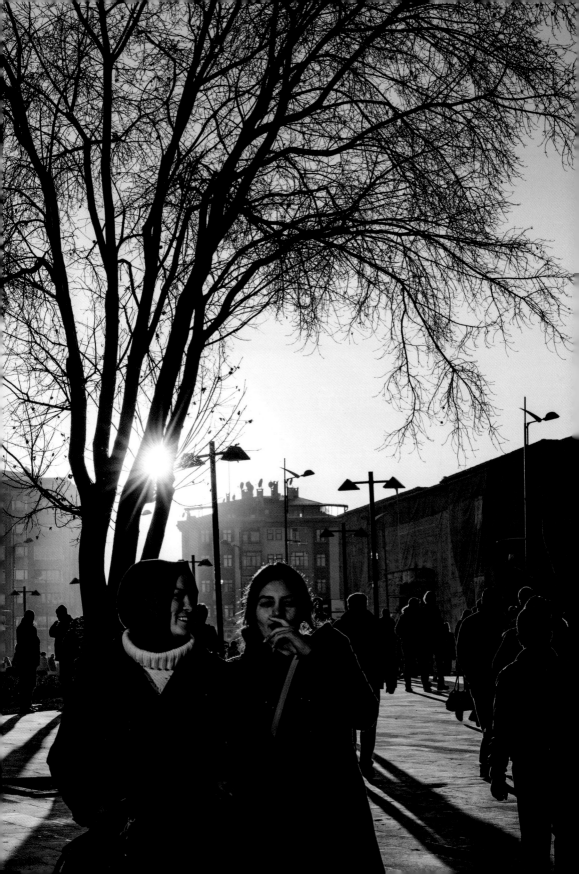

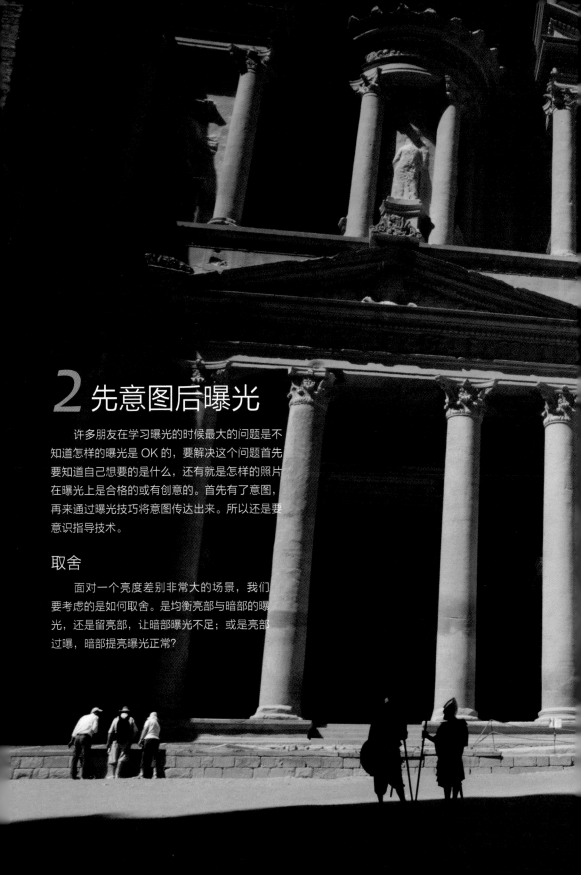

2 先意图后曝光

　　许多朋友在学习曝光的时候最大的问题是不知道怎样的曝光是 OK 的，要解决这个问题首先要知道自己想要的是什么，还有就是怎样的照片在曝光上是合格的或有创意的。首先有了意图，再来通过曝光技巧将意图传达出来。所以还是要意识指导技术。

取舍

　　面对一个亮度差别非常大的场景，我们要考虑的是如何取舍。是均衡亮部与暗部的曝光，还是留亮部，让暗部曝光不足；或是亮部过曝，暗部提亮曝光正常？

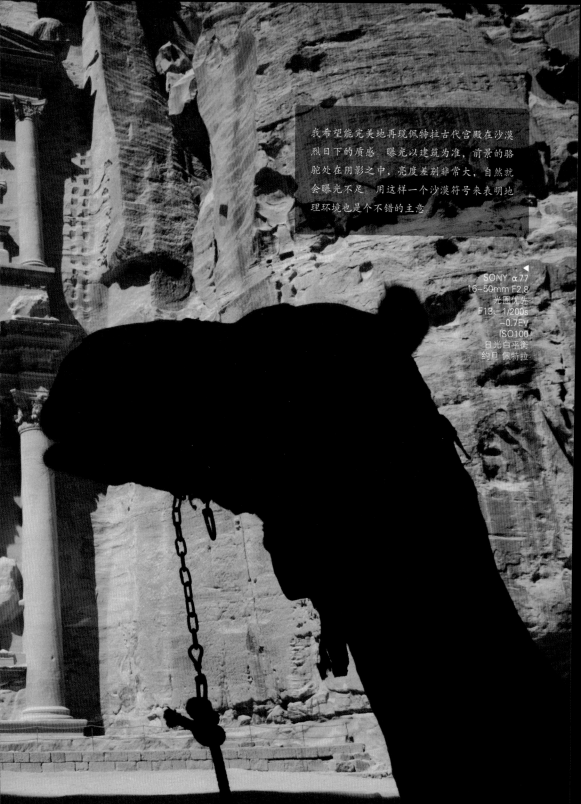

我希望能完美地再现佩特拉古代宫殿在沙漠烈日下的质感。曝光以建筑为准，前景的骆驼处在阴影之中，亮度差别非常大，自然就会曝光不足。用这样一个沙漠符号来表明地理环境也是个不错的主意

SONY α77
16-50mm F2.8
光圈优先
F13、1/200s
-0.7EV
ISO100
日光白平衡
约旦 佩特拉

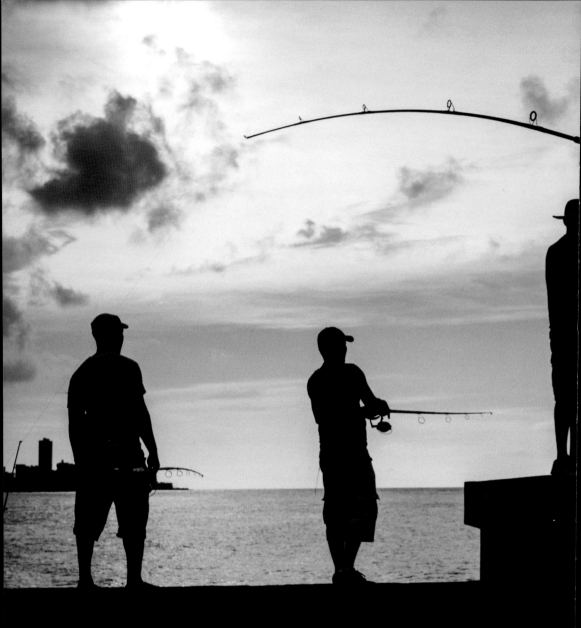

剪影

　　拍摄剪影是非常出效果的一种曝光方式，操作起来也非常简单。通常我们需要找一个明亮的背景，例如：天空、水面、室外明亮的区域等。然后主体的亮度要比背景低很多。此时的曝光只针对背景测光，然后锁定就可以，或者在平均测光的基础上适当降低一些曝光。最好寻找轮廓分明的主体来拍摄剪影，比如人物的侧脸线条就比正面要好得多。

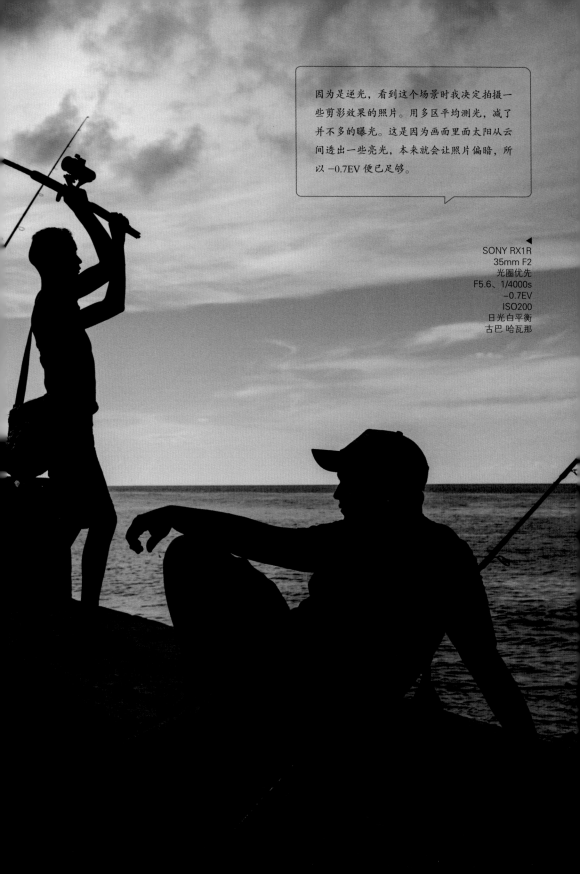

因为是逆光，看到这个场景时我决定拍摄一些剪影效果的照片。用多区平均测光，减了并不多的曝光。这是因为画面里面太阳从云间透出一些亮光，本来就会让照片偏暗，所以 −0.7EV 便已足够。

SONY RX1R
35mm F2
光圈优先
F5.6、1/4000s
−0.7EV
ISO200
日光白平衡
古巴 哈瓦那

场景中吸引我的是逆光下的抽烟人吐出的烟雾。如果不做曝光补偿，烟雾肯定会过曝，导致主体表达失败。通过降低曝光的操作，尽管画面丢失不少暗部细节，但主体烟雾的质感能很好地显现出来。

突出某部分

人眼视觉能看到的亮度层次跨度非常大，而胶片或数码相机却无法记录这么大的跨度，结果就是某些亮的地方变成一片白色，暗的区域变成一片黑色，这就是宽容度的含义。通过曝光的手段，使无用的信息跑出宽容度之外或接近宽容度的边缘，让他们不明显或完全消失。其实最终记录下来的亮度就是被曝光选择之后的结果。

CANON EOS 20D
70-200mm F2.8L
光圈优先
F4、1/160s
−1EV
ISO200
日光白平衡
尼泊尔 巴克坦布尔

3 阳光十六法

经过一段时间的曝光训练，你也许会慢慢发现某些场景下的亮度基本是固定的，也就是说基本是有规律可循的。一个最常用的规则是阳光十六法。它指晴天直射阳光下，只需要将镜头的光圈值设定为F16，快门值就正好等于感光度的倒数。例如：ISO 值设定为 100，此时的快门速度便是 1/100s。

但我们并不总是用 F16 来拍摄，还记得前面讲过的倒易律互推吗？如果光圈设定为 F8，快门便是 1/400s，在 F2.8 时是 1/3200s。简单吗？

不过，不幸的是，在 PM2.5 的影响下，很多看起来是阳光直射的光线，需要加上一点点的修正，这个在污染比较严重的大城市尤其需要考虑。只要光圈开大一点、快门速度慢一点就能解决。

实战 斑驳光影下的测光

当面对光影斑驳的被摄物，如果使用矩阵多区测光，是不是要考虑测光范围的反射率、深色部分与浅色部分的比例才能决定曝光补偿值？如果用点测光，是否要找到 18% 中性灰的地方并锁定测光结果？使用阳光十六法的好处是可以跳过测光环节直接投入拍摄。这种方法对该类被摄物尤其有效。

第 ⑭ 章

曝光辅助

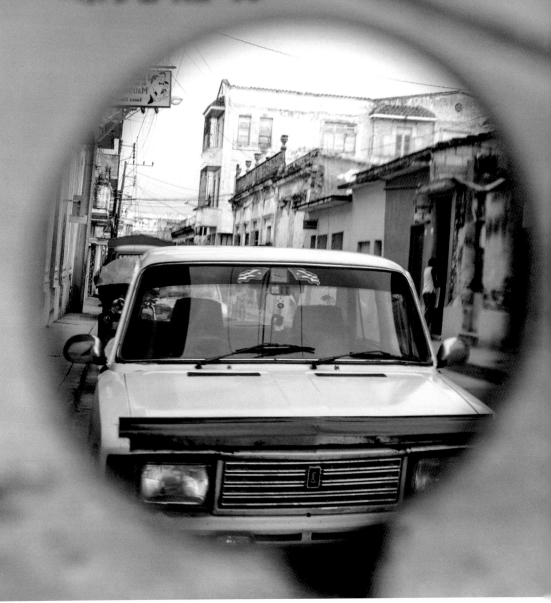

实战 眼睛不离开取景器操作相机

在拍摄时我习惯扫一眼取景器内的所有信息，根据此题材开大光圈、让背景虚化，确定快门速度以保证手持拍摄没有问题，凝固走过的路人也没有问题，然后根据经验增加 0.7EV 曝光补偿，这样画面色彩会更明快些。最后对焦在镜子中的老款拉达上，然后等待时机的出现，按下快门。做了这么多操作，你怎么知道这人会走进画面？我们第 1 章说什么来着？预判力。这些容易预料的事，打个提前量做好准备就可以了。这些事可以边构图边操作，如果是放下相机来调整，会慢一些，也无法在这个过程中抢拍到一些意料外的瞬间。

SONY α99
50mm F1.4ZA
光圈优先
F2.8、1/200s
+0.7EV
ISO200
日光白平衡
古巴 圣克拉拉

1 取景器信息

许多跟着我学摄影的朋友告诉我，上课时讲的内容我都能理解，但一拿起相机就全忘了，脑子里一片空白。这是个挺可怕的事。一片空白也就意味着你不记得去观察当前的参数是否恰当，光圈是否符合我的要求，此时快门速度会不会太低，如果低了，ISO 值需要提高一点。还有曝光补偿在什么位置？是否需要调整？对焦在哪里？有没有对上？电池还有电吗？存储卡空间还够吗？这些在取景器里都有提示。学会看取景器内的这些参数，就很容易了解相机的状态，便于及时调整。还要扫一眼画面的边角，看看是否有杂乱的物体进入画面。

我们先来看看取景器内大致有哪些信息。

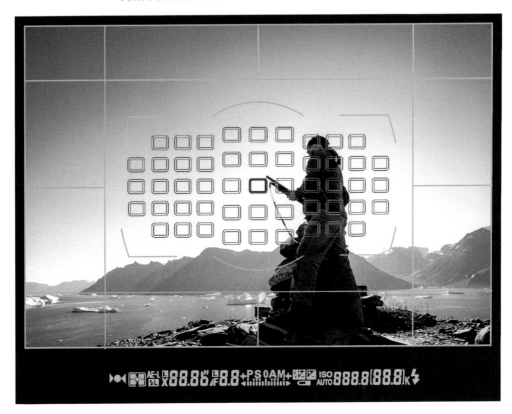

2 回放浏览

数码摄影与胶片摄影最大的不同是可以立即查看拍摄效果。如果对曝光吃不准的话，还可以通过直方图、高光警示等功能予以检查确认。

直方图

在回放浏览照片时，可以通过 DISP 按钮将显示效果切换成直方图模式。LCD 上右侧便是直方图，第一个为亮度直方图，下面三个是 RGB 三原色的直方图，通常我们只需要看亮度直方图来辅助判断曝光情况。

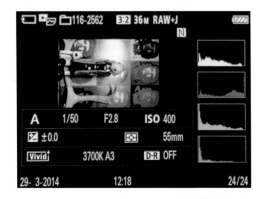

直方图的左侧表示亮度为最低值 0，右侧表示亮度为最大值 255，白线组成的柱状图表示某个亮度的像素在照片里占得多少。比如场景中黑色部分很多，那直方图最左侧的白线就会很多；如果白色的部分很多，直方图右侧的白线就会很多。这其实与 Photoshop 里的直方图是一个意思。

用直方图来判断曝光情况的好处是这样做不受 LCD 显示是否准确的影响、不受室外强烈反光的影响。那么该如何判断呢？首先要明确的是，并没有"标准"的直方图形状，然后要根据你的拍摄意图来分析。

比如一张剪影的照片，那就应该有很多暗调与高光部分的信息，直方图应该是两头翘中间凹的形状。如果是低调照片，暗部应非常多，高光少甚至没有；中间调照片，则各部分分布比较均匀；高调照片的话，暗部少甚至没有，高光多。

如果照片过曝，一定会有大量白线集中在直方图的最右侧，并且长度还很长。曝光不足则反之，但要结合拍摄意图来分析。

高光警示

相机还配备了一个功能来提高曝光过度与不足的显示精准度，该功能叫作"高光警示"。它能够通过高亮闪烁的方式将照片中过曝的区域显示出来，不少机型还可以交替显示曝光过度与不足的区域。根据自己的拍摄意图，看看这些区域是不是应该过曝或曝光不足。

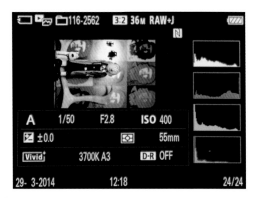

高光警示提示，照片中间偏上的地方有两块过曝的反光区域，这样的曝光量是否 ok 就一目了然了。

LCD 显示亮度

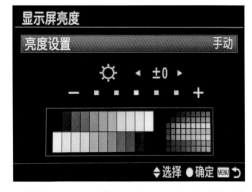

如果你发现 LCD 的亮度不准，可以打开亮度设置来调整，使其尽量接近在电脑上显示的效果。当然，电脑显示器的显示也要准确，这是题外话了。

3 LCD 实时取景

现在越来越多的相机具备了 LCD 实时取景的功能，这个功能能带来非常多的便利，但如果滥用，你的高级单反或微单就会沦为卡片机的下场。

利用 LCD 实时取景，我们可以在拍摄前直接看到各种参数调整后的结果，很容易地观察曝光是否准确、白平衡是否合适等，使拍摄的成功率大大得到了提高，摄影的门槛也降低了许多。对于曝光我们可以不用再考虑测光模式、测光区域这些复杂难懂的概念，只要看屏幕上的取景效果是太亮了还是太暗了即可。亮了减曝光，暗了加一些，调整到你觉得合适即可。一些机型的 LCD 可以旋转，在高低角度拍摄时更加有优势。

通常我在常规拍摄时依然使用取景器来取景构图，而在特殊角度或使用三脚架时才会用 LCD 来取景。我最喜欢的一种工作方式是在用三脚架拍摄时，使用手动对焦，将对焦点放大后进行精确对焦。这样做的话，照片的精度非常非常高。

实战 阳光下如何看清 LCD

有一年我在加拿大 BANFF 国家公园，一位加拿大摄影发烧友问我：说在太阳底下你看得清 LCD 上显示的图像吗？我说很痛苦啊。说罢，老先生悠悠地掏出一个小皮包，打开，是个 LCD LOUPE。

当回放时，把 LOUPE 罩在 LCD 上，没有了阳光的反光，图像细节、色彩、曝光看得一清二楚。好东西是不需要解释的，在太阳底下干活的孩子必须有一个！

基本情况：HOODMAN LCD LOUPE，德国光学玻璃，1：1 放大率，支持 3 英寸 LCD，橡胶材质，目镜可调节屈光度，带挂绳一根，方便外拍。

这个东西，你没有的话也不会影响你的拍摄。但如果入手一个，图像质量能得到更精确的检控。如果配合单反、单电、微单或 5D2 之类的相机拍视频，可以加一个热靴支架把它固定在 LCD 上，便于视频拍摄的时候能长时间取景。

长时间在强烈阳光下拍摄，可以用黑胶布将LOUPE固定在LCD上。办法虽土了点，但很方便实用。

Part

④

色彩风格控制

胶片时代常有人提什么品牌的相机适合风光，什么适合人像，哪款胶片是人像专用，哪款是风光必杀。**然而在数码时代，对色彩的控制已经完完全全交给了你！**如果你还在问这些问题，说明你完全把这个控制权交回给了相机，相机的功能浪费了不少！也有相当多的人认为色彩的好坏在于后期手艺的高低，这也是完完全全的误解，是对后期手艺过度夸大的臆想。在这里我将帮助大家来学习一些色彩的基础知识，掌握如何通过机身的设置就能达到很好的直出色彩效果。后期？锦上添花就好。

影响色彩的基本因素

首先我们来了解一下影响色彩的几个方面的因素：

1. 光线
2. 白平衡
3. 机身的色彩风格
4. 初级色彩管理
5. 后期调整

照片的最终色彩是这些因素互相影响决定的，而非依靠某个神器镜头就能解决问题，也不是完全靠后期来达到。前期拍摄时各种因素都到位了，后期就非常简单。后面我们来具体分析这些影响因素。

第 ⑮ 章

光线

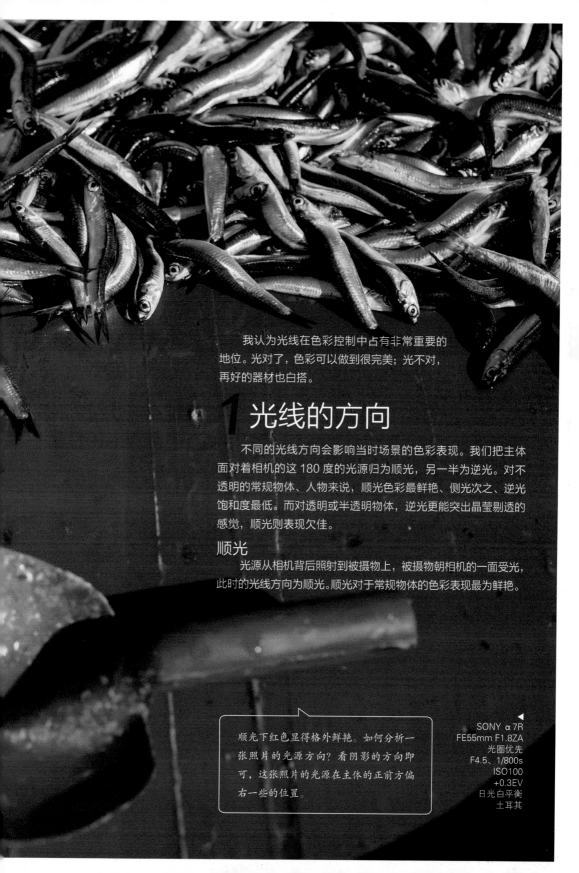

我认为光线在色彩控制中占有非常重要的地位。光对了，色彩可以做到很完美；光不对，再好的器材也白搭。

1 光线的方向

不同的光线方向会影响当时场景的色彩表现。我们把主体面对着相机的这 180 度的光源归为顺光，另一半为逆光。对不透明的常规物体、人物来说，顺光色彩最鲜艳、侧光次之、逆光饱和度最低。而对透明或半透明物体，逆光更能突出晶莹剔透的感觉，顺光则表现欠佳。

顺光

光源从相机背后照射到被摄物上，被摄物朝相机的一面受光，此时的光线方向为顺光。顺光对于常规物体的色彩表现最为鲜艳。

顺光下红色显得格外鲜艳。如何分析一张照片的光源方向？看阴影的方向即可，这张照片的光源在主体的正前方偏右一些的位置。

SONY α7R
FE55mm F1.8ZA
光圈优先
F4.5、1/800s
ISO100
+0.3EV
日光白平衡
土耳其

逆光

　　逆光指镜头对着光源的方向，被摄物朝镜头的一侧是完全不受光或基本不受光的状态。此时照片的颜色通常明度比较低，色彩看起来也就比较暗淡。如果碰到半透明物体，这种角度的光线倒更加突出质感。

　　在逆光下，如果用增加曝光的方式提亮画面，让主体变得比肉眼实际看到的更亮，但又不超出对照片内容正常的理解，那就比较容易获得色彩还不错、略带小清新感觉的照片。

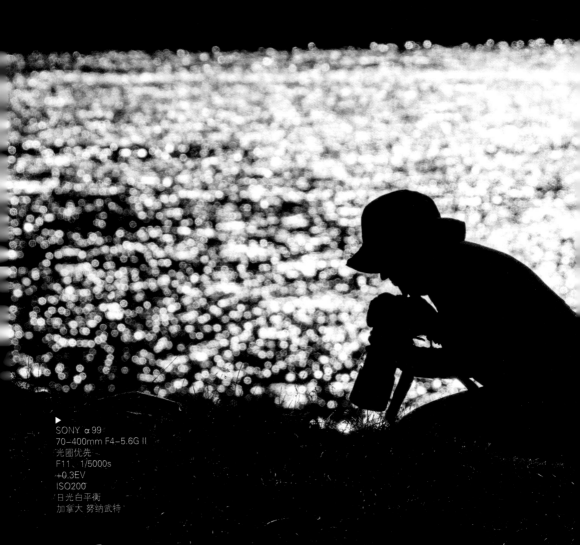

▶ SONY α99
70–400mm F4–5.6G Ⅱ
光圈优先
F11、1/5000s
+0.3EV
ISO200
日光白平衡
加拿大 努纳武特

逆光下，主体对着镜头的都是阴影的那一面，整体照片的色彩都显得明度不高。明度非常影响照片的鲜艳程度，人眼会认为低明度＝低饱和度。因此哪怕是光线非常好，在这种逆光的角度下依然会显得不鲜艳。通常我们在逆光时会考虑把照片拍摄成剪影，强调轮廓

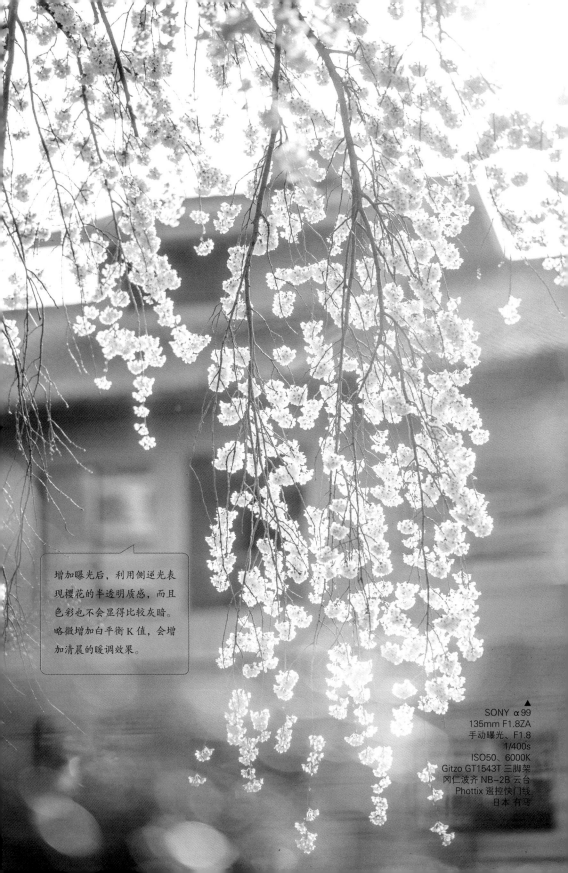

增加曝光后，利用侧逆光表
现樱花的半透明质感，而且
色彩也不会显得比较灰暗。
略微增加白平衡 K 值，会增
加清晨的暖调效果。

SONY α99
135mm F1.8ZA
手动曝光、F1.8
1/400s
ISO50、6000K
Gitzo GT1543T 三脚架
冈仁波齐 NB-2B 云台
Phottix 遥控快门线
日本 有马

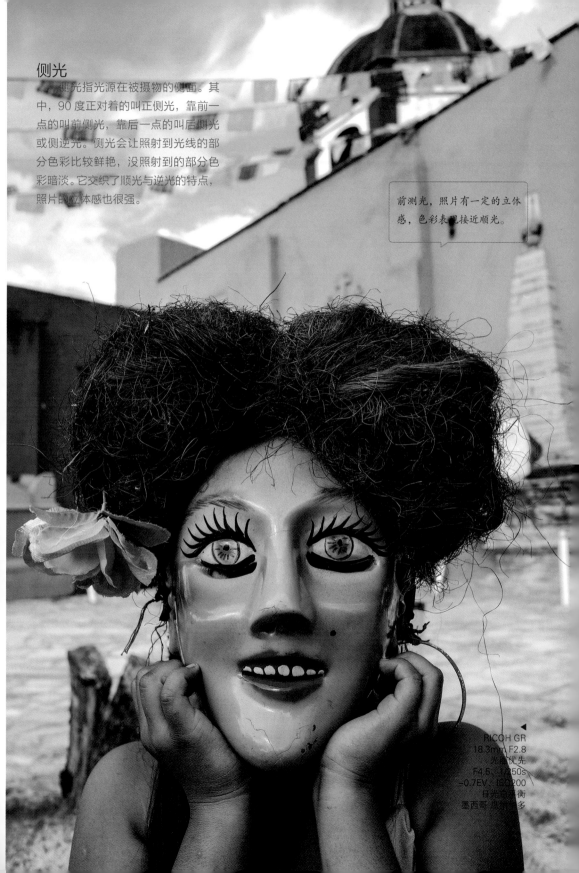

侧光

侧光指光源在被摄物的侧面。其中，90 度正对着的叫正侧光，靠前一点的叫前侧光，靠后一点的叫后侧光或侧逆光。侧光会让照射到光线的部分色彩比较鲜艳，没照射到的部分色彩暗淡。它交织了顺光与逆光的特点，照片的立体感也很强。

前侧光，照片有一定的立体感，色彩表现接近顺光。

RICOH GR
18.3mm F2.8
光圈优先
F4.5 1/250s
-0.7EV ISO200
日光白平衡
墨西哥 瓜纳华多

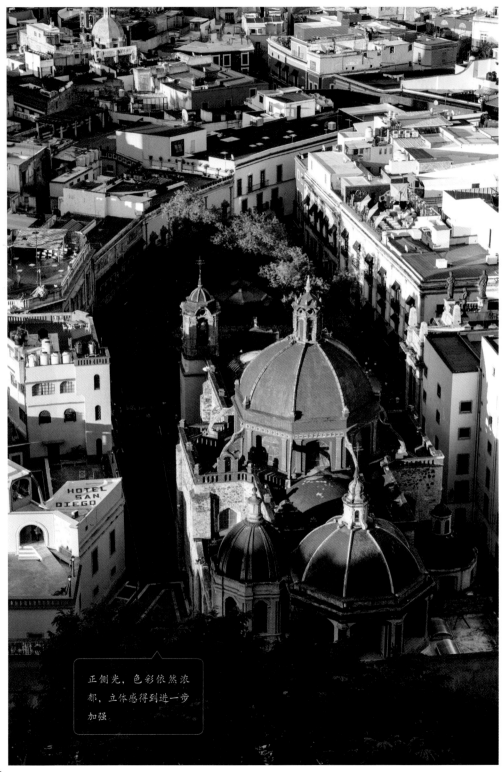

正侧光，色彩依然浓郁，立体感得到进一步加强

◀

SONY α99
70–400mmF4–5.6G Ⅱ
光圈优先
F11、1/60s
+0.3EV、ISO200
日光白平衡
墨西哥 瓜纳华多

侧逆光，如同逆光般勾勒了轮廓，同时有比逆光更多的受光部分，色彩得以表现。

▲
SONY α77
500mm F4G
手动曝光
F4、1/500s
ISO400
日光白平衡
Gitzo GM2541 独脚架
Gitzo GH5380SQR 云台
南非 SabiSabi 私人营地

173

▶

SONY α99
16-35mm F2.8ZA
光圈优先
F11、1/640s
ISO200
日光白平衡
意大利 五渔村

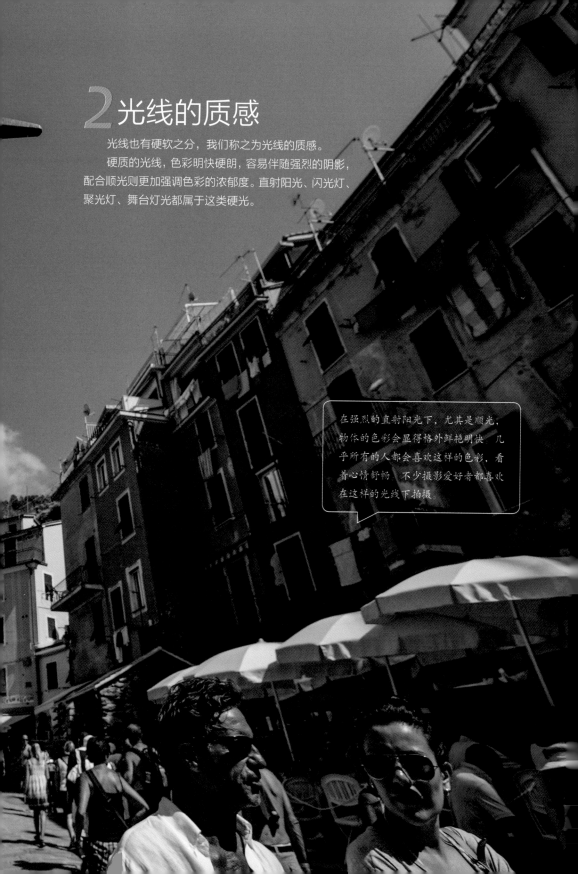

2 光线的质感

　　光线也有硬软之分，我们称之为光线的质感。
　　硬质的光线，色彩明快硬朗，容易伴随强烈的阴影，
配合顺光则更加强调色彩的浓郁度。直射阳光、闪光灯、
聚光灯、舞台灯光都属于这类硬光。

在强烈的直射阳光下，尤其是顺光，
物体的色彩会显得格外鲜艳明决。几
乎所有的人都会喜欢这样的色彩，看
着心情舒畅。不少摄影爱好者都喜欢
在这样的光线下拍摄

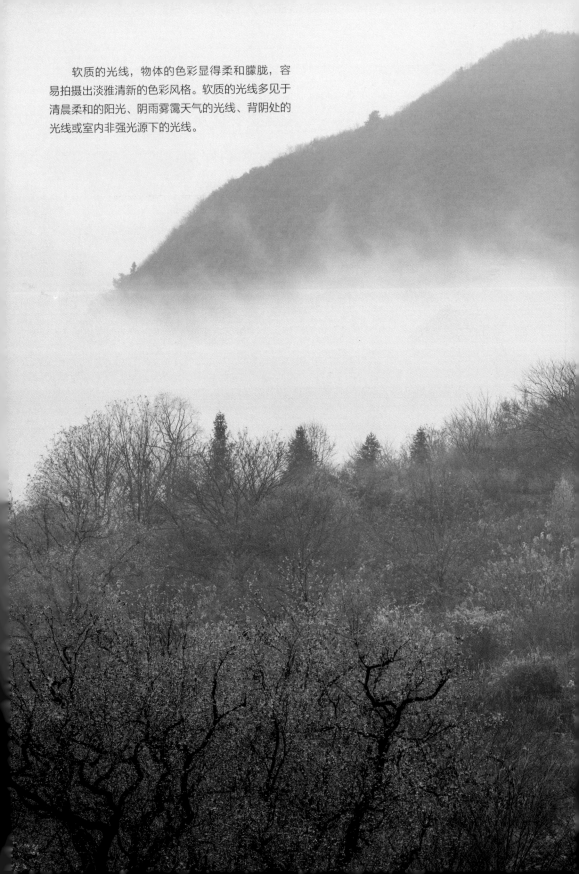

软质的光线，物体的色彩显得柔和朦胧，容易拍摄出淡雅清新的色彩风格。软质的光线多见于清晨柔和的阳光、阴雨雾霭天气的光线、背阴处的光线或室内非强光源下的光线。

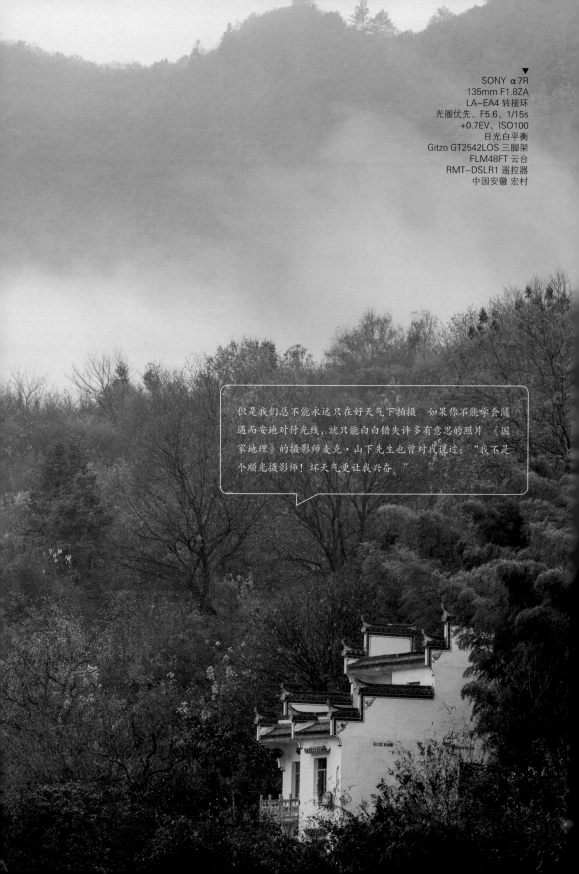

SONY α7R
135mm F1.8ZA
LA–EA4 转接环
光圈优先、F5.6、1/15s
+0.7EV、ISO100
日光白平衡
Gitzo GT2542LOS 三脚架
FLM48FT 云台
RMT–DSLR1 遥控器
中国安徽 宏村

但是我们总不能永远只在好天气下拍摄 如果你不能学会随遇而安地对付光线，就只能白白错失许多有意思的照片 《国家地理》的摄影师麦克·山下先生也曾对我说过："我不是个顺光摄影师！坏天气更让我兴奋。"

色温与白平衡

清晨太阳刚刚露出地平线时射出的光线偏暖色调；中午的阳光看起来颜色很"端正"；夜晚的城市又呈现出各种色彩的灯光，这些都与色温有关。控制好白平衡，照片的色彩方面就能更上一个台阶。我们先来感受一下：

清晨太阳刚出来时偏暖色调的光线

SONY α 99
16–35mm F2.8ZA
手动曝光
F8、1/30s
ISO100
日光白平衡
加拿大 格雷文赫斯特

阴天的色温大约为 6500K，当设定为日光白平衡时，照片会变得偏青偏冷，增加了阴郁的气氛。

SONY RX1
35mm F2
光圈优先
F2、1/250s
ISO200
日光白平衡
中国 北京

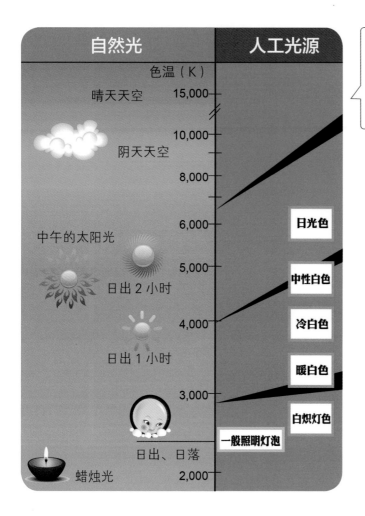

即便是太阳光，在每天不同的时刻，颜色也不同。在冷暖色调之间用刻度来衡量色彩，这就是"色温"。

白平衡就是相机用来平衡这种光线色彩偏移的功能。在相机上用 WB 这个符号来表示白平衡功能的设定。常见的白平衡功能有：自动、日光、阴天、阴影、荧光灯、白炽灯、闪光灯、K 值、自定义等。

1 色温的定义

首先要明确色温与白平衡不是同一个概念。色温是照明光学中用于定义光源颜色的一个物理量。它的概念是：把某个黑体加热到一个温度，其发射的光的颜色与某个光源所发射的光的颜色相同时，这个黑体加热的温度称之为该光源的颜色温度，简称色温，其单位用"K"表示。

2 光源色温与相机白平衡之间的关系

很枯燥对吧？没关系，你只要记住：

色温是指光线色调的指标，白平衡是指相机"纠正"偏色的指标，同一个 K 值的色温与白平衡表述的意思正好是相反的。

色温越高，光的颜色越蓝；色温越低，光的颜色越黄。

白平衡值越高，对蓝光的平衡能力越强，画面会变得越黄；

白平衡值越低，对黄光的平衡能力越强，画面会变得越蓝。

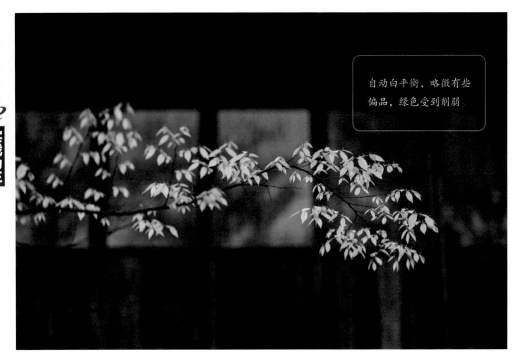

自动白平衡，略微有些偏品，绿色受到削弱。

3自动白平衡

相机上有个貌似神奇的功能，叫"自动白平衡"。听上去它可以自动地根据环境的光线色温来调整白平衡设置，达到色彩准确还原的效果。听起来很美是不是？遗憾的是，如果自动的都能 100% 管用，这么多人也就不会苦于无法得到"弹眼落睛"的色彩了。

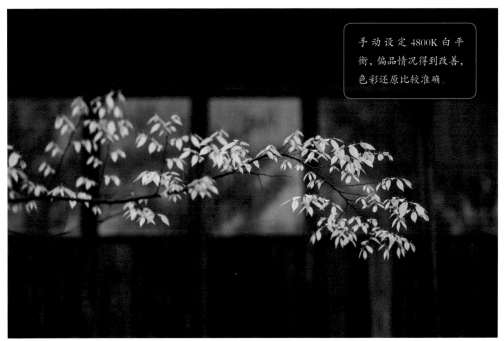

手动设定 4800K 白平衡，偏品情况得到改善，色彩还原比较准确。

自动白平衡最大的问题是，它无法判断究竟是光线偏黄偏蓝，还是物体本身是黄色蓝色的。比如我们对着一堵蓝墙拍摄时，站在前面的人常常会严重偏黄。当有多个光源出现时，冷暖光线中以哪个为准，相机通常是无法替你做判断，只会根据不同色温在画面中出现的比例来改变白平衡。画面构图一变，白平衡可能就会跟着变，这就是一些人无法在同一个环境里得到稳定色彩的原因。

4 日光白平衡

日光白平衡的 K 值大多为 5200K，也有一些厂家设定为 5000K 或 5500K。这个指标在说明书上可以找到，在相机上通常用一个太阳的图标" ☀ "来表示。

直射阳光的色温值是个非常重要的数值，我们大部分时候说的色彩正不正都是与正午直射阳光下的表现做比较得出的。专业色彩领域内把 5000K 作为标准色温，在具备标准色温的光源箱下面来考察、比对和研究色彩的具体指标。

标准光源箱，将参考物放入光源箱便能观察拍摄到最准确的色彩。它的主要作用是建立一个标准的环境，让不同物体的色彩得以在同一个标准下进行比较。

太阳跃出地平线后变成白色的直射阳光，大致在日出后 1 小时到日落前 1 小时都可以算日光，正午 12 点的阳光更加标准一点。薄云透日不算、多云更不算、树荫房子背阴处不算、日出日落时的暖色光也不算。在直射阳光下，将白平衡设定为太阳的图标即可获得非常标准的色彩还原。

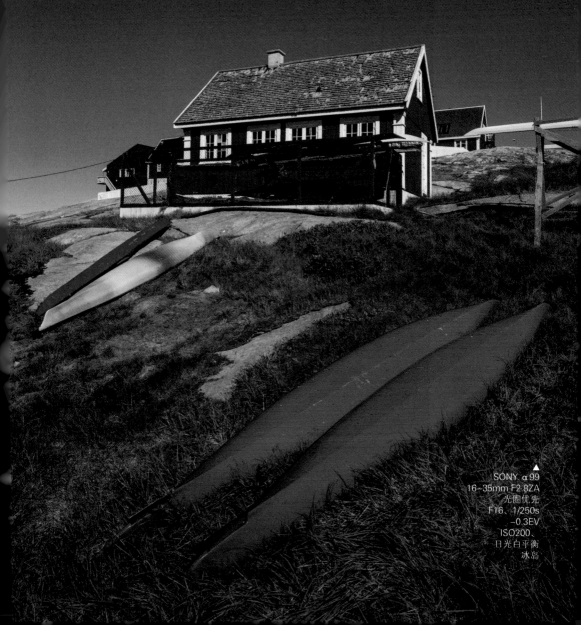

正午时分，在晴天直射阳光下，相机设置为日光白平衡，照片的色彩就会正常。再加上顺光的强烈直射光，色彩显得格外鲜艳通透。所以白平衡还是要与光线的方向和质感配合起来使用的。

更为复杂的日光白平衡的用法，我们放在后面的《控制白平衡的思路》一节中讲述。

SONY α99
16~35mm F2.8ZA
光圈优先
F16、1/250s
−0.3EV
ISO200、
日光白平衡
冰岛

日光白平衡，在阴天下偏青。

5 阴天白平衡

阴天的色温值大约为6500K，图标为一朵云或云和太阳"☁"。如果在天空里感觉不到透过云层的阳光，那就可以把白平衡设定为阴天；如果多云或薄云还是建议用日光。阴天白平衡的效果在感观上比日光略黄一些，在吃不准用日光还是阴天白平衡时，建议两个都试拍并在LCD上看一下效果，再做决定。

阴天白平衡，观感比日光白平衡更暖一些，色彩还原准一点，也更加符合秋色的实际情况。

6 阴影白平衡

阴影下光线的色温值约为7500K，图标为一栋有投影的房子"🏠"，适用范围是有直射阳光的天气、房屋的阴影下或树荫下。阴影下的物体色调会偏清冷，拍人像时就会有种病态的感觉，该白平衡就能很好地矫正这种偏色。

7 荧光灯白平衡

荧光灯的类型有很多种，如冷白和暖白。我们常见的日光灯就属于荧光灯。有些相机不止一种荧光白平衡设置来调节。摄影师必须确定光源是哪种"荧光"，才能使相机进行效果最佳的白平衡设置。在所有的设置当中，"荧光"设置是最难决定的，例如一些办公室和学校里使用多种荧光类型的组合，这里的"荧光"设置就非常难处理了。有些劣质的荧光灯色温也不太准，就更麻烦。因此对付上述问题最好的办法就是"试拍"了。

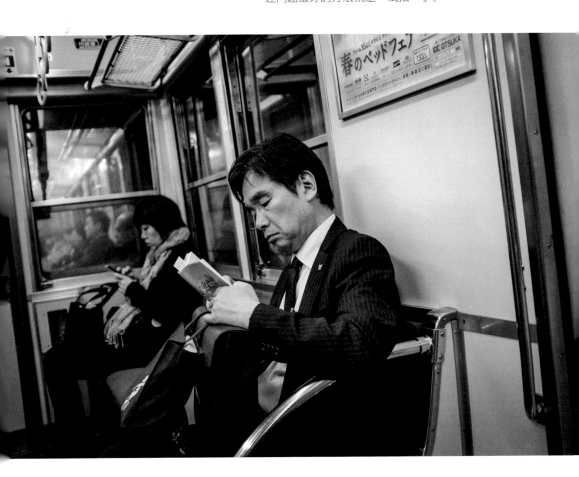

另外一点值得注意的是，荧光灯的工作原理是电流的电子撞击灯管管壁时产生作用而发光。当电流是正极，灯管亮；当电流转为负极，灯管完全不亮。使用多少赫兹（频率）的交流电，就会在一秒钟内明暗多少次，在我国是 50 次。这样的忽明忽暗的光线虽然我们人眼不容易感受到其变化速度，但相机的高速快门是很容易捕捉到的。有时我们在荧光灯下拍摄同一场景，照片亮度往往无法统一就是这个问题，甚至有时颜色都会有偏差。因此，荧光灯是种非常糟糕的光源，高质量的拍摄应尽量避免荧光灯。

8 白炽灯白平衡

白炽灯就是我们家庭常用的钨丝灯。常见的白炽灯的色温在2300~2800K。如果使用室外日光的白平衡值，在室内这种环境下拍摄，画面通常都会偏黄。这就是光线色温与相机白平衡不匹配所造成的。这时采用白炽灯预设值拍摄将取得正常的色彩还原。

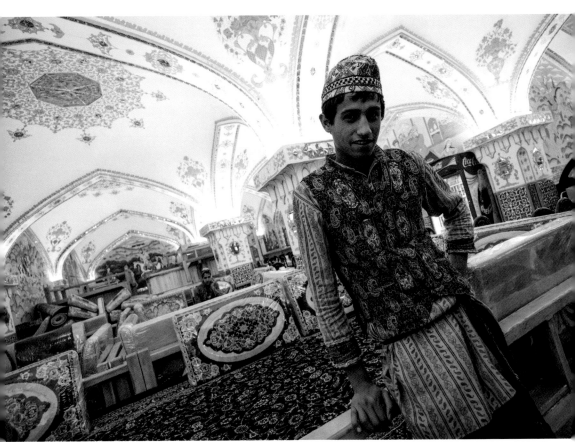

▲
LEICA M
Super-Elmar18mm F3.8 ASPH
手动曝光
F4.8、1/30s
ISO800
白炽灯白平衡
伊朗 伊斯法罕

9 节能灯该用什么白平衡

现在我们已开始更多地使用节能灯作为日常生活照明工具。节能灯的色温并不同于荧光灯。它的色温有两种，一种是日光的5000K色温，叫作白光；另一种是2700K的色温，叫作暖白光。由于其工作原理与荧光灯一样，因此并不是很好的光源。

10 LED 灯色温

LED 灯是近几年崛起的新型光源，它具有体积小、便于携带、色温稳定、寿命长、发热低等特点，相对于闪光灯它又是持续光源，便于观察造型效果。唯一让人感到遗憾的是，要想达到摄影需要的亮度，就会比较刺眼。不刺眼的亮度就不太够。拍摄视频倒是问题不大。史蒂夫·麦凯瑞也开始使用多个 LED 灯组成面积大一些的光源来拍摄他经典的肖像系列。

这种 LED 灯的基本色温是 5600K，安装了附加的滤色片后可切换成 2800K 或 3200K，方便与室内暖色调光源混合使用。

从史蒂夫·麦凯瑞的拍摄花絮中，我们发现他在拍摄肖像作品时采用了 LED 光源。

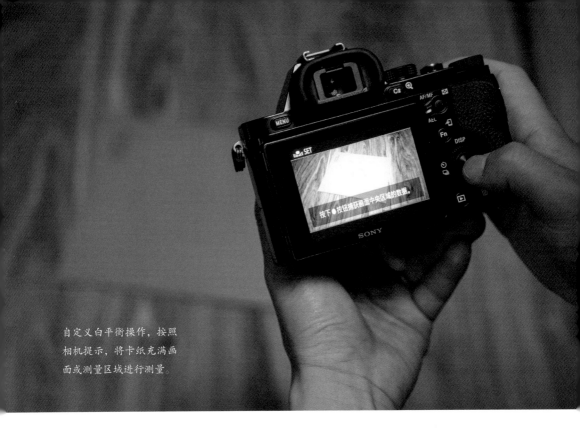

自定义白平衡操作，按照相机提示，将卡纸充满画面或测量区域进行测量。

11 如何获得准确色彩——自定义白平衡

要想获得准确的色彩就需要白平衡与光源色温相匹配。自动白平衡大部分能用，但偶尔不靠谱；日光、白炽灯等预设白平衡大致准确，但不精准，因为光源的色温是否正好是相机预设的值，谁都不能保证。要更为精准地控制色彩只有自定义白平衡。

不同品牌的相机在自定义白平衡方面的操作有所不同，但都需要一样工具：白色或灰色卡纸。

将白色/灰色卡纸平展在拍摄光线下，保持白纸与相机镜头垂直，同时保证白纸受到的光线照明与实际拍摄的光线照明完全一致，然后通过相机上的提示完成白平衡设置。这张纸不能透光，

也不能有荧光剂或泛黄，否则都会改变相机的测量结果。

一类相机需要让白色/灰色卡纸完全充满画面，然后把卡纸拍摄下来。此时如果无法自动对焦可以将相机调为手动对焦模式，是否对上焦并不会改变测量的结果。在拍摄时可以选择自动白平衡，是否需要增加曝光补偿则需参考说明书上的具体提示。然后在自定义白平衡的菜单里选中刚才拍摄的白纸图片就完成了自定义白平衡。

另一类相机不需要把卡纸拍下来，只需要让卡纸完全充满画面或测量区域即可。按一下LCD屏幕上提示的测量按钮，如果相机显示"完成""测量成功"之类的提示就表示OK了。

关于 SpyderCube，我特地对德塔颜色（Datacolor）公司的色彩专家夏立敏老师做过访谈。

访谈

张：SpyderCube 对摄影师来讲有什么意义？它的适用领域在哪里？

夏：它的作用是还原数码拍摄场景的真实色彩，快速便捷地定义拍摄场景的白平衡及曝光。适用于复杂光源组合场景，或非标准光源场景的拍摄，例如人像类（婚礼摄影、新闻摄影、个人写真）、物件类（淘宝摄影、小品摄影）等。

张：在使用时需要注意什么？

夏：使用 CUBE 拍摄时，一定要记得将其六个面，同时出现在需要拍摄的场景内。尽可能使用数码相机的 RAW 格式。六个面指主光源与副光源的各两个中性灰与白色面、黑色面与圆孔形成的绝对黑色面。

张：它与一般的用白卡或灰卡自定义白平衡有什么不同点？

夏：CUBE 更针对新一代数码相机的成像特点，CUBE 灰色的色深让白平衡更精准，双角度的灰面，还可以让摄影师在后期有更大的创作空间。而且由于 CUBE 使用了特殊的 ABS 塑料材质，可以在恶劣的户外天气条件下使用，甚至可以在水下摄影中使用。也非常耐脏，如果脏了，用水冲洗，阴干即可继续使用。

夏立敏 老师
德塔颜色商贸（上海）
有限公司影像方案部
中国区产品专家 /
色彩管理培训师

SpyderCube

这是一个非常便于携带的立方体，有测量主次光源色温的灰面，有测量绝对黑场的圆孔，也有测量白场的白色面，可以安装在三脚架上，或手持使用。

实战 用 CUBE 精准还原色彩

当我们在户外拍摄时，精准的白平衡有助于照片色彩的准确再现。在长时间曝光时，尤其是在使用滤镜拍摄时，会考虑色彩的矫正问题。

先把 CUBE 拍入画面，用 RAW 格式记录下来，然后再进行正常的拍摄。到电脑上用 Lightroom 打开有 CUBE 的图，用白平衡吸管点一下中心灰区域设定色温，再把该色温应用到正式拍摄的照片中去即可。

12 SpyderCHECKR PRO

张：用 SpyderCHECKR PRO 来校准相机的意义在哪里？

夏：用来修正机身和镜头组合后的色彩偏差，精准地还原拍摄画面的本色，让色彩真实完整地呈现。

张：它适合哪些领域的摄影师？

夏：商业摄影师、专业风光摄影师。尤其适合同时使用原厂和副厂镜头的摄影师，也适合协调同一团队使用不同系统器材的多个摄影师之间的色彩。

张：SpyderCHECKR PRO 是白平衡矫正工具吗？

夏：SpyderCHECKR PRO 包括一个 CUBE 和一个 CHECKR，CUBE 作为白平衡工具非常简单实用，而 CHECKR 的背面也是大面积的灰卡，同样可以作为白平衡校准工具使用。

张：是要与 SpyderCUBE 配合使用还是独立使用？

夏：CHECKR PRO 套装本身就附带了 CUBE，对于普通摄影爱好者和专业摄影师都很实用。CUBE 适合在室外和比较恶劣的天气条件下用，除了做白平衡校准还能控制曝光、记录光源。CHECKR 适合在理想的自然光或人造光下拍摄对色彩要求比较严谨的题材。两者结合起来用既方便又经济实惠，比单独购买还要便宜一些。

张：配套软件在使用上有何需要注意的？

夏：首先，要用对应的激活码先激活才可使用，Lightroom、ACR、Phocus 都可以使用。其次，要依据拍摄要求选定你所需要的模式、饱和度、色度或是肖像模式来设定色彩预设文件。

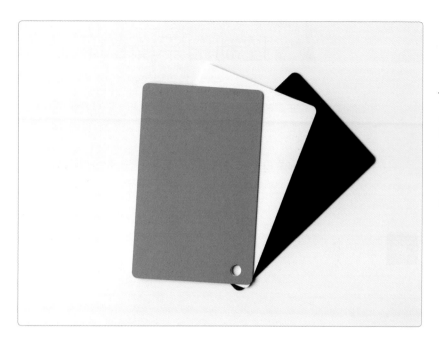

13 便携式灰卡

这种便携式的小灰卡非常便于携带。用灰卡自定义白平衡的方法与白纸完全一样，而且不需要考虑曝光补偿问题。

同样，测量时放入拍摄光线环境，用自动白平衡拍摄一张 RAW 格式照片，然后接着拍就行。到后期软件内，通过白平衡吸管功能点一下灰卡，自定义白平衡就完成了，然后将白平衡设置应用到其他相同光线环境拍摄的照片上即可。操作比 Cube 更简单，当然也没有 Cube 那么多测量值。

14 手动设定 K 值

手动设定 K 值指的是你直接给相机一个白平衡数值。听起来有点难，我怎知当时的色温到底是多少？这种方法主要应用在光源色温已知并固定的情况下，或摄影师有意调个有偏差的白平衡值得到偏色的效果。如果手动设定的 K 值与预设的色温值是一样的，那拍摄的结果也一致。比如设定 5200K，与直接调到日光白平衡效果是一样的。

15 控制白平衡的思路

控制白平衡的基本思路是让相机的白平衡设置与当时的光线一致，色彩就会比较正，无论是在阳光灿烂之时还是阴雨天气都能得到比较准确的色彩还原。但此时要考虑光线质感、方向等问题，不能简单地说白平衡控制好了色彩就一定一样。

如果白平衡与色温之间有偏差，整体的色彩基调会偏暖或偏冷。如果是特意用这样的效果来营造气氛，加分！如果搞砸了，照片就会很古怪。

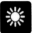 日光白平衡

▲
SONY α7R
FE55mm F1.8ZA
光圈优先、F11、1/250s
ISO100、日光白平衡
土耳其 亚马西亚

正好在同一场景，我用不同的白平衡拍摄了两幅照片，虽然选用的镜头焦距有一点点差别，但焦距因素并不会对色彩控制带来改变。两幅照片均拍摄于上午10点左右，是标准的日光。第一张选择日光白平衡，色彩气氛比较接近于肉眼看到的效果；第二张选用了阴天白平衡，色调偏暖一些。这是两种选择，并非谁比谁好。摄影没有标准答案！

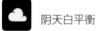 阴天白平衡

▲
SONY α7R
FE35mm F2.8ZA
光圈优先、F11、1/250s
ISO100、阴天白平衡
土耳其 亚马西亚

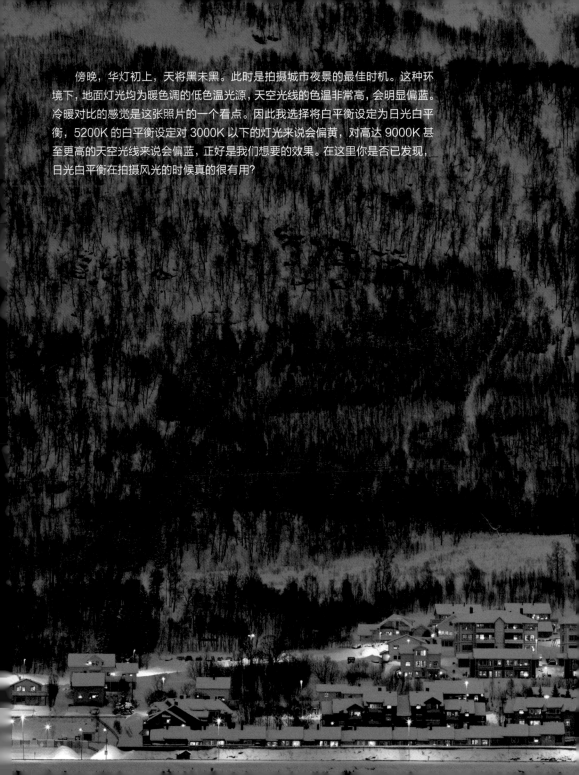

　　傍晚，华灯初上，天将黑未黑。此时是拍摄城市夜景的最佳时机。这种环境下，地面灯光均为暖色调的低色温光源，天空光线的色温非常高，会明显偏蓝。冷暖对比的感觉是这张照片的一个看点。因此我选择将白平衡设定为日光白平衡，5200K 的白平衡设定对 3000K 以下的灯光来说会偏黄，对高达 9000K 甚至更高的天空光线来说会偏蓝，正好是我们想要的效果。在这里你是否已发现，日光白平衡在拍摄风光的时候真的很有用？

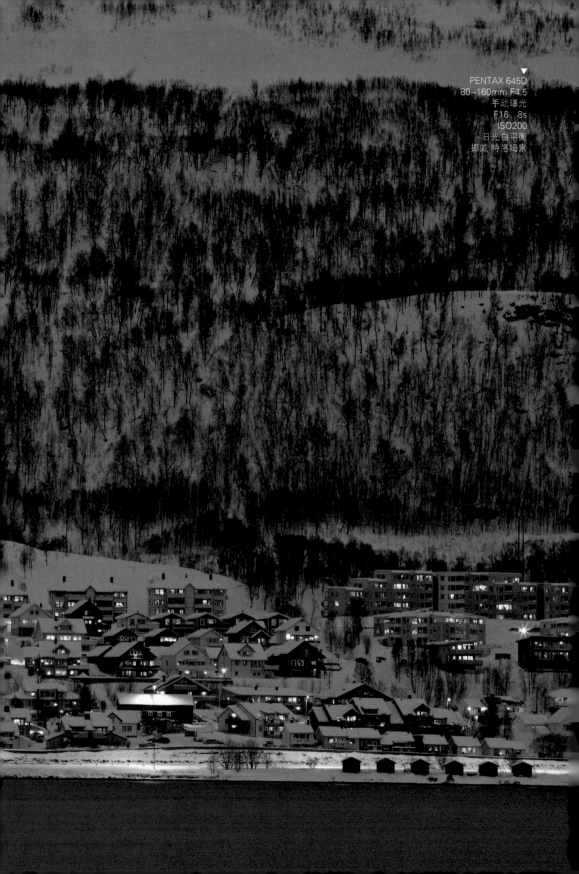

PENTAX 645D
80–160mm F4.5
手动曝光
F16、8s
ISO200
日光白平衡
挪威 特洛姆索

16 白平衡漂移

白平衡功能除了能进行冷暖色调方向上的调整外，还可以针对品色与绿色方向做控制。它的作用有两种：

1. 照片受到环境光的影响或自身成像特性的制约，在品色或绿色两个方向上有色彩还原的问题。这点可通过白平衡漂移来矫正；

2. 希望得到带有强烈主观倾向的色彩，也可以通过该功能来实现。

我们先来看看在相机上它是如何实现的。

在菜单里，我们会发现品色与绿色分列原点的两侧。它们是一组互补色——增加品色就是减少绿色；增加绿色，即减少品色。越来越多的相机加入了二维的白平衡漂移功能，还加入了青色与红色，以便能有更灵活的色彩控制。

实战 脸怎么绿了

日光白平衡拍摄坐在草地上的情侣，身体会受到草地绿色的影响而偏绿。

　　当我们拍摄坐在草地上的人物时，人脸很容易偏绿，原因是草地的绿色
映到了脸上。如果采用预设白平衡，相机并不会管这一块的偏色。如果采用
自动白平衡，由于面积过小，相机也不会很好地矫正。如果想要解决这个问题，
可以将白平衡漂移功能打开，稍微增加一点点品色，人脸就恢复正常了。

白平衡漂移内加品色之后，肤色得到修正。

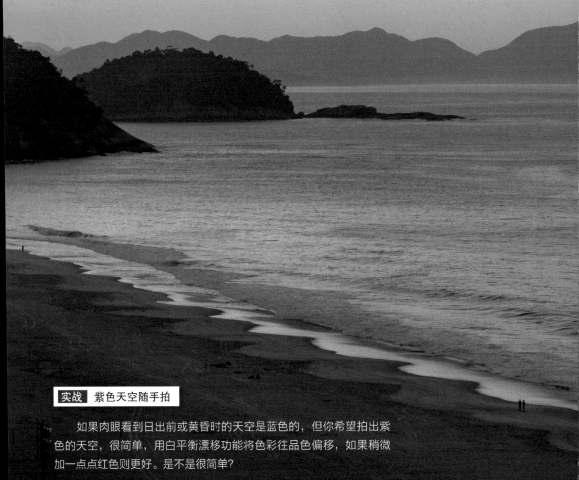

清晨日出时，天空带有微紫色。我选择用日光白平衡以及白平衡漂移中品色 M+2 的方式来强化色彩；而当太阳位置略微升高，紫色褪去，我则是选择用日光白平衡来还原肉眼感受。

实战 紫色天空随手拍

　　如果肉眼看到日出前或黄昏时的天空是蓝色的，但你希望拍出紫色的天空，很简单，用白平衡漂移功能将色彩往品色偏移，如果稍微加一点点红色则更好。是不是很简单？

▲
SONY α99
70–200mm F2.8G
手动曝光
F11、1/25s
ISO100
日光白平衡 M+2
巴西 里约热内卢

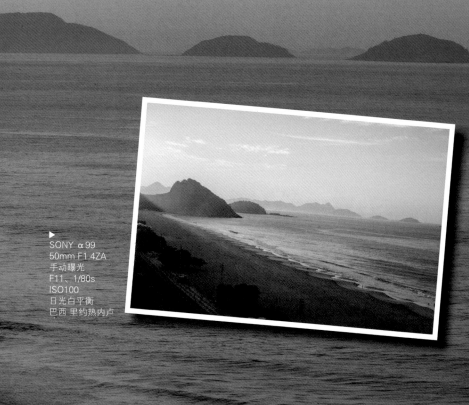

SONY α99
50mm F1.4ZA
手动曝光
F11、1/80s
ISO100
日光白平衡
巴西 里约热内卢

从上面三个方面的内容来看，不同质感的光线配合不同
的角度，再加上色温的变化，已经能变化出许多不同组合的
光线效果，色彩的变化也是变化多端。要想自如地控制色彩，
必须先参透这些，然后学会随机应变，灵活地根据实际情况
进行选择与调整，后面会更多给一些案例作参考。

第 17 章

机身的色彩风格

如果希望减少后期修图的压力，可以从机身的色彩风格设置入手。它能够改变照片整体的色彩倾向，并且会与曝光、白平衡等设置产生的效果叠加在一起，影响到最终的画面效果。学会机身的色彩控制会提高摄影师对画面整体控制的能力，摄影师能在按快门的时候就知道最后照片大致会是什么样子的，后期只是让照片呈现更高水准的工具，而不是在那儿撞大运企图碰到个好看的颜色。

设定完机身色彩风格，拍完后就能在 LCD 回放时看到直观的效果。这个效果对 JPG 有效，对 RAW 基本无效。使用 JPG 格式，这些效果就能够直接在相机的 LCD 上和电脑里看到。如果你拍摄的是 RAW 格式或 RAW+JPG 格式，在许多 RAW 格式后期处理软件里并不能顺利地看到这些设置的效果。通常会还原成没有加载这些效果的样子，显示效果会比较"灰"。如果你希望还原当时拍摄完在 LCD 上看到的效果，必须在后期软件里进行一些调整。如果你记不清当时的效果，那么建议大家在拍摄时就选择 RAW+JPG 格式，你可以用 JPG 的效果来当作参照。这样复杂操作的作用是在拍摄完毕就能在相机的 LCD 上获得最终所需要的成像效果，并且我们拿到的图像文件是通过 RAW 格式解出来的高精度且无限接近实际拍摄效果的高质量照片，而不是有丢失细节的 JPG 格式文件。

1 色彩风格

相机内置了不同的色彩风格来满足不同的画面需求，比如标准、鲜艳、风光、人像、中性、黄昏、夜景等。

鲜艳模式 整体的饱和度、反差都比其他的色彩风格更大一些。

风光模式 主要会强调天空的蓝色与植物的绿色。

人像模式 色彩会相对清淡一些，并且会适当有一点点偏红。

标准或中性模式 都是反差低、饱和度低的效果。

要得到漂亮的色彩，就要学会自如地选择色彩风格去应对不同的题材。只是不幸的是，所有相机出厂默认的效果都是标准。如果你不了解这里的奥妙，很有可能只能拍出灰灰的照片，不得不依赖后期处理了。

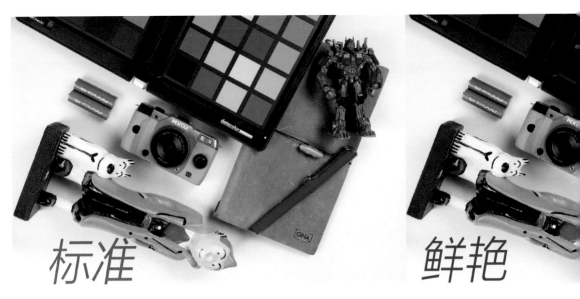

标准

鲜艳

上图为同一场景不同色彩风格的效果：标准设置的色彩比较中性一些；鲜艳模式的饱和度与反差都显得更大一些。我通常会用鲜艳模式来拍摄风光及日常景物。清澈模式色彩清淡些，我喜欢用它来拍摄人像，肤色会更加通透。

2 饱和度

饱和度控制照片的鲜艳程度。简单来说，希望艳丽的效果，机内饱和度加一些；希望淡雅的效果，减一点。在这里要提醒大家的是，饱和度不宜加得过高，否则色彩会过度夸张，而且部分颜色过渡会出现断层，比如在拍摄蓝天时就会出现这样的问题。

3 锐度

锐度指清晰度，其实就是机内的锐化功能。如果拍摄风光题材，可以适当加一些锐度；若拍摄人像，建议锐化不要太高。当然这项也可以保留标准设置，留到后期时再加锐。

4 对比度

对比度会直接改变人们对照片的视觉感受。对比度高的照片感觉锐度高，相反感觉锐度低。同样，对比度加得过高会导致色彩断层，建议中高对比度即可。

饱和度
-3

清澈

| TIPS: 色彩风格与场景模式

　　场景模式中也有人像、风光、黄昏之类的模式，它指的是相机会自动调整光圈、快门的组合，甚至包括色彩风格，来达到想要的效果。它通常出现在机顶的模式转盘里，是一种指向性很强的傻瓜模式。

　　色彩风格只改变色彩，对曝光并不起作用。鉴于我们上一章已经很全面地阐述了如何通过曝光更精准地控制拍摄意图，所以这里还是建议大家不要用场景模式，而是尽量通过自己对画面的判断来调整曝光与色彩控制方面的参数。

> 相机内高饱和度与低饱和度的效果对比。可以看到饱和度 +3 时，某些颜色已经过于夸张了，并不自然。

饱和度

饱和度

5 色相

色相指照片偏品红还是偏绿，它的控制与白平衡漂移中的品色与绿色调整很像。我建议整体色调通过白平衡来调整，不要两边一块进行，否则容易搞混或遗漏。在没有特殊需求时，建议不要调整这项。

6 各参数配合使用

大部分相机都可以同时调整色彩风格、饱和度、对比度、锐度、色相等参数，组合起来的威力更大！比如希望色彩鲜艳，使用鲜艳模式的色彩风格，适当提高饱和度和对比度，照片会比通常更加艳丽；希望拍摄清亮的肤色，可以选择标准或人像模式，同时降低饱和度对比度。总之，知道了这些参数的原理，你就能举一反三，根据自己希望达到的效果去调整参数。

7 创意色彩风格

除了常规的色彩风格外，不少相机还内置了创意色彩风格，可以拍出一些如反转负冲、棕色青色等单色调照片或只保留一种颜色的去色黑白照等，有时玩一些特殊效果也是不错的。

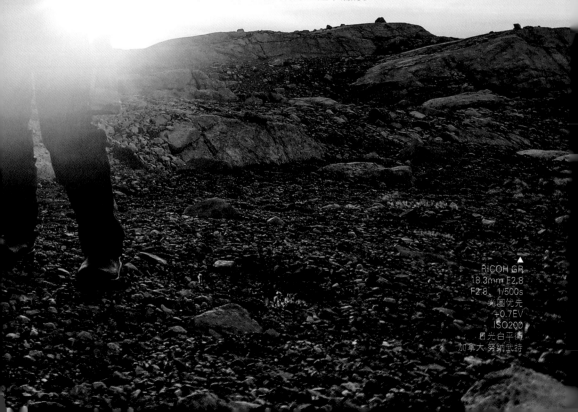

RICOH GR
18.3mm F2.8
F2.8 1/500s
光圈优先
+0.7EV
ISO200
图光白平衡
加拿大 努纳武特

第 18

初级色彩管理

1 sRGB 还是 Adobe RGB

相机上有 sRGB 与 Adobe RGB 的色彩空间选项，选哪一个？

sRGB 色彩空间是惠普公司与微软公司共同开发的标准色彩空间（Standard RGB），主要用于网络浏览的通用色彩空间。它是目前普通设备仪器中应用最广泛的色彩空间，同时也是范围最窄的色彩空间。大部分网页浏览器都只支持 sRGB，因此上网交流的图片应该用 sRGB 色彩空间。

Adobe RGB 色彩空间是 Adobe 公司推出的色彩空间标准，它拥有宽广的色彩空间和良好的色彩层次表现，因此在专业摄影领域得到了广泛应用。目前，大多数高档数码相机都提供 Adobe RGB 色彩空间。

与 sRGB 相比，Adobe RGB 还拥有一个优点：它包含了 sRGB 没有完全覆盖的 CMYK 色彩空间。CMYK 色彩空间是印刷标准色彩空间，因此 Adobe RGB 在印刷领域也得到了广泛应用。

sRGB 能够显示的色彩非常有限，因此一般不会用于较为专业的领域中。如果你的照片只是用于电脑浏览、网络交流、非专业级彩色打印机打印等用途，sRGB 也够用了。如果需要高精度输出、印刷，使用 Adobe RGB 能有更好的质量保证。

需要注意的是，一旦你开始使用 Adobe RGB，就需要更严格的色彩管理控制。首先你需要有一台显示效果还不错的显示器、一块高质量的显卡，然后要定期对显示器进行校准。照片处理完后，大图用 Adobe RGB 存档，用作网络交流的小图转成 sRGB 色彩空间。否则别人看到你的照片会显得很灰。

2 为什么要进行色彩管理

色彩管理是为了让不同的数码图像设备之间进行可控的色彩转换，让不同的设备能呈现相对统一的色彩。如果不做色彩管理，在专业层面的应用就会出现色彩偏差的问题。

采访

色彩专家谈显示器校准

讲了这么多色彩方面的内容，有一个关键环节不能忽略，那就是显示器的显示效果必须准确，否则色彩对不对、好不好就无从谈起。关于这方面内容，我特地邀请了德塔颜色影像色彩方案部的产品专家房迪时先生做了访谈。

张：为什么要做显示器的校准？

房：如今数码摄影作品都通过显示器来观看和调整。色彩还原准确、影调层次丰富的显示器对于摄影师来说，其重要性不次于相机和镜头。而一台能满足摄影师需求的专业影像级显示器是必须经过校准才能进入最佳色彩状态的。试想花了几万元甚至几十万元的预算购买摄影器材，却只能在色彩惨不忍睹的显示器上观看和调整后期，那么前期器材的投资价值又如何体现？一个优秀的摄影师应该对自己的作品也抱有严谨的态度，所以说摄影师的显示器不做校色是非常不合理的。

张：我的显示器校准了，别人没校准，看我的照片不是还是颜色不对吗？

房：首先，影像色彩的标准来自国际化组织 ICC。其次，一台显示器是否能够把摄影作品的色彩准确还原出来也是要符合标准的。摄影师本人如果都没有一台符合标准的显示器，就把作品拿给别人看，这本身就不是一个负责任的工作方式。如果观看一幅摄影作品，也用色彩不准的显示器，就谈不上真正的欣赏和理解摄影师的创作意图。只有大家都用统一标准色彩状态的显示器才能作为观片的评判标准，摄影作品才是有共识的。当前很多人都没有意识到标准的重要性，但作为创作者来说，从作品创作的源头就应该严格执行一切标准，这是起码的专业态度。因为别人不做校色，那么摄影师也不使用色彩管理，这根本上就是一个伪命题。

张：如何做显示器的校准？ 做过一次校准就万事大吉了吗？

房：我个人经常使用的屏幕校色仪是 Datacolor 的 Spyder 4 Elite，

就是俗称的红蜘蛛。在校准时需要安装红蜘蛛驱动软件，运行软件后按照提示点击"前进"进行每一步，根据软件提示很容易就能完成整个校准过程。

至于是否需要再次校准，这个要跟显示器的工作原理联系起来说。大部分人所使用的都是液晶显示器，其色彩和亮度稳定程度比早已被淘汰的CRT 显示器好很多，但是电子设备都存在老化问题，尤其是液晶显示器所使用的背光照明方式也会极大影响色温、影调、灰阶反差和亮度均衡性等一系列指标。所以摄影师的显示器是非常有必要每隔一段时间进行重新校准的。需要特别指出的是：真正专业级的显示器都是自带了校色硬件和软件的，在软件安装后就会自动设置好校色的周期和校色流程。这种情况下每当需要重新校色的时候，只需要借助（红）蜘蛛这样的硬件对以前的校色参数进行复核并重新加载校色文件即可，大大节省了工作量和后期处理的宝贵时间。

张：还有什么设备是需要校准的?

房：按摄影的完整流程来说，应该是分为拍摄（影像捕捉）、后期（影像管理和调整）以及输出（影像输出）这三个环节。

正如拍摄过程我们会使用 CUBE 和 CHECKR 这样的工具保证色彩的真实再现，后期处理我们要借助屏幕校色蜘蛛为显示器的色彩校准以保证色彩的正确观看和后期调整，最后一个输出环节就是通过打印机把作品输出为成品。输出环节还需要对打印机进行一次校色，主要是使用打印蜘蛛这样的设备为相应的纸张和墨水制作专用的 icc 色彩配置文件。在Photoshop 或 Lightroom 中浏览和编辑图片后，可以很方便地调用定制的 icc 配置文件进行照片的打印输出。就如同过去的摄影发烧友自己在家里冲洗胶片放大一样，我们现在只需要一台性能还不错的电脑和一台打印机就可以得到摄影作品的成品。

对于普通摄影爱好者来说，可能更多是通过互联网来进行图片的分享。也有很多摄影师，是用平板电脑来展示和分享作品。为了保证平板电脑和手机屏幕在看图时的色彩还原准确可信，我还会使用 Spyder Gallery 这个App 来进行移动设备校准，当然也需要借助屏幕校色蜘蛛才能完成校色。目前这个 App 在 iOS 和 Android 的官方 store 都有免费下载，比较可惜的就是因为系统权限问题，在观看图片时只能在 Spyder Gallery 里才能看到校色效果。

色彩控制实战

在下午的直射阳光下，建筑物受光面的色彩表现得非常正，背光面由于光线的质感表现出略低的饱和度和明度，立体感由此产生。此时的相机设定为日光白平衡，色彩风格设定为SONY α99的鲜艳模式。如果用反转片拍摄的话，也能得到基本接近的色彩表现。其实，我们用调整白平衡来接近胶片的色彩大方向，用微调色彩风格来接近某种胶片的具体表现。拍摄风光，我们更希望照片接近富士RVP50F、柯达E100VS的效果，这种效果反差略大，夸张蓝、绿、红、橙等色调。

▲
SONY α99
70–400mm F4–5.6G II
光圈优先
F5、1/400s
+0.3EV、ISO200
日光白平衡
墨西哥 瓜纳华多

1 胶片般的色彩

很多人都嫌数码相机拍摄的照片充满了"数码味",没有胶片般的质感。什么是"胶片味"?这恐怕并没有明确的定义。但我们可以从胶片的特性来思考:常见的胶片都是日光型,也就是采用日光白平衡来拍摄的。如果在直射阳光下,色彩必然比较标准,但在其他色温下就会存在偏色的问题。如果你希望照片的色彩基调接近用胶片拍摄的话,将白平衡设定为日光不失为一个"简单粗暴"但行之有效的方法。这点我在《旅行摄影圣经》一书里已经有过阐述,在这里我希望能更详细地来讲解胶片般色彩控制的奥秘——更细微的白平衡与色彩风格控制才是自如控制色彩的重点。

在阳光下拍摄人文题材也可以用日光白平衡,它能获得准确的色彩还原。当你不需要风光题材中那么高的饱和度时,可以将色彩风格设定得稍微温和一些,对比度、饱和度都不要太夸张,接近富士 RDP III 或柯达 E100S 的表现。

▶
SONY α7R
FE35mm F2.8ZA
光圈优先
F7.1、1/400s
+0.3EV
ISO200
日光白平衡
土耳其 加济安泰普

同样的日光白平衡在阴雨天气就表现出完全不同的色彩走向，画面呈现冷色调。此时，色彩风格我习惯选择中性一点，因为这种光线下太艳丽总是很奇怪的事。此时的效果也与用 RDP III、E100S 等日光型胶片拍摄很接近。由此来看日光白平衡并非只是在大晴天下才能使用。

SONY α7R
FE55mm F1.8ZA
光圈优先
F2.8、1/250s
+0.3EV
ISO100
日光白平衡
土耳其 伊斯坦布尔

面对室内白炽灯等光源，由于白炽灯的色温在 2500~3000K，大大低于 5200K 的日光白平衡，那么用日光去拍摄必然偏黄。不过如下图般暖调的温暖效果是大家都比较喜欢的，但如果用于人像摄影就不是这么回事了！

▲
SONY α 7R
VM50mm F1.1
光圈优先
F1.4、1/125s
ISO1600
自动白平衡
土耳其 乌尔法

TIPS: 白平衡设定规律

光源的色温高于相机白平衡设定的值就会偏青偏蓝，呈现冷色调；

光源的色温低于相机白平衡设定的值就会偏黄偏红，呈现暖色调。

自动白平衡拍摄，
偏黄

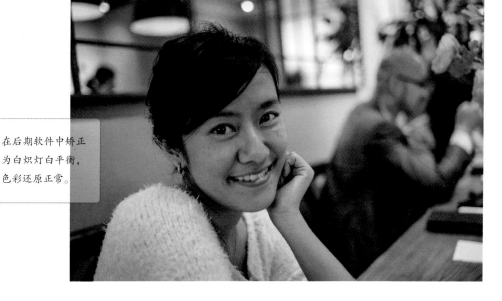

在后期软件中矫正
为白炽灯白平衡，
色彩还原正常。

　　用日光白平衡在白炽灯环境下拍摄很容易获得暖色调效果，对人物肤色来说会显得太黄。如果人物在照片中只是个陪衬或比较小，可以依然用日光白平衡来强调气氛；如果人物是所占比例比较大的主体，那最好是给白平衡做一定的矫正。一种是完全矫正，比如用自定义白平衡或白炽灯预算白平衡，肤色完全正常，环境无暖色调的气氛；另一种是部分矫正，比如用自动白平衡或K值设定，肤色比较正常，但略带一些暖调，环境也具有暖色氛围。

2 风光色彩有学问

　　风光题材照片的色彩控制还是以日光白平衡为基础，然后根据实际光线情况和你的意图做一些调整。关于常规设定，参考上一小节的内容即可。这里要提醒的是一些特殊情况如何处理。

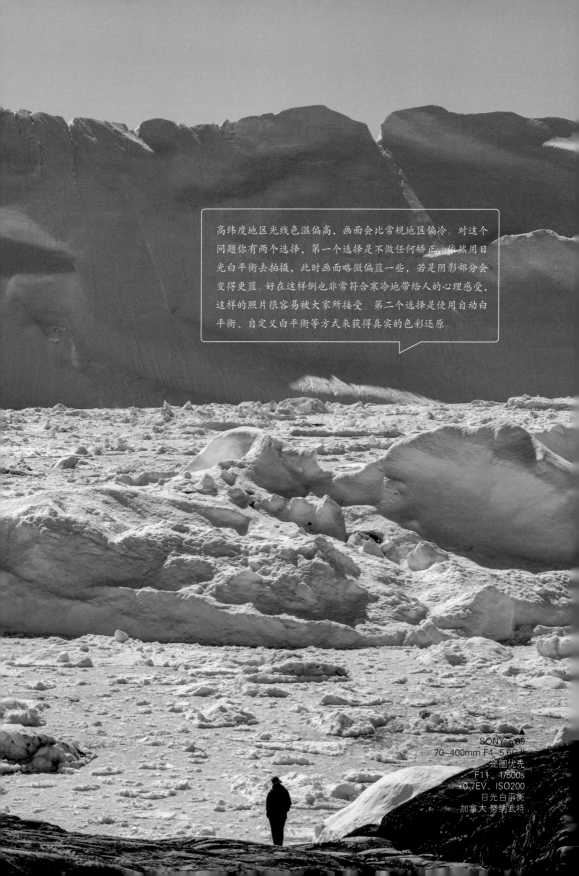

高纬度地区光线色温偏高，画面会比常规地区偏冷。对这个问题你有两个选择，第一个选择是不做任何矫正，依然用日光白平衡去拍摄，此时画面略微偏蓝一些，若是阴影部分会变得更蓝。好在这样倒也非常符合寒冷地带给人的心理感受，这样的照片很容易被大家所接受。第二个选择是使用自动白平衡、自定义白平衡等方式来获得真实的色彩还原。

SONY c 99
70-400mm F4-5.6G
光圈优先
F11 1/500s
+0.7EV、ISO200
日光白平衡
加拿大 努纳武特

紫色的天空充满了梦幻的色彩。许多人都误以为是后期修图调出来的颜色，其实不然，这种天空的色彩真真实实地在自然界中存在。一些人没见过，便以为没有。当我开车在土耳其高速公路上看到天空越来越漂亮时，就盘算着要找个清真寺做前景。一看到这座宣礼塔就在2秒内找到一个出口从高速上下来，直奔旁边村子的高处向下拍。

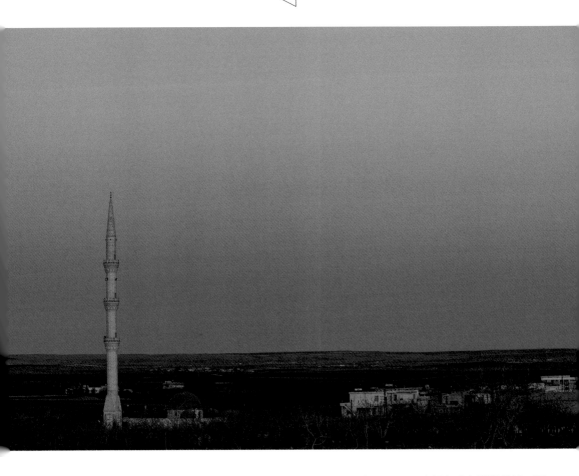

▲
SONY α7R
70-200mm F2.8G
光圈优先
F11、1s
ISO100
日光白平衡
土耳其

我还是要提醒一下：请把自动白平衡关掉，开启日光白平衡模式。只要曝光正常，大部分相机都可以很好地还原这种紫色。一些比较老型号的数码相机对紫色的还原有一些障碍，此时可以在日光白平衡的基础上开启白平衡漂移功能，略微增加一点品色（M方向）即可。

当你对白平衡与色温的理解越来越深入之后，就可以开始考虑做一些更大胆的创意了。如果你看到的光线色彩不是你想要的，就可以利用白平衡来改变画面的整体基调。下图为日落时分，但实际光线的暖调并不强烈，当然我们可以再等到晚一点色温更低的时候再拍。但有人活动的场景可不保证会重演，摸黑下山也不是件安全的事情。所以我把白平衡设定为9000K，不等待而是直接拍摄。

SONY α99
16–35mm F2.8ZA
光圈优先
F16、1/250s
ISO200
9000K 白平衡
古巴 特立尼达

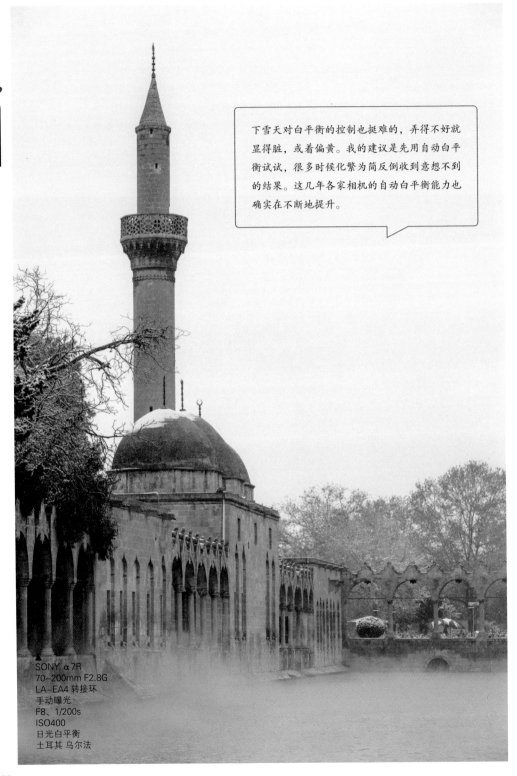

下雪天对白平衡的控制也挺难的，弄得不好就显得脏，或着偏黄。我的建议是先用自动白平衡试试，很多时候化繁为简反倒收到意想不到的结果。这几年各家相机的自动白平衡能力也确实在不断地提升。

SONY α7R
70–200mm F2.8G
LA–EA4 转接环
手动曝光
F8、1/200s
ISO400
日光白平衡
土耳其 乌尔法

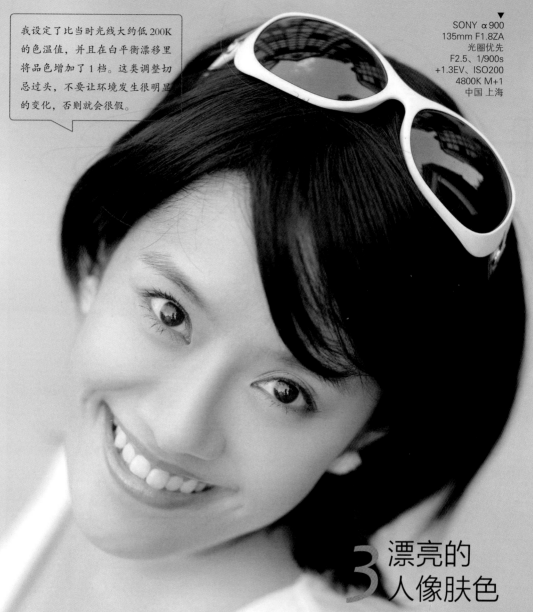

我设定了比当时光线大约低200K的色温值，并且在白平衡漂移里将品色增加了1档。这类调整切忌过头，不要让环境发生很明显的变化，否则就会很假。

SONY α900
135mm F1.8ZA
光圈优先
F2.5、1/900s
+1.3EV、ISO200
4800K M+1
中国 上海

3 漂亮的人像肤色

有时我们也会需要拍些人像写真式的照片，以满足家人和身边朋友的爱美需求。要得到漂亮的肤色首先是用对光。如女生就适合柔和质感的光。因此多云的天气是非常适合拍摄人像的。曝光要根据肤色、衣服的亮度、所占的比例来确定，可以以 +1EV 为基础，试拍后再做修正。如果再用反光板进行适当的补光，肤色会更加亮丽。

为了得到更加白皙健康的肤色，我考虑到东方人的皮肤偏黄，所以会在白平衡里做适当的修正。比如白平衡定得比正常色温略低一些，并且稍微在白平衡漂移里加一点点品色。前者去黄，后者加红润度。

4 日系小清新色彩
一学就会

日系小清新这种风格大家都挺喜欢的，也有不少人模仿。它的特点是色彩清淡、反差偏弱、锐度不高，通常会略微过曝一些，如果碰上冲光就更完美了。通常我们会选择干净简单的画面构图，它适合的题材多见于人像、小品等一些带有小情绪的照片。

接近黄昏时分，阳光开始偏暖，此时只需要用日光白平衡就能拍出淡淡的黄色基调。机内设置设定为清淡模式，比较低的饱和度和对比度特别适合这种场景的表现。

▲ SONY α55
85mm F2.8
手动曝光
F3.2、1/320s
ISO100
日光白平衡
古巴 哈瓦那

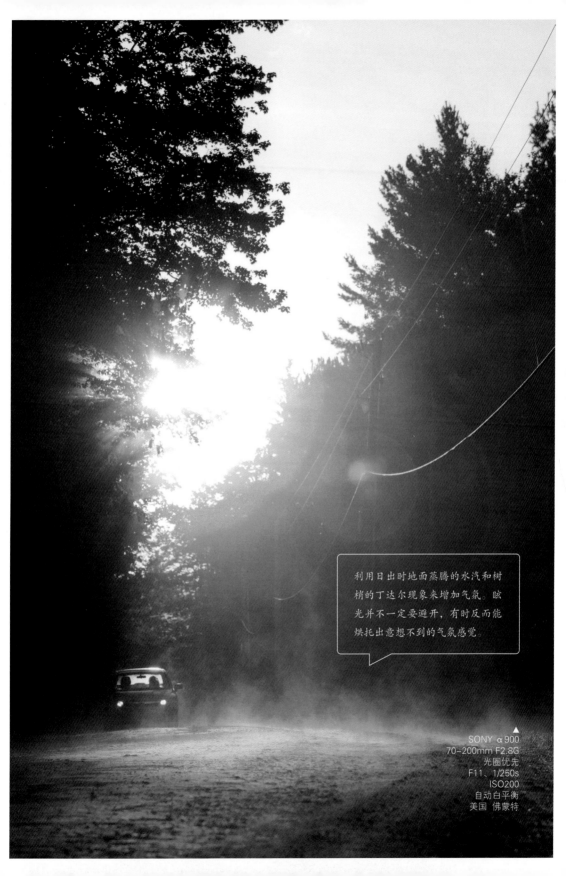

利用日出时地面蒸腾的水汽和树梢的丁达尔现象来增加气氛。眩光并不一定要避开，有时反而能烘托出意想不到的气氛感觉

SONY α900
70–200mm F2.8G
光圈优先
F11、1/250s
ISO200
自动白平衡
美国 佛蒙特

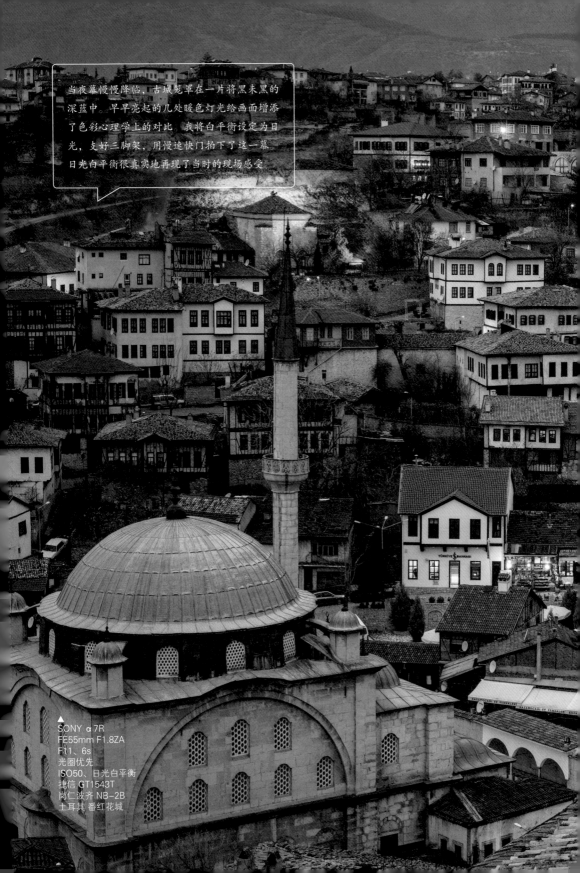

当夜幕慢慢降临，古城笼罩在一片将黑未黑的深蓝中。早早亮起的几处暖色灯光给画面增添了色彩心理学上的对比。我将白平衡设定为日光，支好三脚架，用慢速快门拍下了这一幕。日光白平衡很真实地再现了当时的现场感受

▲
SONY α7R
FE55mm F1.8ZA
F11、6s
光圈优先
ISO50、日光白平衡
捷信 GT1543T
岗仁波齐 NB-2B
土耳其 番红花城

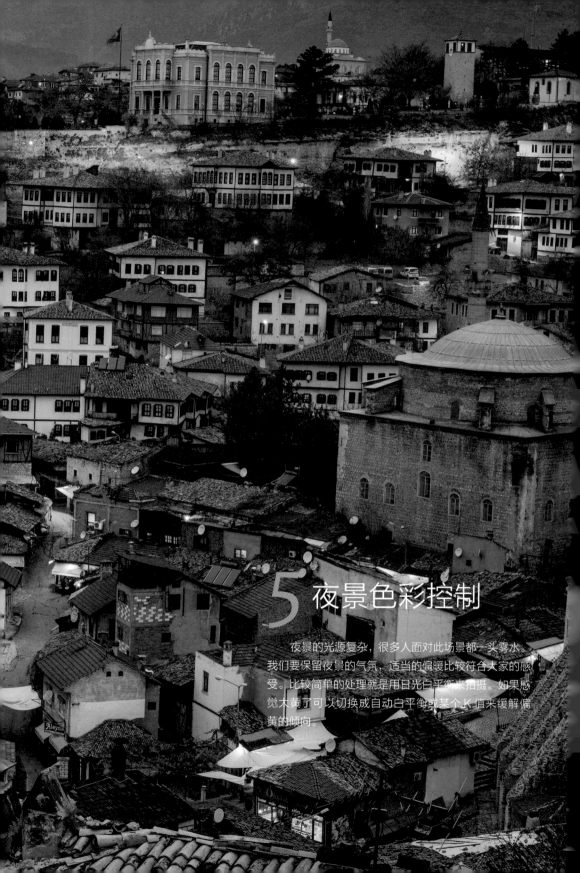

5 夜景色彩控制

夜景的光源复杂，很多人面对此场景都一头雾水。我们要保留夜景的气氛，适当的偏暖比较符合大家的感受。比较简单的处理就是用日光白平衡来拍摄。如果感觉太黄了可以切换成自动白平衡或某个 K 值来缓解偏黄的倾向。

当天色更晚，我游走在古城的小巷里。此时的参数改为大光圈、高 ISO 手持拍摄，依然是日光白平衡，加强暖色的气氛。

▲
SONY α7R
FE55mm F1.8ZA
光圈优先
F1.8、1/125s
−1EV、ISO1600
日光白平衡
土耳其 番红花城

Fujifilm X100
23mm F2
光圈优先
F2、1/80s
−0.7EV、ISO3200
自动白平衡
日本 京都

如果觉得日光白平衡给画面带来了太多的黄色，可以试着用自动白平衡来拍摄。鉴于自动白平衡的温吞水效果，暖色的光线会被中和掉一些，但又不会被完全去除掉，也不错！

6 后期调整

　　对不起，我依然不打算在本书里讲后期。如果你严格遵照第 3 章和第 4 章的技术要领去拍摄，我相信，照片的影调和色彩已经八九不离十了。某些品牌的原片会略微偏灰一些，这时后期简单地调整一下色阶，增加一点对比度就可以得到改善。先不用怀疑，去试试吧！

Part ⑤

滤镜

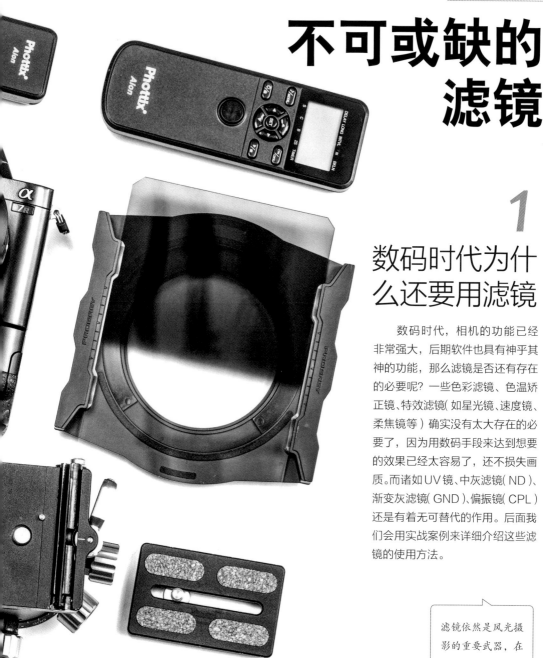

不可或缺的 滤镜

1

数码时代为什么还要用滤镜

　　数码时代，相机的功能已经非常强大，后期软件也具有神乎其神的功能，那么滤镜是否还有存在的必要呢？一些色彩滤镜、色温矫正镜、特效滤镜(如星光镜、速度镜、柔焦镜等)确实没有太大存在的必要了，因为用数码手段来达到想要的效果已经太容易了，还不损失画质。而诸如UV镜、中灰滤镜(ND)、渐变灰滤镜(GND)、偏振镜(CPL)还是有着无可替代的作用。后面我们会用实战案例来详细介绍这些滤镜的使用方法。

> 滤镜依然是风光摄影的重要武器，在数码时代亦然。

2 风光摄影常用滤镜

我们这篇主要来介绍风光摄影中常用的滤镜，包括**中灰滤镜（ND）**、**渐变灰滤镜（GND）**、**偏振镜（CPL）**等，而 UV 镜、保护镜没有太多操作层面的技巧，这里就节约篇幅略过了。

这些滤镜的使用比较复杂，很有可能会用到支架、转接环等配件，也需要考虑互相之间的搭配问题，因此，这也是一个系统工程。大家应该知道凡是叫系统的，都特别花钱，而且花钱的程度也许是你之前没想象过的——你确定要看下去吗？

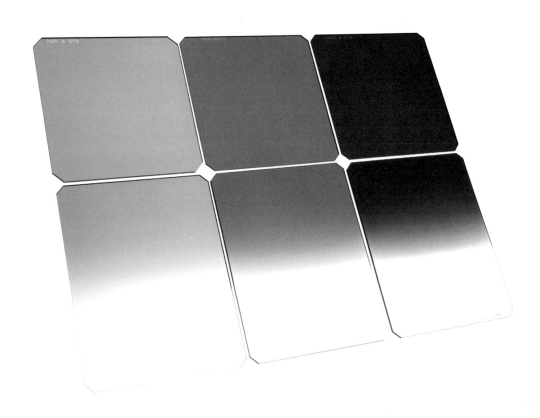

滤镜的基本知识

1 圆形滤镜与方形滤镜

滤镜分为圆形与方形的，最常见的 UV 镜就是圆形的。镜头有不同的口径，也就需要不同尺寸的滤镜与之相配。镜头上或镜头盖内部会标出这支镜头的口径，对应地买就不会错。

方形滤镜是一个正方形或长方形的无边框镜片，它安装在专用的支架上，支架又通过转接环才能安装到镜头上。镜头的口径不一样，但同一片滤镜可以通用。只需要配上相应口径的转接环就行了。转接环的内径适合不同镜头的口径，外径与支架的内径一样。

有时我们在超广角镜头前面使用了滤镜后会发现照片的四角有点暗或干脆就有黑边，这是圆形滤镜的边框或方形滤镜的支架太厚造成的。通常长于 24mm 焦距的镜头可以用普通的滤镜或支架，短于 24mm 的镜头（如常见的 16-35mm 镜头）要使用超薄边框的滤镜或针对超广角镜头设计的超薄支架。一般超薄滤镜会比普通滤镜贵不少。

2 滤镜的技术指标

滤镜是参与成像的,因此它的透光率、反射率、眩光情况、是否偏色等指标都会影响到最终的成像素质。如果你已经花了不少钱配置镜头,那这镜头前的最后一道程序就不要太节约了。

镜膜　材质　偏色　稳定性

镀膜

滤镜分不同档次,有无镀膜、单层镀膜、多层镀膜等多种,价格也会相差很多。当然镀膜越多越考究,成像质量也越好。如 T* 镀膜、HMC 镀膜等都是我们熟悉的镀膜技术。

材质

滤镜的材质有两种类别:玻璃与树脂。

CR39 是高端光学树脂,透光率(92%)比没镀膜的玻璃(91%)要高,镀膜后的玻璃可以使透光率达 99% 以上。因为 CR39 上色容易且不易碎,价格还相对便宜,所以被广泛使用。但树脂不耐磨且容易划伤,又很难镀膜,相对来说使用面窄。

偏色

如果使用了滤镜后照片会偏色,那就会给色彩控制以及后期处理带来很多麻烦。所有的滤镜厂家都在致力于把偏色做到最小。一些厂家如 Formatt-Hitech 采用了分子渗透技术,颜色分子跟 CR39 分子结合成新的化合物附着在表面,原理类似于氧化,比其他一般品牌更耐用,不容易磨掉颜色。

稳定性

树脂镜片的缺点是自身会缓慢氧化,这就像树脂眼镜一样,有变黄的趋势。所以一般树脂镜片如果频繁使用,老化速度会快一些,建议 2~3 年更换新滤镜。突然发现滤镜居然还是个易耗品,是不是更有点晴天霹雳的感觉?

3 滤镜尺寸

　　方形滤镜有 3 种规格：横向尺寸为 85mm、100mm 或 150mm。纵向尺寸则根据不同类型有所不同，ND 大多为正方形，GND 多为长方形。尺寸越大可支持的镜头口径也越大。选择支架时需要注意尺寸问题。

　　圆形滤镜则根据镜头的前口径选择相应的尺寸，例如 77mm 的镜头就选用 77mm 的滤镜。如果你同时有口径不一的几个镜头，又不想每个镜头都配一套圆形滤镜，可以选择最大规格的口径，然后通过滤镜转接环进行转接。

通过转接环，将口径 77mm 的 CPL 安装在口径为 72mm 的镜头上使用。

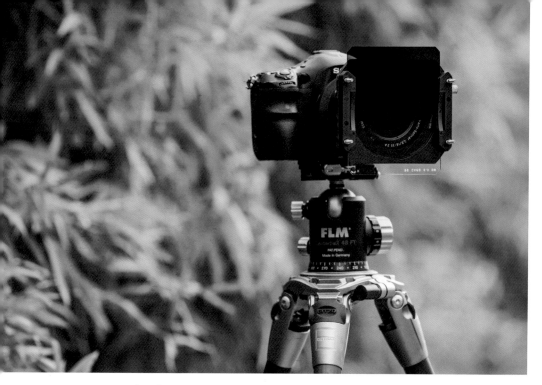

4 支架系统

方形滤镜必须配合支架才能使用。为了保证不同口径镜头都可以使用，支架通过圆形转接环与镜头连接，55mm 口径的镜头就用 55mm 转接环，77mm 镜头就选 77mm 转接环。但超过 77mm 的镜头（如 82mm 镜头）是否可以使用需要确认具体规格。

方形支架的两侧有凹槽，一般可以一前一后同时插两片滤镜。某些支架的滤镜槽是可拆卸的，可以根据你的需要安装更多的凹槽上去，以便同时使用更多的滤镜。但我不建议这么做，因为在用广角镜头拍摄时，过长的滤镜插槽很容易被拍进画面产生暗角。在使用超广角镜头时，有时需要选择超薄支架，或是把可拆卸式支架拆成只能装一片滤镜的状态。

什么？用支架太麻烦，你用手拿着也能拍？

呃，也没错，我有时也会直接手持滤镜拍摄。但这通常是滤镜支架已经无法安装更多的滤镜或是在快速抓拍时才会这样做。如果你希望获得最佳的成像质量，尤其是在拍风光时，最好还是用支架，并且同时用三脚架和快门线。

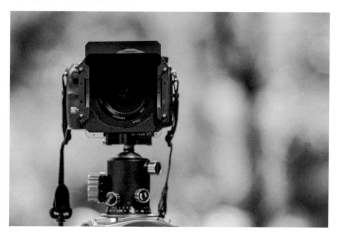

适合 CPL 的支架

　　方形支架与 CPL 滤镜以前无法同时使用，现在有两种解决方案：一是在方形支架前安装大口径圆形支架，大号 CPL 安装在前端，好处是调节 CPL 比较方便。不过目前厂家建议使用的镜头最广只到 24-70mm。另一种采用 CPL 专用的转接环，先将其安装到镜头上，接环前部内径刻有螺纹，用来安装 CPL，外部连接支架，两者便可以同时兼顾了。

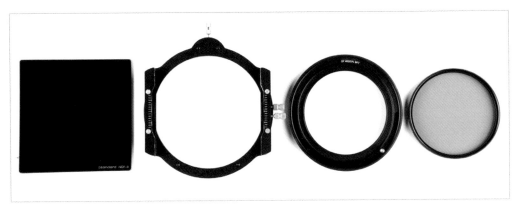

可使用 CPL 的滤镜支架———多飞 DF46Zi。

CPL 直接安装在接环上。

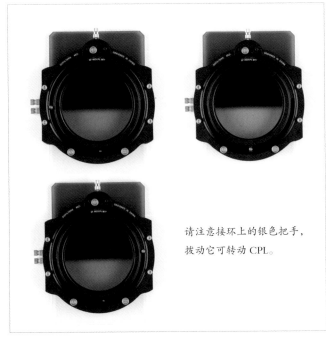

请注意接环上的银色把手，
拨动它可转动 CPL。

适合 14-24mm F2.8 超广角镜头的滤镜支架

现在一些超广角镜头越做越大，典型的是尼康 14-24mm F2.8、佳能 14mmF2.8L 和宾得 645D 系统的 25mmF4，它们的遮光罩是固定式的，前组镜片像个灯泡向外突出，因而无法在镜头前端安装转接环。现在一些滤镜厂商的方案是用更大内径的支架套在这类镜头的遮光罩外面，虽然麻烦些，但总算有解决方案了。

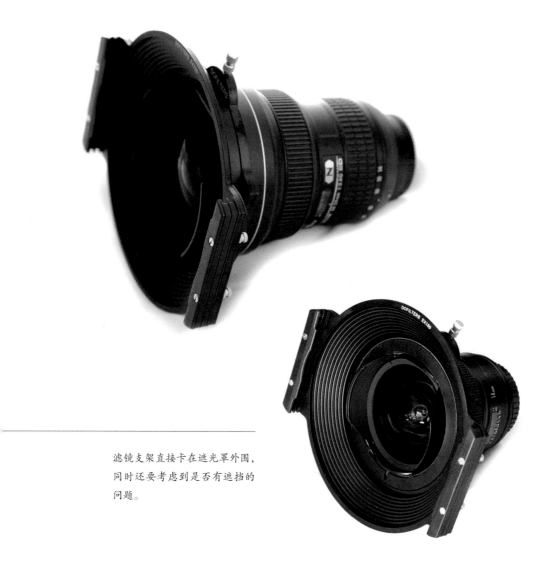

滤镜支架直接卡在遮光罩外围，同时还要考虑到是否有遮挡的问题。

适合微单系统的滤镜及支架

微单相机阵营越来越壮大、成像越来越高，已经能胜任一部分风光类照片的拍摄，因而微单用的滤镜系统及支架也应运而生。HITECH 的 67mm 规格微单滤镜系统便是其中的代表。它的特点是支架系统更小巧，安装在微单相机上比较匹配，目前转接环口径从 30mm 到 62mm 一应俱全。各深度级别的渐变灰、反向渐变灰、中灰滤镜都有推出，种类非常齐全。用一套小型的相机和小型的滤镜系统来拍摄，在保持高画质的基础上轻便性大大提升，听着就让摄影师肩头一轻。

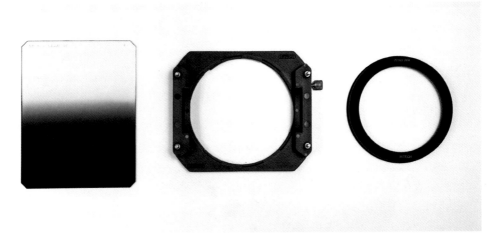

当使用超广角镜头时，为了避免遮挡，也可以拆掉一组插槽后使用。

第 22 章

减光镜

1 中灰滤镜 ND

拍摄流水最常见的方式便是利用慢速快门将水拍出流动感，但常常会发现哪怕光圈收到最小，ISO 调到最低，快门速度依然不够慢。光对摄影很重要，但太多了也让我们头疼。解决的方案便是利用长时间曝光神器——中灰滤镜（也称 ND 滤镜）。

中灰滤镜是一片深灰色的镜片，它只降低通过的光线的强度，不改变光线的色彩。当然，这是理论上的。是否偏色是考验中灰滤镜是否足够好的重要标准。

中灰滤镜按照降低光线的多少来划分不同规格，一般以 2X / 4X / 8X / 12X 或 0.3 / 0.6 / 0.9 / 1.2 等方式来表示，意思都是一样的，可降低 1EV / 2EV / 3EV / 4EV 曝光。

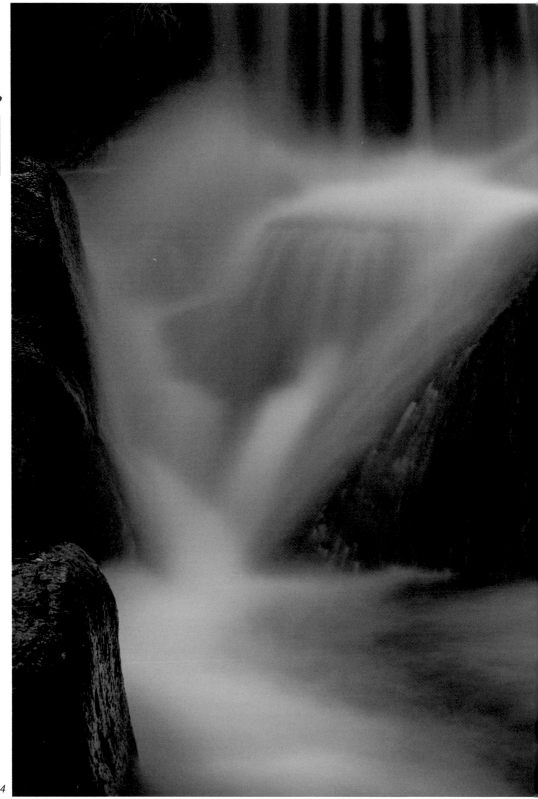

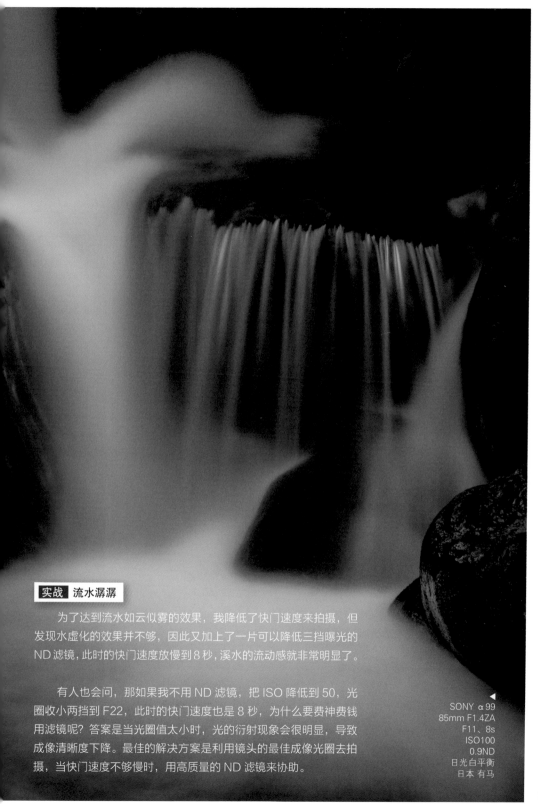

实战 流水潺潺

　　为了达到流水如云似雾的效果，我降低了快门速度来拍摄，但发现水虚化的效果并不够，因此又加上了一片可以降低三挡曝光的ND滤镜，此时的快门速度放慢到8秒，溪水的流动感就非常明显了。

　　有人也会问，那如果我不用ND滤镜，把ISO降低到50，光圈收小两挡到F22，此时的快门速度也是8秒，为什么要费神费钱用滤镜呢？答案是当光圈值太小时，光的衍射现象会很明显，导致成像清晰度下降。最佳的解决方案是利用镜头的最佳成像光圈去拍摄，当快门速度不够慢时，用高质量的ND滤镜来协助。

▲

SONY α99
85mm F1.4ZA
F11、8s
ISO100
0.9ND
日光白平衡
日本 有马

2 高密度中灰滤镜 ND400

实战 飞逝的云

当云彩快速移动时，我们可以利用慢速快门将其拉成一丝丝的效果。如果云移动得够快，我们用常规的 ND 滤镜配合合适的快门速度很容易达到这种效果。如果云移动得不那么快，就需要更长的曝光时间，同时还需要一些更夸张的滤镜了。有时我会用上 ND400 高密度中灰滤镜，它的压暗级别为 8.5 挡，可以很容易地获得几分钟甚至更长时间的慢速快门，云就飞舞起来了！

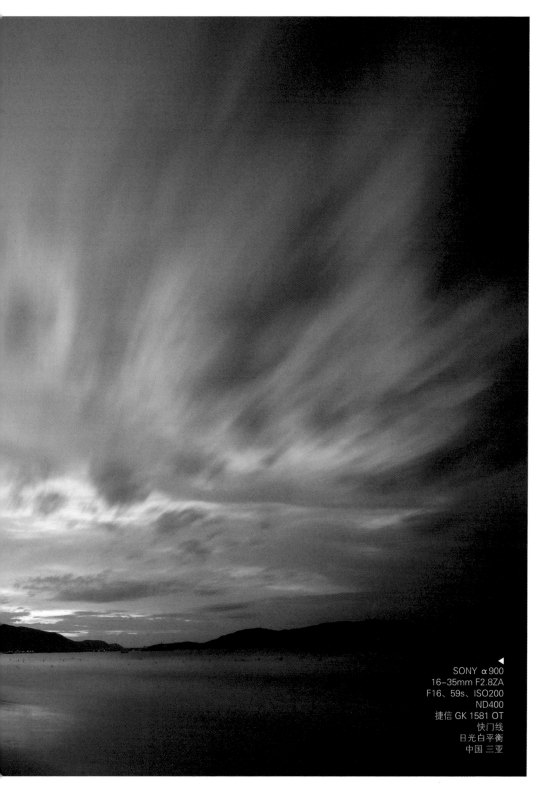

SONY α900
16–35mm F2.8ZA
F16、59s、ISO200
ND400
捷信 GK 1581 OT
快门线
日光白平衡
中国 三亚

相关技术：ProStop IRND

与胶片不一样的是，数码相机能够对可见光之外的光谱成像，更可怕的是当使用高密度 ND 滤镜时，这种情况更加明显。红外线的污染会导致画面的暗部出现棕色或紫色的偏色。一些极端情况会让树叶发亮，看起来有点像红外摄影的结果。ProStop IRND 是一种专门来解决这种问题的滤镜，它更适合在超过 6 分钟之类的长时间曝光时使用，让照片的影像质量与反差效果更好。

TIPS：
高密度 ND 如何取景

这种高密度中灰滤镜减光效果非常明显，以至于安装在镜头前会让取景器变得很暗，构图和对焦都变得很困难。正确的做法是在不安装滤镜的状态下先进行取景，然后采用手动对焦，这样做是为了避免用安装滤镜后自动对焦时相机无法对焦导致无法按下快门。曝光也建议采用手动曝光模式，在未安装滤镜时先计算好当下的正常曝光，安装完滤镜后再通过压暗级别推算出快门的实际数值，一般此时需要使用 B 门或 T 门曝光，最后用快门线释放快门。这个过程中三脚架是必须的，还是再提醒一下吧。

软件推荐：ND 滤镜计算软件

　　无论是安卓还是苹果 iOS 系统，都有多款专门用来计算使用了 ND 滤镜后曝光时间需要多久的小工具。当你需要的曝光时间超过 30 秒时，这类工具就非常方便，能很准确地计算出长曝光的具体时间。下面介绍两款免费软件。

安卓系统：**ND Calc**

ND Calc 是一款专门用来计算景深的 App，可以设定机型、长度单位、是否使用增倍镜、用多大的光圈值、焦距、对焦距离，软件无需联网就可以自动给出景深范围，非常好用，是我在拍摄风光时的利器之一。

iOS 系统：**LE Calculator**

iDoF Calc 是 IOS 平台上一款免费计算景深的软件，使用方法与前面安卓平台的基本一致，操作非常简单。这类软件在两个平台上都有多款，可以自行搜索一些免费版来试用。

3 用 CUBE 矫正高密度滤镜偏色

当我们在使用高密度 ND 进行超长时间曝光时，照片很容易偏色。一种方式是将照片转成黑白作品，当然也就不存在偏色问题。另一种方式需要借助一些辅助设备对偏色进行矫正。我们用的是在第 4 章提到过的 CUBE，整体的偏色都可以通过白平衡来调整。

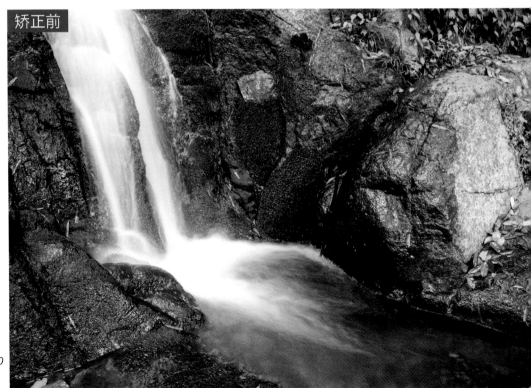

矫正前

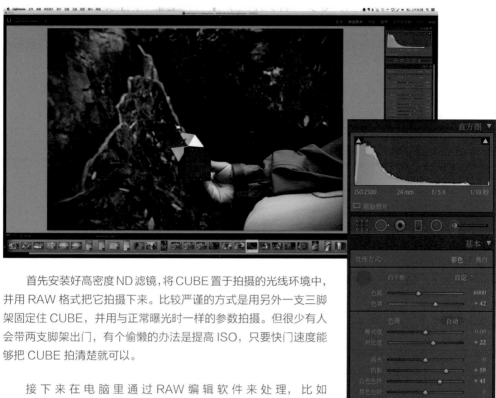

首先安装好高密度ND滤镜，将CUBE置于拍摄的光线环境中，并用RAW格式把它拍摄下来。比较严谨的方式是用另外一支三脚架固定住CUBE，并用与正常曝光时一样的参数拍摄。但很少有人会带两支脚架出门，有个偷懒的办法是提高ISO，只要快门速度能够把CUBE拍清楚就可以。

接下来在电脑里通过RAW编辑软件来处理，比如Lightroom。用白平衡的吸管工具在CUBE的中灰面上吸一下，测量色温值。测量高光面还是背光面要依据实际拍摄的对象处于什么光线下而定。

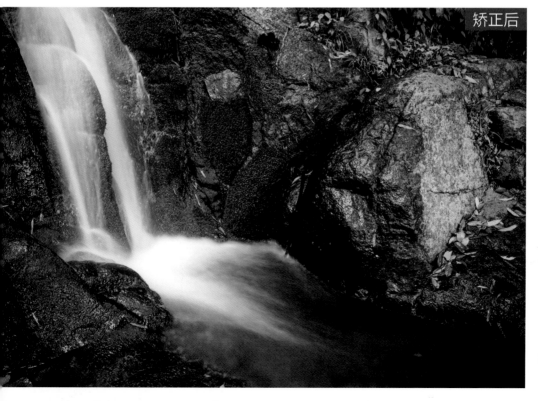

矫正后

4 可变中灰滤镜

可变中灰滤镜是最近几年才出现的新型滤镜。它的外形接近偏振镜，分上下两层，通过旋转第一片镜片可以改变压暗的级别。它压暗的程度框定在一定范围内，常见的是一档到十档。

可变中灰滤镜一片可以起到好几片 ND 滤镜的作用，确实非常方便，也减少了在 ND 上的投入。在使用上需要注意的是：

a. 可变中灰滤镜的边框都比较厚，目前还没有超薄的可变 ND 出现，因此在超广角镜头上使用时会出现明显的遮挡。请尽量避免用太广的镜头拍摄。目前可变 ND 滤镜也没有方形滤镜，在与方形的 GND 配合使用时更要注意支架会不会带来遮挡。

b. 可变 ND 的压暗范围在滤镜边框上有刻度显示，当超出刻度范围时，画面会出现明显的黑色"X"形条纹，要非常小心并注意避免这类情况的发生。不能为了增加压暗级别而超出可变ND 滤镜的工作范围。

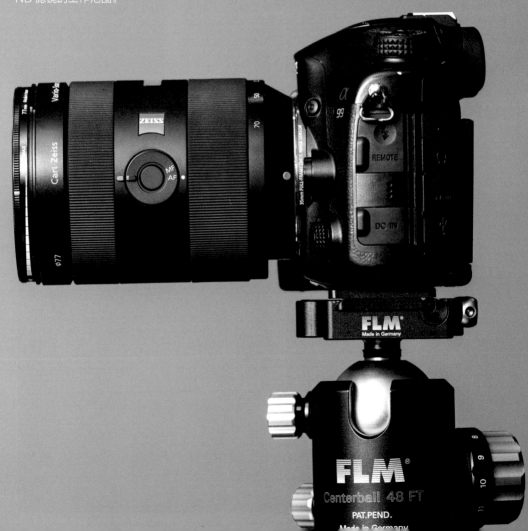

当超出可变 ND 滤镜正常的工作范围时，虽然云的运动感更强，但会出现"X"形黑色条纹。

可变 ND 滤镜在正常工作范围内的成像，移动中的云被虚化成羽毛状。

影调控制滤镜

1 渐变灰滤镜 GND

为什么需要 GND？

人眼在观察很多场景时，可以很轻易地同时对亮部与暗部感光，也就是感光的宽容度比较大。但相机，不管是胶片相机还是数码相机，都只能对其中的一部分亮度曝光。太亮和太暗的部分都无法被很好地记录下来。最常见的便是拍摄带天空的风景时，不是天太白就是地太暗。我们需要各种手段平衡画面中的亮度差，来满足曝光的需求。GND 滤镜便是其中一种非常有用的武器。

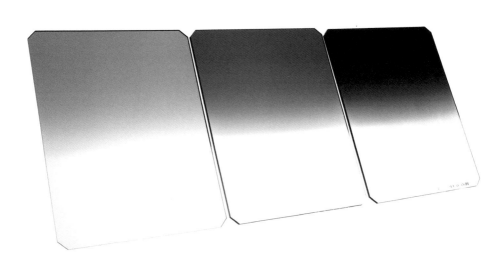

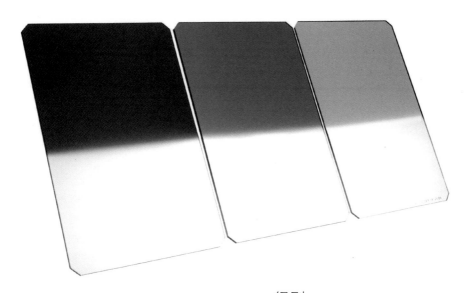

级别

　　GND 最多的应用领域便是在拍摄有天空的风光照片时调节天空与地面间的亮度差。不过天地间的亮度是不断发生变化的，所以也就不能用一片 GND 来应付所有的情况。此时需要 GND 拥有不同的压暗级别。

　　GND 按照降低透光量的级别划分，通常是按照一整挡曝光为一级。降低一挡曝光为0.3EV，降低两挡为 0.6EV，以此类推。也有用 2X、4X 的表述方式。压暗级别一般会标在滤镜的一角，以便快速查找使用。

作用

　　GND 是一种一半是深灰色、慢慢过渡到全透明的滤镜。它用来降低某一部分画面的亮度，常用于风光摄影，以此来平衡过亮的天空与较暗的地面之间的曝光差别，让曝光更容易，使照片亮度看起来更自然。

偏色

　　高质量的 GND 滤镜不光不会明显降低照片的清晰度，还有一个非常重要的指标就是不能有明显的偏色。因为我们要求的是改变部分画面的亮度，而不是颜色。如果压暗的天空是一个颜色，地面是另一个颜色，这在后期时就比较麻烦了。

软渐变与硬渐变

　　GND 还分为软渐变与硬渐变。前者灰色部分过渡到透明区域的分界线是柔和的，后者是一刀切般硬朗的效果。软渐变适合大部分场景的拍摄，硬渐变更适合有干净地平线的场景，并且地平线上没有任何凸起的建筑、山或树等物。

2 一片 GND 滤镜压暗天空

通过前面的动态演示大家应该能够理解 GND 是怎么一回事了，现在我们用实例来讲讲具体该怎么操作。日出及黄昏，水面的倒影通常比天空暗得多，如果不使用滤镜，湖面曝光正常的话，天空尤其是云彩会严重过曝；或是画面上半部曝光正常，那样湖面就太黑了。

▶
SONY α99
16–35mm F2.8ZA
F16、1/6s、ISO100
1.2GND
捷信 GT2542LOS
FLM48FT
快门线
日光白平衡
加拿大 多塞特

这时候问题来了：该选择一片什么级别的 GND 呢?

这是一个多选题，看你需要什么样的结果 _____
a. 天空与水面一样亮
b. 天空比水面亮一点
c. 天空比水面暗

叠加使用

　　也许你已经拥有了几片 GND 滤镜，但有的时候会发现亮度差超过了任何一块滤镜的压暗程度。此时权衡的做法是将两到三块 GND 滤镜叠加起来使用。比如 0.6+0.9 就得到 1.5 的滤镜，可以压暗 5 挡曝光。虽然滤镜的叠加会降低成像质量，很多人不建议这么使用，但如果使用高端品牌的产品，在不少场合下成像并没有明显的问题，我的建议是可以一试。

软件推荐 : Filters !

　　这是英国滤镜大厂 Formatt-Hitech 推出的一款业界良心 App，通过它我们可以很快地了解到超过 100 种滤镜的效果及使用方法。这些滤镜包括了各种软硬 GND、黑白摄影所用的彩色滤镜以及一些流行的照片效果滤镜。

　　我认为这个软件的精华是你可以很容易地在拍摄时去预览各种 GND 的效果，包括压暗部分的级别以及压暗位置的高低。通过该软件，你可以不用把这些滤镜买回来便能知道它们该怎么使用、哪些滤镜对自己来说更加适合。通过这种方式去学习，印象更加深刻。

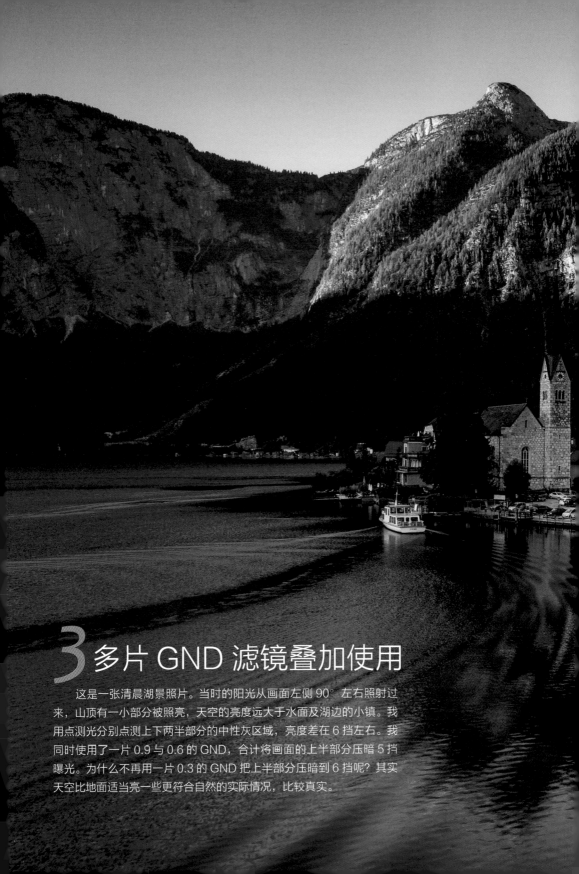

3 多片 GND 滤镜叠加使用

这是一张清晨湖景照片。当时的阳光从画面左侧 90° 左右照射过来，山顶有一小部分被照亮，天空的亮度远大于水面及湖边的小镇。我用点测光分别点测上下两半部分的中性灰区域，亮度差在 6 挡左右。我同时使用了一片 0.9 与 0.6 的 GND，合计将画面的上半部分压暗 5 挡曝光。为什么不再用一片 0.3 的 GND 把上半部分压暗到 6 挡呢？其实天空比地面适当亮一些更符合自然的实际情况，比较真实。

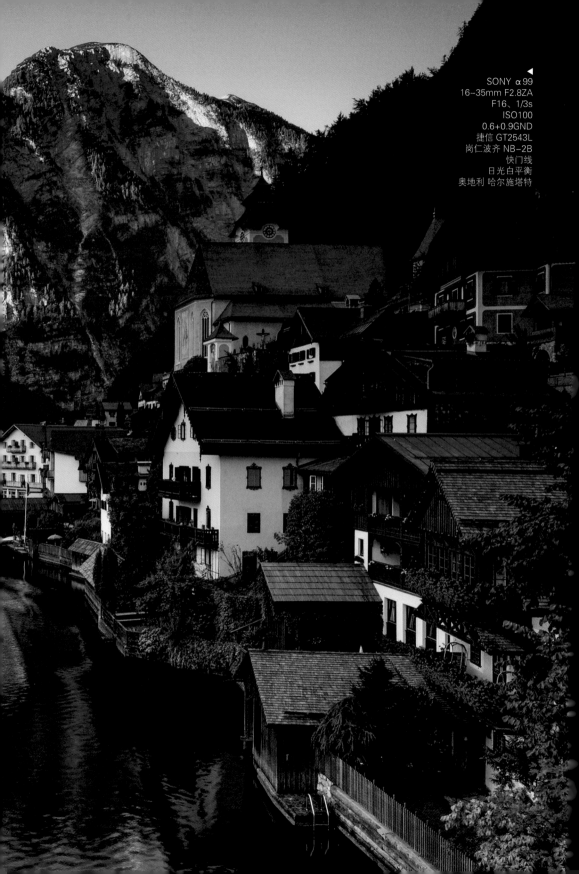

SONY α 99
16–35mm F2.8ZA
F16、1/3s
ISO100
0.6+0.9GND
捷信 GT2543L
岗仁波齐 NB–2B
快门线
日光白平衡
奥地利 哈尔施塔特

解密 清晨的湖边小镇**如何拍摄**

安装 GND 滤镜时的相机状态，看起来有点怪怪的，不是吗？

没错，脚架是斜的。虽然看起来不稳定，事实上通过重心的调整，脚架斜靠在栏杆上是个稳定的状态。为的是使机位尽量外伸，超广角镜头不会被栏杆和近处的植物挡住。

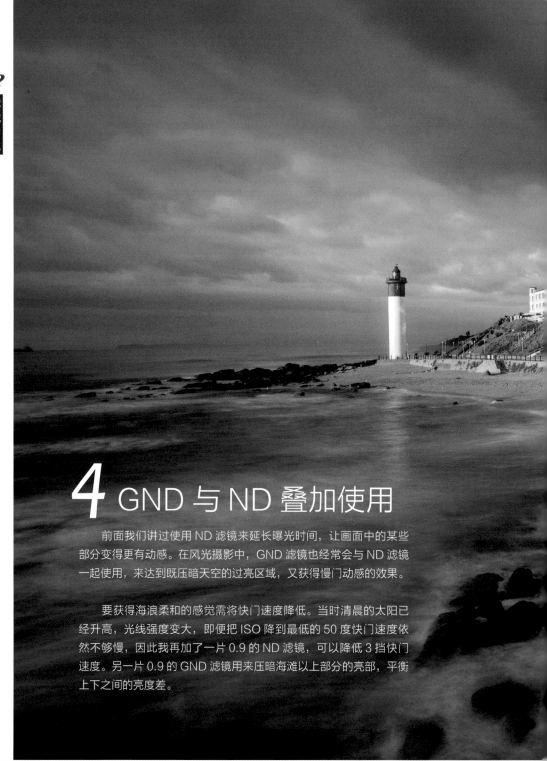

4 GND 与 ND 叠加使用

前面我们讲过使用 ND 滤镜来延长曝光时间，让画面中的某些部分变得更有动感。在风光摄影中，GND 滤镜也经常会与 ND 滤镜一起使用，来达到既压暗天空的过亮区域，又获得慢门动感的效果。

要获得海浪柔和的感觉需将快门速度降低。当时清晨的太阳已经升高，光线强度变大，即便把 ISO 降到最低的 50 度快门速度依然不够慢，因此我再加了一片 0.9 的 ND 滤镜，可以降低 3 挡快门速度。另一片 0.9 的 GND 滤镜用来压暗海滩以上部分的亮部，平衡上下之间的亮度差。

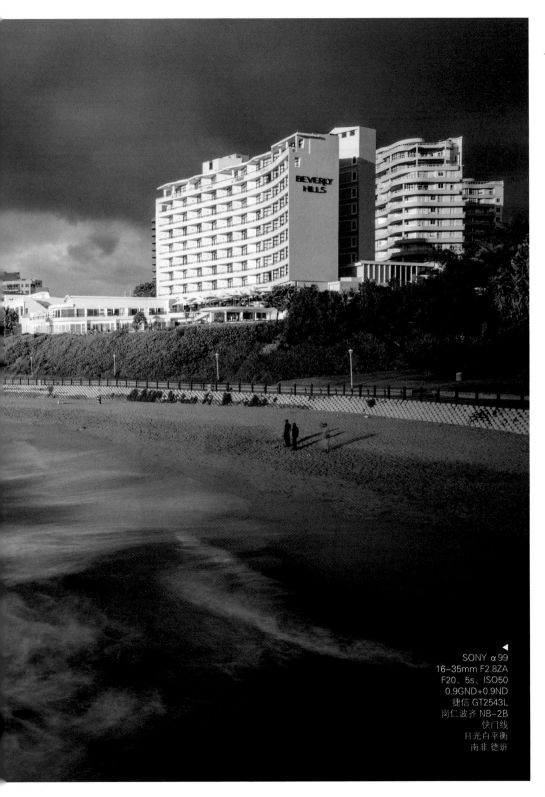

◀
SONY α99
16–35mm F2.8ZA
F20、5s、ISO50
0.9GND+0.9ND
捷信 GT2543L
岗仁波齐 NB–2B
快门线
日光白平衡
南非 德班

5 斜向压暗

通常我们要求 GND 的过渡方向与地平线或水平线保持平行，这样天空的压暗才会比较自然。但地面不可能永远是一条平线，当有山峰或别的物体出现时，再用传统的 GND 压暗方式容易出现一些问题。

我把 GND 旋转一点角度，让其过渡方向与照片左侧树林的轮廓线保持平行，并仔细调整 GND 的高度，让压暗的过渡显得自然。此时压暗的范围为整个天空以及右侧一部分较亮的山体，左侧的树林保留一定的暗部细节。此方法并非所有场合均适合使用，需要根据实际情况来决定是水平还是倾斜。

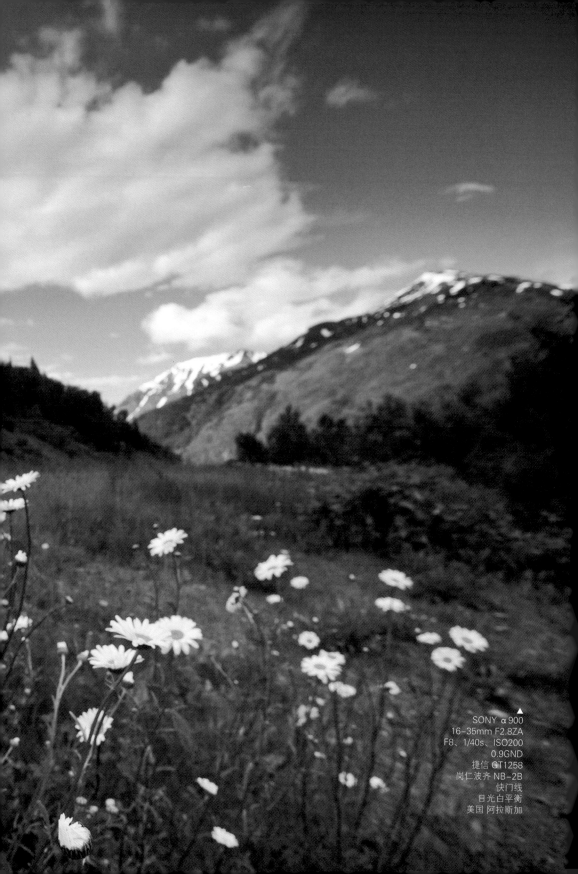

SONY α900
16-35mm F2.8ZA
F8、1/40s、ISO200
0.9GND
捷信 GT1258
岗仁波齐 NB-2B
快门线
日光白平衡
美国 阿拉斯加

6 那一抹蓝 —— GND 与 HDR 的区别

GND 的作用是压暗亮部，减少亮部与暗部之间的亮度差。HDR 的作用是提亮暗部，也起到减少亮度差的作用。看起来这两者属于殊途同归，那它们有什么差别呢？

GND 的灰色过渡区域是固定的，只能通过上下移动和旋转来调节其在照片中起作用的位置。它适合大片需要压暗的区域，但是对于只在画面中间的亮部区域它就束手无策了。HDR 是自动分析照片中的暗部，将其提亮，哪怕这些暗部是非常碎小的部分，它都可以自动提亮。但 HDR 的缺点是会出现因比较大幅度地提亮而导致提亮区域噪点增加。在画质损失方面，高端 GND 显然控制得比较好。

没使用 GND 和 HDR

针对天空曝光

我们来分析一下这张照片。上部的天空比较亮，可以直接对天空曝光，此时的结果是漂亮的晚霞，地面的树与山完全重合成为一片黑色。

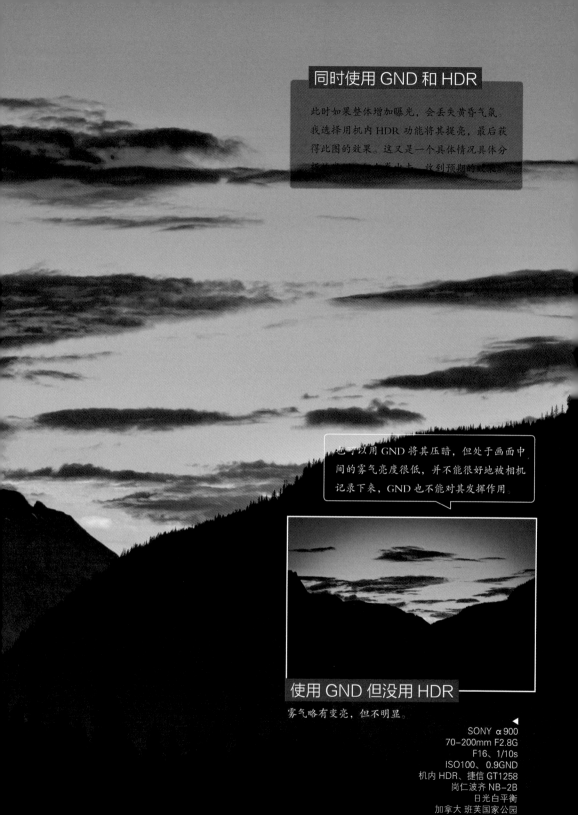

同时使用 GND 和 HDR

此时如果整体增加曝光，会丢失黄昏气氛。
我选择用机内 HDR 功能将其提亮，最后获
得此图的效果。这又是一个具体情况具体分
析的例子，在金昏山上，收到预期的效果。

也可以用 GND 将其压暗，但处于画面中
间的雾气亮度很低，并不能很好地被相机
记录下来，GND 也不能对其发挥作用

使用 GND 但没用 HDR

雾气略有变亮，但不明显。

SONY α 900
70-200mm F2.8G
F16、1/10s
ISO100、0.9GND
机内 HDR、捷信 GT1258
岗仁波齐 NB-2B
日光白平衡
加拿大 班芙国家公园

7 反向渐变滤镜 RGND

如果你仔细观察过天空，你会发现头顶天空的亮度比天际线处的天空亮度要暗一些。而常见的 GND 滤镜是上半部分最暗，过渡到中间逐渐变浅最后变成透明。压暗天空时会出现头顶压得过暗的情况，这在对着太阳逆光拍摄时更加明显。

因此，滤镜厂商又开发出一种更为合理的渐变灰滤镜，它的上半部分是从浅到深，然后过渡到透明的，我们称之为反向渐变，简称 RGND。反向渐变通常都是硬渐变。这类滤镜压暗的效果是天空更加自然，不会出现头顶太暗的现象。

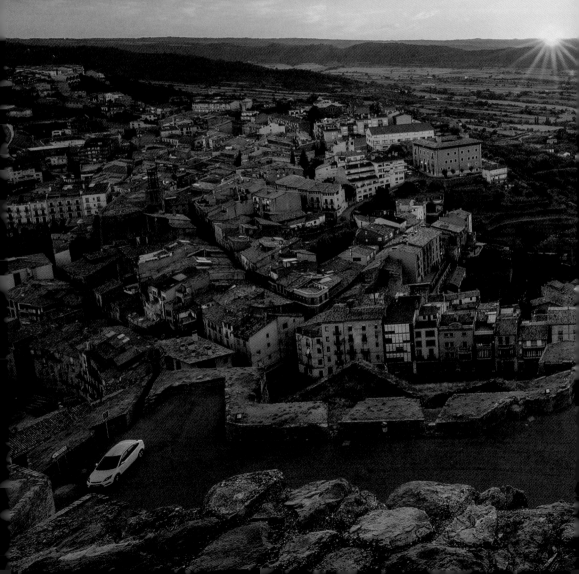

8 西班牙古堡下的落日

夕阳下的小镇，天空的亮度要远大于地面，用 GND 是再正常不过的选择。但是我们观察到地平线附近的天空明显比头顶的亮，如果用常规的 GND 只会让头顶更暗，而地平线附近也会太亮。

于是我试了一下 RGND，它很好地平衡了头顶天空与地平线附近天空的亮度，也很好地平衡了整个天空与地面的亮度。当然，太阳附近稍微亮一些，这是正常的，也符合我们肉眼的视觉效果。

在使用这类硬渐变滤镜时，地平线上最好没有任何高出的建筑物，以免建筑物被很生硬地压暗一截。

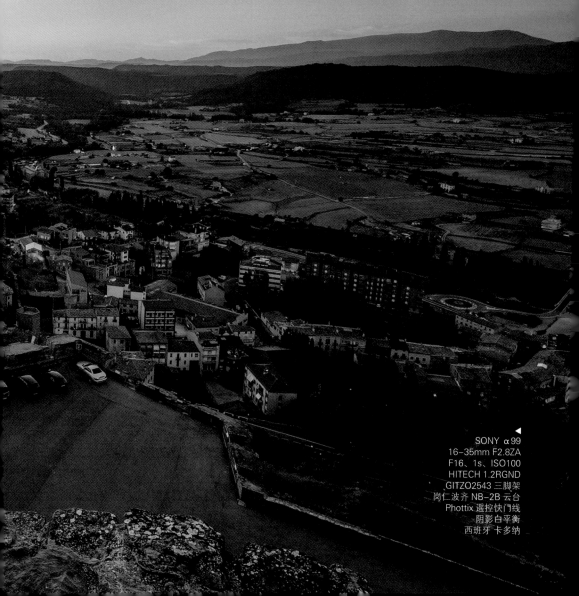

SONY α99 ◀
16-35mm F2.8ZA
F16、1s、ISO100
HITECH 1.2RGND
GITZO2543 三脚架
岗仁波齐 NB-2B 云台
Phottix 遥控快门线
阴影白平衡
西班牙 卡多纳

► SONY α99
16-35mm F2.8ZA
F16、1/5s
ISO100
0.6GND+1.2RGND
捷信 GT2542LOS
FLM48FT
快门线
日光白平衡
加拿大 尼亚加拉大瀑布

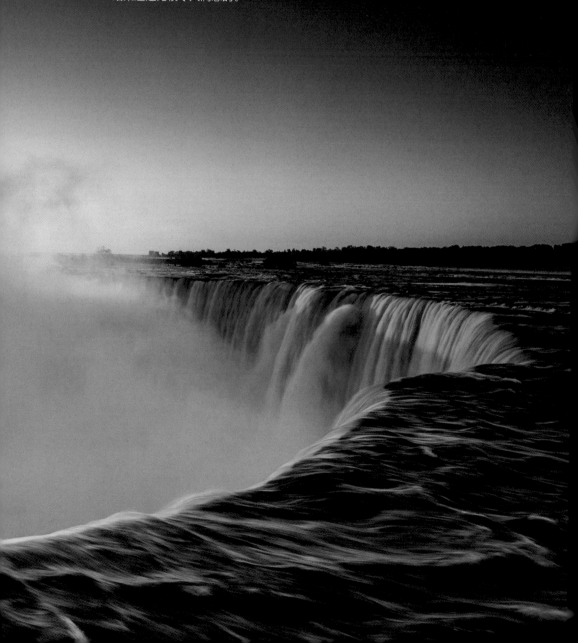

9 大瀑布的日出
——RGND 与 GND 的叠加使用

日出时分,天际线附近的天空比较亮,用 RGND 最为适合。不过大瀑布雷霆万钧,水汽聚集上升成为了云。天际线不再是一条直线,用 RGND 肯定灰让云出现明暗分界线。我选择再多加一片 GND,仔细调整上下的位置,用来削弱 RGND 的硬渐变效果。最终的结果还是比较令人满意的。

解密 大瀑布日出**如何拍摄**

同时使用了 0.6 的 GND 与 1.2 的 RGND 滤镜。

手动对焦、使用三脚架与快门线——良好的工作习惯是获得高质量影像的必要条件。

技术到位、操作严格，照片自然就会提升一个档次。这里包括曝光、白平衡、对焦、色彩风格以及滤镜的使用。当用 LCD 取景时，可以直接从屏幕上看到最终的效果，非常直观。如果前期拍摄做得到位，后期修图就变得非常简单了。

偏振镜

1 偏振镜 PL

偏振镜简称 PL。从外观上看它与一般的 UV 镜不一样，它由两个薄层组成，前面那层可以转动。偏振镜的作用是消除光线中的偏振光。它的本来作用是消除水面、玻璃、蓝天等非金属物体的反光。按其过滤偏振光的机理不同，偏振镜分为线性偏振光镜与圆偏振光镜。线性偏振镜会干扰相机的自动对焦，现在已几乎被淘汰了；圆形偏振镜则是目前市面上的主流产品，简称 CPL。

偏振镜在实际使用中应用领域比较广泛，主要用于风光、有天空或水面的场景、有反光的玻璃物品等题材的拍摄。在使用时，偏振镜有一定的角度要求。当镜头的方向与阳光的方向呈 90° 或与玻璃、水面呈 45° 时消除反光的效果最明显。选择好角度，用手旋转偏振镜的前端边框，可以在取景器里看到反光的变化。如果使用偏振镜后效果不明显，首先要检查的就是光线角度。如果没有明显的偏振光或反光，那么偏振镜的效果也不会明显。

使用前　树叶带有一些反光，导致画面发灰，色彩纯度不高。

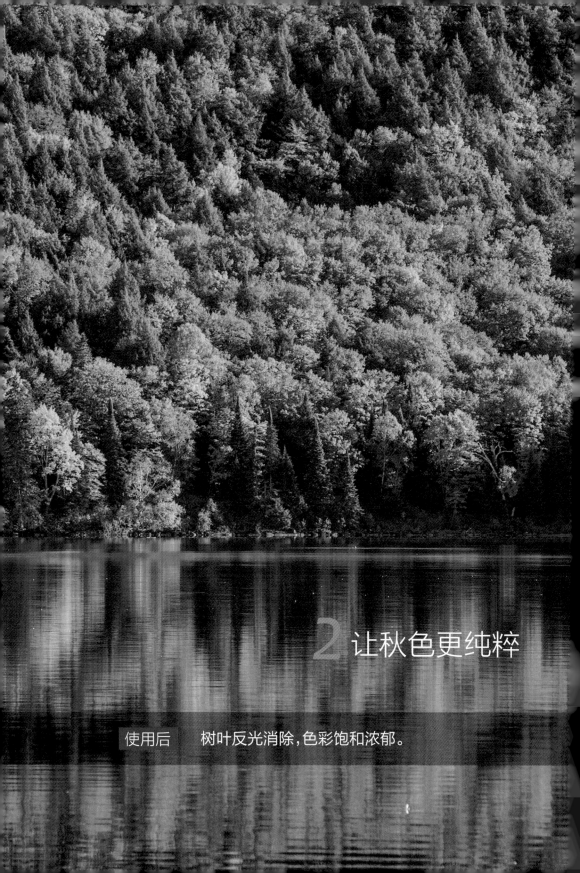

2 让秋色更纯粹

使用后　　树叶反光消除，色彩饱和浓郁。

3 蓝天更蓝

　　很多人认为偏振镜是用来增加饱和度和让蓝天白云更漂亮的。其实不然，事实上消除偏振光是因，增加饱和度和突出蓝天白云是果。当偏振光消除后，物体就会露出本来的颜色和质感，也会显得比肉眼直接看到的饱和度更高。同样地，如果偏振镜消除了天空中的偏振光，蓝天的色彩也会更纯粹，显得更蓝，白云也显得更加突出。

使用前

使用后

4 消除水面反光

　　水面上的反光会影响水的纯度，并且一些高光亮斑也会显得很刺眼。消除反光的最佳办法自然是使用偏振镜。使用方法与消除天空反光压暗蓝天是一样的。

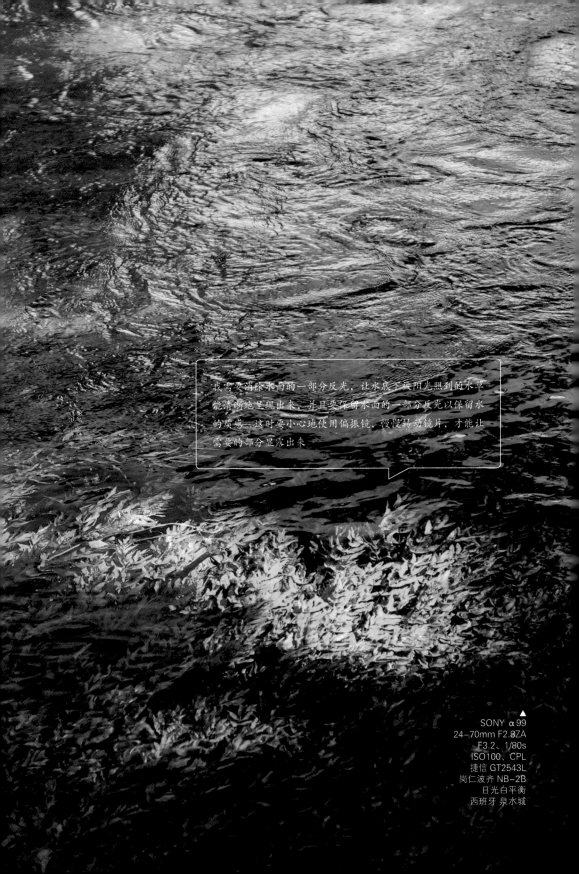

我需要消除水面的一部分反光，让水底下被阳光照到的水草能清晰地呈现出来，并且要保留水面的一部分反光以保留水的质感。这时要小心地使用偏振镜，慢慢转动镜片，才能让需要的部分显露出来

SONY α99
24-70mm F2.8ZA
F3.2、1/80s
ISO100、CPL
捷信 GT2543L
岗仁波齐 NB-2B
日光白平衡
西班牙 泉水城

5 GND 与 CPL 叠加使用

某些场景也需要同时用到 GND 与 CPL，一边压暗天空，一边消除部分区域的反光，或是增加蓝天的饱和度。

正午并非拍摄风光的好时机，因为光线角度并不理想。当我在中午时分爬上平托湖旁的山峰，湖面上波光粼粼。听起来很浪漫？拍起来可就不是那么回事了。点点波光其实就是大量的反光，让照片显得刺眼，并且湖水本身的颜色也会被掩盖。最好的办法是在长焦镜头上使用一片 CPL，将水面的反光消除掉，并且顺带可以消除一些树叶上的反光。而 GND 的作用则是将远处的天空压暗一些，增加一些层次。

▶

SONY α900
70-200mm F2.8G
F11、1/100s
ISO320
0.9GND+CPL
日光白平衡
加拿大 班芙国家公园

6 CPL 与 RGND 组合运用

这是一个有着清晰海平面的场景，是使用 RGND 来进行反向压暗的教科书般的场景。考虑到被海浪打湿的礁石上有大量反光，会掩盖石头本身的纹理及色彩，我使用了 CPL，一边旋转镜片，一边仔细地在取景器里观察反光消除的情况，最后用快门线释放快门来获得这张亮度平衡质感细腻的照片。

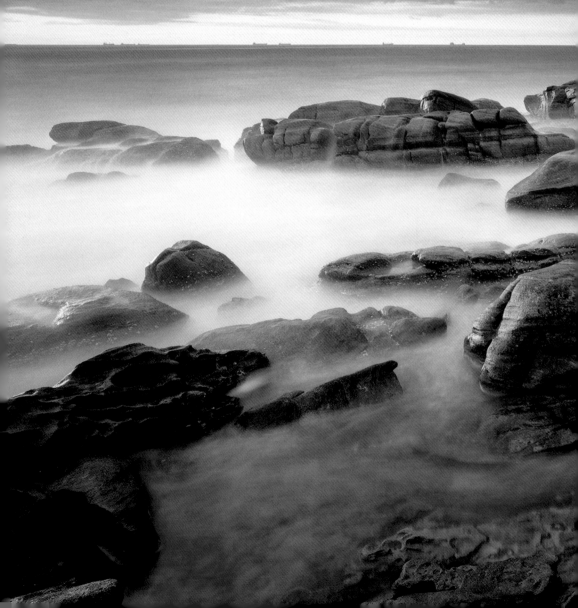

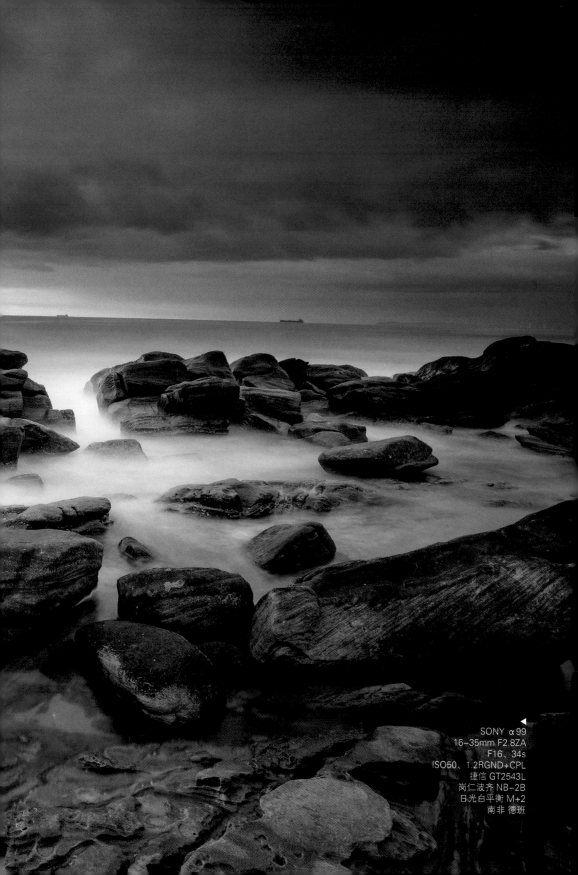

SONY α99
16-35mm F2.8ZA
F16、34s
ISO50、1.2RGND+CPL
捷信 GT2543L
岗仁波齐 NB-2B
日光白平衡 M+2
南非 德班

使用 CPL

窗户产生杂色

7 CPL 不适用的场合
及解决方案

摘掉 CPL 与遮光罩

将镜头正对
并紧贴窗户
玻璃拍摄，
反光消除。

TIPS: 超薄 CPL

CPL 是由上下两层镜片组成的，会比常规的滤镜更厚一点。如果你希望在超广角镜头上用，最好购买超薄的 CPL，这样才不会把滤镜的边框拍到画面里去。

非超薄款 CPL 会在超广角镜头上出现严重的暗角。下图为 16mm 镜头的拍摄示意。

用 CPL 对着某些窗户玻璃拍摄可能会出现五颜六色的奇怪现象，这种情况当你戴着有偏振功能的墨镜看某些车窗时也会碰到。当出现这种情况时，请果断放弃使用 CPL，改用别的方法消除反光。

8 偏振不均匀

由于真正能起到消除偏振光作用的角度并不大，因此在用超广角镜头时，会因为镜头视角过大，画面的边缘超出了偏振镜起作用的范围，从而导致天空中间暗两边亮的不均匀感。此时的解决方案是改用渐变灰滤镜。

天空正中间部分有明显的一块深色区域，这是由于偏振角度有限，仅能对天空中一部分起作用造成的。

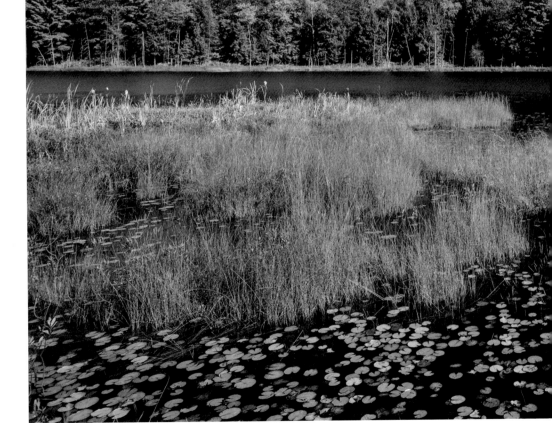

TIPS: 使用 CPL 会降低进光量

常规的偏振镜通常会降低 1~2 挡左右的曝光，导致快门速度下降或光圈不得不开大，所以并不适合长期装在镜头前使用，尤其是手持拍摄时更不适合。因此，用完 CPL 后请立刻取下来放好，虽然麻烦，但必须遵守。一些特殊的偏振镜透光率更高，只降低一小部分曝光，可以在更多的场合手持使用，应用面更广一些。

滤镜系统的构建与其他

1 风光摄影滤镜配置方案

一套风光摄影的滤镜配置方案是个不菲的投资项目。如果你平时正儿八经拍风光的几率并不高的话，简单地有一片 CPL 就能对付一下了。如果这是件正经事，那请看以下的配置方案。

简单方案

GND 软渐变 0.6、0.9、1.2（4X、8X、16X）各一片、ND 0.9（8X）一片、CPL 一片、超薄支架一个。

豪华方案

在简单方案的基础上，再增加 GND 硬渐变 1.2 一片、RGND 1.2（16X）一片、ND 1.2（16X）一片。如果经常需要超长时间曝光，可以考虑 ND 400X 这样的高密度 ND 滤镜。

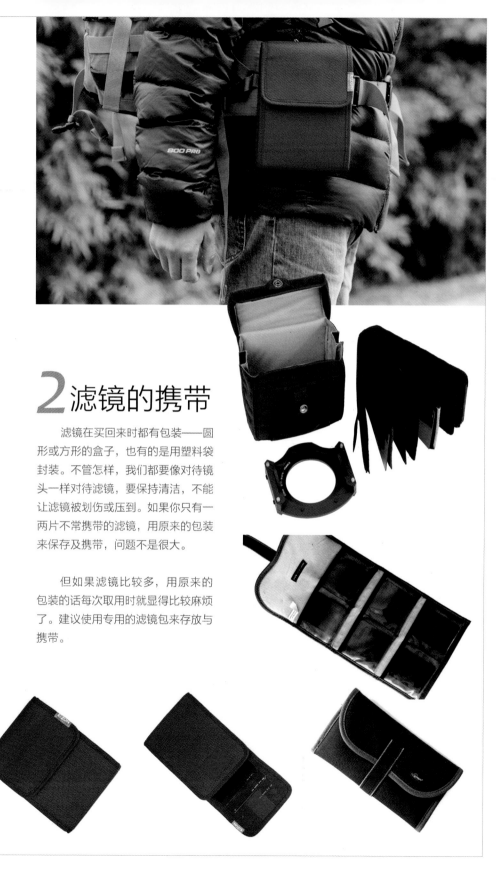

2 滤镜的携带

滤镜在买回来时都有包装——圆形或方形的盒子，也有的是用塑料袋封装。不管怎样，我们都要像对待镜头一样对待滤镜，要保持清洁，不能让滤镜被划伤或压到。如果你只有一两片不常携带的滤镜，用原来的包装来保存及携带，问题不是很大。

但如果滤镜比较多，用原来的包装的话每次取用时就显得比较麻烦了。建议使用专用的滤镜包来存放与携带。

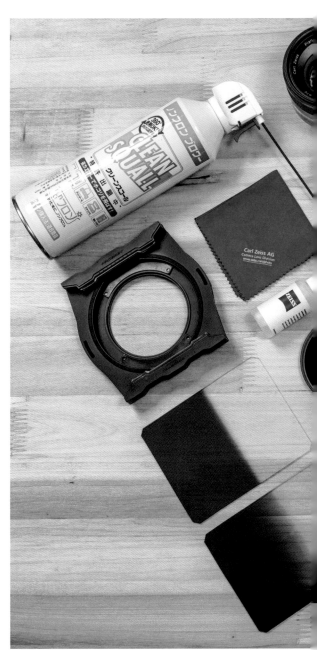

3 滤镜的清洁保养

　　滤镜的清洁可以参考镜头的清洁方式，取用时捏住滤镜的两侧或边框，手不要碰到镜片。不用时可以放在防潮箱内保存。

安全的手持滤镜方式。

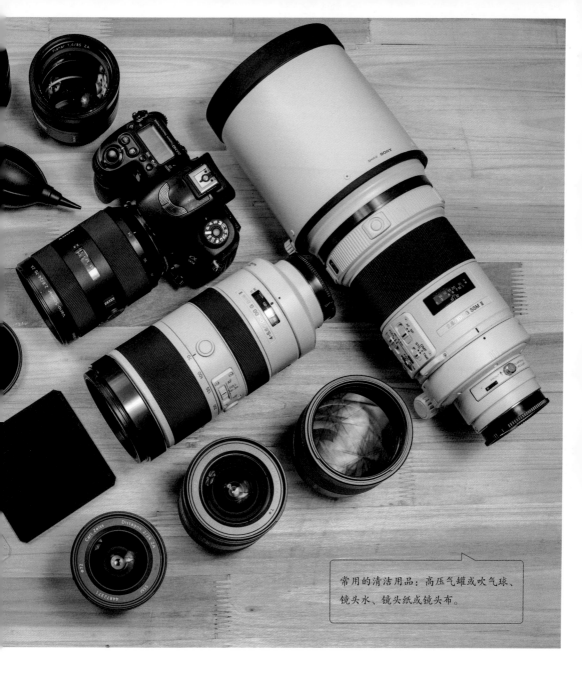

常用的清洁用品：高压气罐或吹气球、镜头水、镜头纸或镜头布。

清洁的操作方式可以像对待镜头一样：

1. 用吹气球或高压气罐吹去镜片上的浮尘；

2. 喷少许镜头水在擦镜布或干性擦镜纸上，轻轻地擦拭镜片。由镜片中心向外以螺旋状擦拭；

3. 擦完一遍等镜头水干了之后看是否需要再擦一遍。需要注意的是擦拭时镜片上不能有沙砾或坚硬的灰尘，否则就像在用砂纸打磨镜片一样会对镜片造成损坏；

4. 滤镜的正反面都需要擦拭干净。

Part

⑥

支撑系统

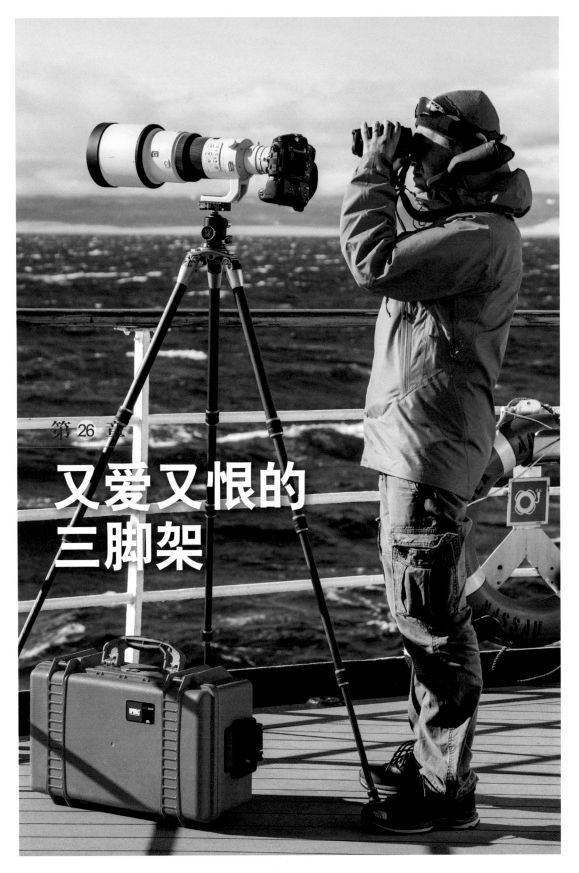

第 26 章

又爱又恨的
三脚架

1 三脚架

说到脚架，很多人又爱又恨。通常来说，要买到第 3 个才知道什么是好脚架。请大家举一下手：有多少人买过 2 个以上的脚架了？好了，我早就知道，大部分人是不情愿花好几千元钱买又重又不好带，还不能直接拿来拍照的东西。

但，事实上，脚架是职业摄影师最得力的助手之一。如果没有一两支稳固的脚架，我们还真不好意思和同行打招呼。作为职业摄影师，不仅要选择质量过硬的脚架，而且还要能根据不同的拍摄需要来搭配出合适的支撑系统。请记住，光靠一支脚架不足以构建起稳定的支撑，这将是一个系统工程。嗨，一说到系统工程总意味着要花很多钱，摄影师赚的钱总是不断地投入到无底的器材深渊……

从形态上分，常见的是三脚架与独脚架，另外还有一些只在专业领域使用的设备，比如吸盘、大力钳、魔术臂等。这些还有独脚架我们放在后面的几个小节再讲，这里先讲讲三脚架。

2 提高画质

　　许多人接触三脚架是因为听说用了三脚架可以提高画质，但又嫌脚架很重携带不便，所以很是纠结。对于我来说，用三脚架拍摄虽然麻烦、操作慢一些，但照片的画质确实有非常明显的提高。这并不仅仅局限于慢速快门拍摄，就算是像 1/60s-1/250s 这样看似"高速"的快门速度也会有不同。对基本功不够扎实的爱好者来说差别可能会比想象得更明显。如果题材合适、条件允许，我通常都会使用三脚架来拍摄。尤其是现如今像素数越来越高，3600 万像素也不是什么稀罕物了，一点点轻微的抖动都会被放得很大，所以三脚架就更加常用了。

面对 3600 万像素的 SONY α7R，我必须非常谨慎，任何一点小的技术失误都可能被显微镜般地放大，因此需要锁紧所有脚管，拧紧云台，利用手机 App 无线遥控拍摄，以便完全不接触相机就能释放快门，将震动降到最低。只有这样，才能放心地将照片给索尼当作官方样片，供大家放大到 100% 查看细节。

SONY α7R
16–35m F2.8ZA
LA–EA4 转接环
光圈优先
F16、1.6s、ISO50
0.9GND
日光白平衡
Gitzo GT1543 三脚架
冈仁波齐 NB–2B 云台
土耳其 番红花城

SONY α 7R
FE70-200mmF4
手动曝光
F18、1s
ISO50
日光白平衡
曼富图新 190PRO 三脚架
曼富图 054 云台
中国 浙江 莫干山

3 慢门拍摄必备

　　慢门拍摄总是离不开三脚架。谁能保证快门速度在 1 秒以上还能
拍清楚？一支稳固的三脚架在严谨的操作下能使相机完全不晃动，提
供清晰锐利的照片。放在石头上、靠在栏杆上之类的都只是不得已的
办法，只能满足一定速度快门的拍摄要求。要是拍风光还是严谨点吧。

　　在使用慢速快门拍摄溪水瀑布时，曝光时间通常
都会比较长，这完全没法手持拍摄，必须利用三
脚架提供的支撑来获得清楚的照片。一支可以多
角度调节的脚架有利于在不同的地形拍摄。

4 方便精确构图及使用滤镜

　　对于需要精确构图的画面，我也推荐用三脚架慢慢仔细地调整，一边微调一边用足够的时间去思考画面的布局、均衡节奏、呼应细节等问题。而这一切在手持时，很可能会因为一次呼吸一个分神而改变。

　　如果决定使用滤镜拍摄风光，我也一定会使用滤镜，而不管当时的环境有多亮。因为无论是使用偏振镜、中灰滤镜还是渐变灰滤镜，快门速度都会降低，为了保证清晰度，三脚架是必不可少的。另外，三脚架的使用也利于仔细地调整滤镜的位置，以获得最佳的效果。

　　当我发现尽管这个窗框是斜的，但依然能与远处的建筑相呼应时，我换上长焦镜头，慢慢地移动相机，找到大致合适的角度，然后撑好三脚架，再仔细微调角度，做到画面严谨工整

▲
SONY α900
70–200mm F2.8G
光圈优先
F4.5、1/250s
+0.3EV、ISO200
日光白平衡
Gitzo GT1258 三脚架
冈仁波齐 NB–2B 云台
中国 苏州 木渎

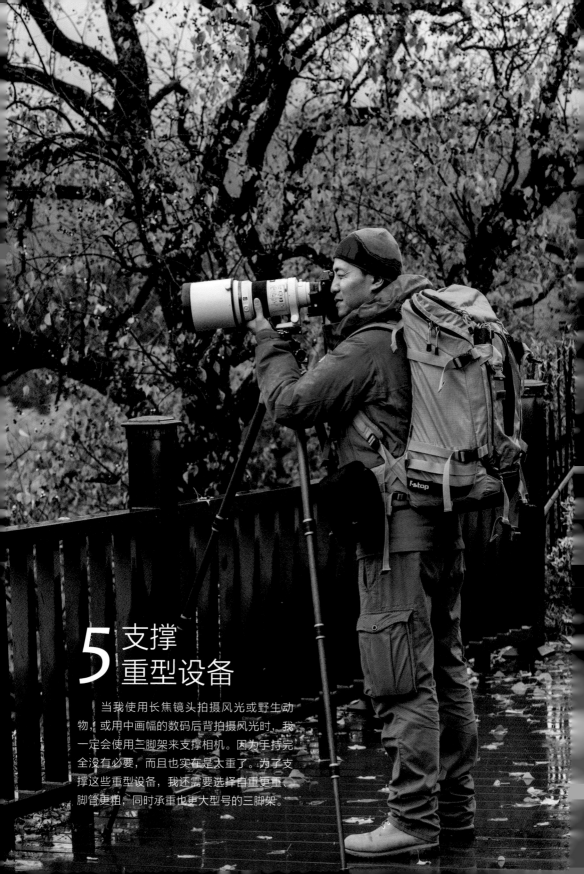

5 支撑
重型设备

　　当我使用长焦镜头拍摄风光或野生动物，或用中画幅的数码后背拍摄风光时，我一定会使用三脚架来支撑相机。因为手持完全没有必要，而且也实在是太重了。为了支撑这些重型设备，我还需要选择自重更重、脚管更粗，同时承重也更大型号的三脚架。

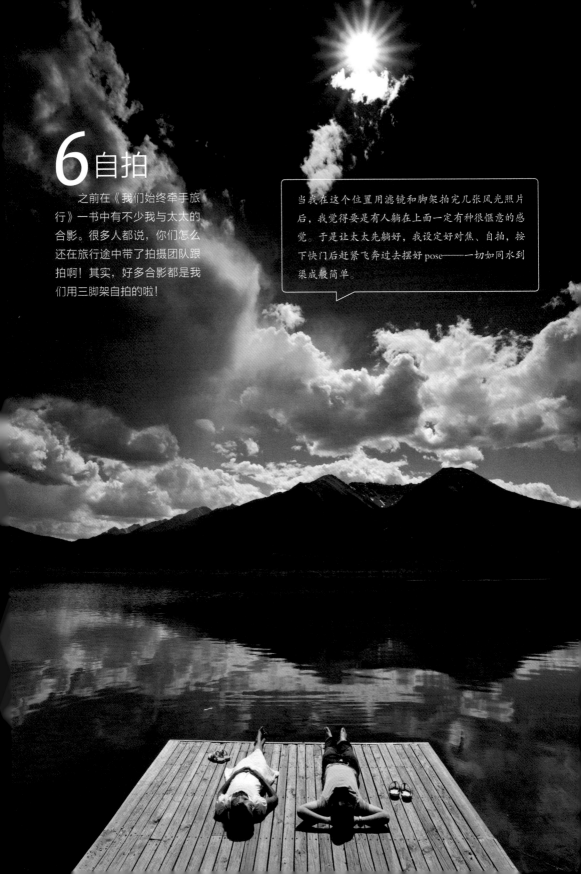

6 自拍

之前在《我们始终牵手旅行》一书中有不少我与太太的合影。很多人都说，你们怎么还在旅行途中带了拍摄团队跟拍啊！其实，好多合影都是我们用三脚架自拍的啦！

当我在这个位置用滤镜和脚架拍完几张风光照片后，我觉得要是有人躺在上面一定有种很惬意的感觉。于是让太太先躺好，我设定好对焦、自拍，按下快门后赶紧飞奔过去摆好 pose——一切如同水到渠成最简单。

◀
SONY α900
16–35mm F2.8ZA
光圈优先
F11、1/320s
ISO200、0.9GND
日光白平衡
Gitzo GT1258 三脚架
冈仁波齐 NB-2B 云台
加拿大 班芙

7 最低高度

当三条腿都收到最短时，撑开后的高度便是这支脚架的最低高度。最低高度越低，就意味着相机越能够贴近地面。越来越多的脚架具备了大角度开合支脚的功能。当支脚大角度打开后脚架的最低高度也会随之下降，当然相机也就能更贴近地面。但是随之而来的问题是：有时中轴太长会顶到地面，只能将中轴升起或放长支脚才能摆得平。这时我们可以用前面的中轴底板来替换中轴，或更换一根短中轴来解决这个问题。

中轴倒置

现在大部分的脚架都具有中轴倒置的功能，也就是可以把中轴拔出来，倒转 180°，把云台朝下安装。它的作用是让相机能更容易垂直向下而不会拍到任何一个支脚，当然这也和你选用镜头的焦距有关。但有了中轴横置功能之后，倒置这种方案就变得优势不大了。

中轴横置

一小部分脚架具有中轴横置的功能，比如曼富图的新 190 PRO 系列、捷信的登山者系列。它的作用也是为了方便摄影师在野外全地形工作时，能将相机朝向更多的非常规角度，或是获得更低或更接近被摄物的角度，同时依然保持优秀的稳定性。当然如果直接去掉中轴的话能够获得更低的工作高度。中轴横置也经常用于翻拍摆放在地上的字画物品或垂直俯拍花草等。

中轴横置之后，三个脚管全部张到最大角度，相机可以非常接近地面。

换一个角度来看一下工作示意图。

在使用时需要注意保持脚架的平衡，不正确的中轴横置操作会让相机一头栽倒在地上。看下面的示范吧。

✗ 相机对着两支脚中间，容易翻倒

相机要朝着其中一个脚管，这样重心才稳

8 拆掉中轴

 既然中轴对稳定性并没有帮助，为什么还要留它？一部分对画质非常挑剔的摄影师确实是用没有中轴的脚架！比如捷信的"系统家"系列就不带中轴，底板为可换型，平时可直接连接云台。减掉一个可能的不稳定性因素，调节高度会烦琐一点，但稳定性大大增加。如果需要中轴，可另配。这点在使用大口径重型镜头或中大画幅相机时会更明显些。用常规的 135 相机系统拍摄的话，带中轴的 2 系脚架也能完全满足对稳定的需求。如果希望用高端油压云台拍鸟，就必须使用这类可以换底板的无中轴脚架了。

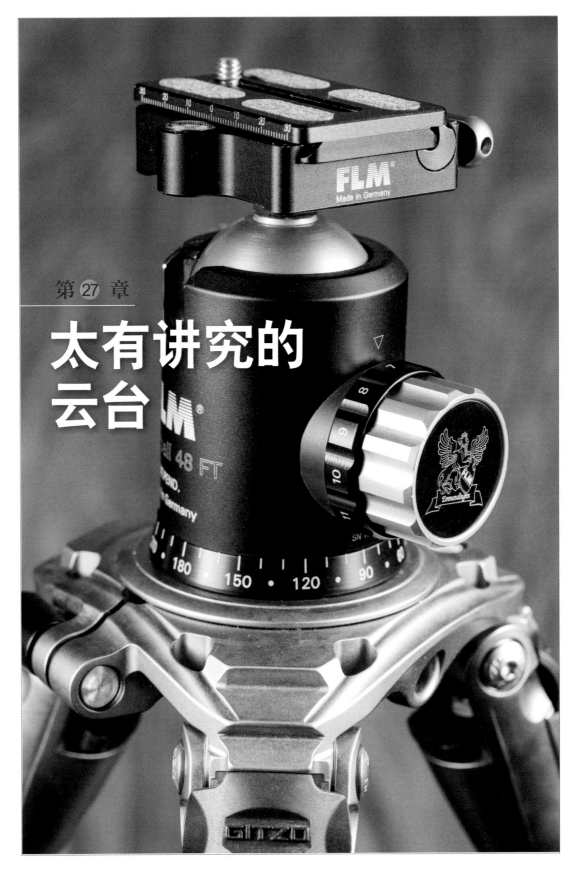

第 27 章

太有讲究的
云台

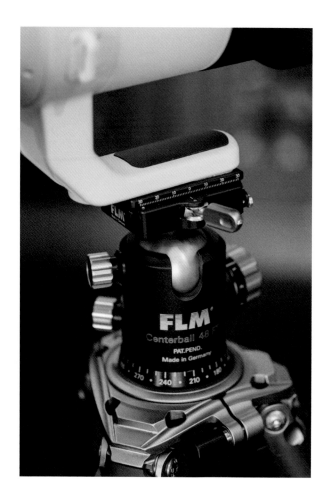

2 球形云台

球形云台的主要结构是一个底座包裹了一颗球体，通过一个主锁紧螺丝来锁定大体方向，一个独立的螺丝来锁定水平方向的角度。高档的球形云台还有一颗阻尼螺丝，它可以为椭球的转动提供合适的阻尼。这在拍摄时能够提供非常便捷的操作体验，并且不会出现构图容易调过头或当松开主锁紧螺丝后器材突然栽下去的窘况。

当相机装在云台上后，不同的倾斜角度带来向下的力是不一样的，这就要求云台的锁紧装置能够根据倾斜角度自动地适应力的改变而调节阻尼。高档球台采用椭球体的设计，正是通过不同角度下球体直径的变化来对阻尼螺丝施加不同的压力来做到阻尼调节的。因此椭球的设计与阻尼的合适与否会影响到实际使用时的操控感受。

想要选择一颗合适的球台，可以将你的相机连同常用的最重的镜头一起安装在球台上，调节适当的阻尼，让相机在不锁紧的状态下可以任意转动，但手一松相机可以停在当时的位置不会下滑即可，在拍摄前再把主锁紧螺丝上紧。如果做不到任意位置相机都能稳定，就说明该阻尼系统无法提供足够的力来保持相机不动。

球型云台操作方便快捷，适合的拍摄领域比三维云台更广泛，因此推荐大家在选择云台时首先考虑的是球台。如果你有特殊需求，那么可以看看下面这些云台。

1 云台

再来看看云台。云台是连接脚架与相机之间的枢纽。一个好的云台并不比脚架便宜多少——这真不是个好消息！但没有一个好的枢纽，这个系统工作起来就会多少有点问题。云台主要分球形云台和三维云台，另外还有微调云台、全景云台、摇臂云台等。

3 三维云台

这种云台通过 3 颗锁紧螺丝来控制水平、俯仰与横向 3 个轴方向上的转动。优势是在调节一个方向时其他两个方向不会动，比较精确，适合需要精确构图的建筑或产品摄影等。缺点是调节更麻烦一些，3 颗螺丝都带有手柄，体积比较大，不易携带。现在云台厂商也开始将螺丝手柄小型化，携带性有了一定提升。

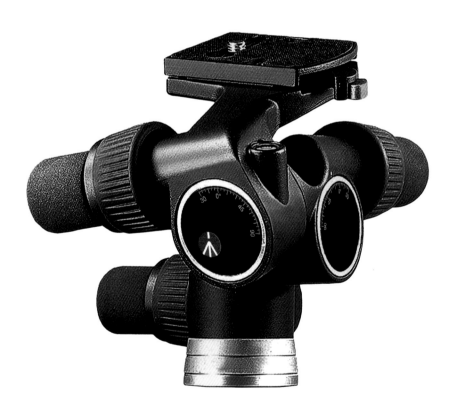

曼富图 405 三维云台，已经缩小了手柄的尺寸。

曼富图 400 云台在三个轴向上提供精确的齿轮调节。折叠式手柄控制摇摄和俯仰，另一手柄控制左右翻滚，可在保证安全的同时进行微调。这款齿轮式云台适合架设在影室用支架或较大三脚架上，支持中、大画幅相机，可实现极致的微调和精准的构图。

4 微调云台

这是一种比较特殊的云台，它与三维云台类似，以不同的轴调节不同的方向，还可以在每个方向上通过锯齿绞轨来进行毫米级的微量移动。适合微距、科研等对细微移动特别敏感的拍摄项目。其实大部分人很少有机会用得到这个。

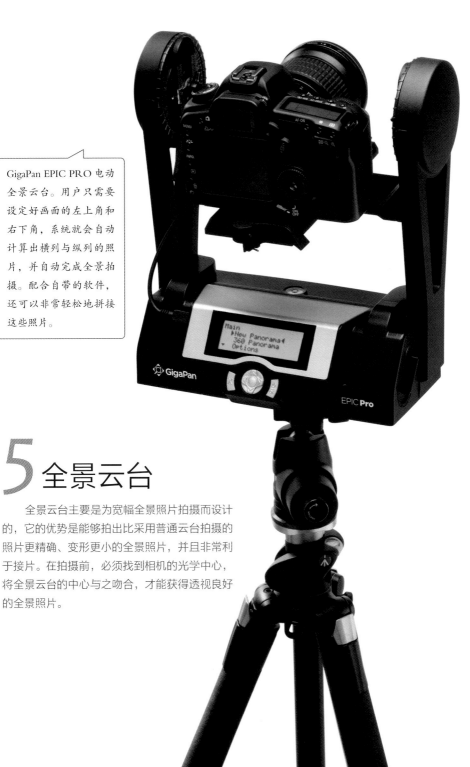

GigaPan EPIC PRO 电动
全景云台。用户只需要
设定好画面的左上角和
右下角，系统就会自动
计算出横列与纵列的照
片，并自动完成全景拍
摄。配合自带的软件，
还可以非常轻松地拼接
这些照片。

5 全景云台

　　全景云台主要是为宽幅全景照片拍摄而设计
的，它的优势是能够拍出比采用普通云台拍摄的
照片更精确、变形更小的全景照片，并且非常利
于接片。在拍摄前，必须找到相机的光学中心，
将全景云台的中心与之吻合，才能获得透视良好
的全景照片。

6 悬臂

在使用超长焦镜头时，普通的球台用起来会有一点问题：当松开球台进行取景或追踪运动中的动物时，手一松，镜头可能会翻倒。悬臂的作用是使镜头的重心始终保持在云台的轴向上，即使云台是松开的，镜头也能保持平衡。它更适合 300mm F2.8 级别以上的镜头，尤其适合在用这些大炮长时间拍摄野生动物、户外运动等题材时使用。

温布利 WH-200
悬臂云台

7 快装板

　　将相机安装到云台上有两种方式，一种方式是直接通过 1/4 寸螺丝将相机固定在云台上。这种方式稳定性非常好，但极其不方便——想一想如果你突然需要拆下相机进行抓拍会是怎样；另一种方式是通过快装板来快速连接相机与云台。将快装板安装在相机底部，然后将其卡在云台上。如果需要取下相机，只需松开固定快装板的锁紧装置即可，非常快捷。需要注意的是，通常一款云台都会有用快装板连接的型号与不用快装板连接的型号，大多前者会在型号里出现 RC 或 QR 的字样，意思是快速释放。

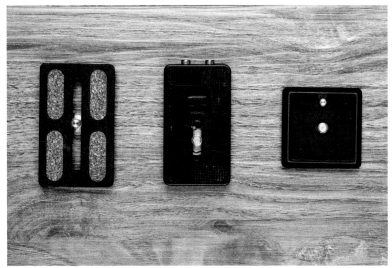

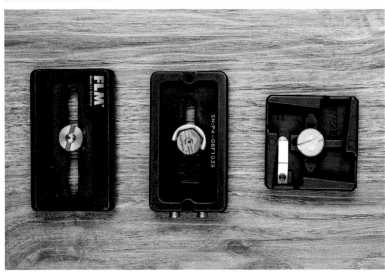

普通快装板

有些云台还可以兼容不同规格的快装板，比如适应具体机型的快装板、适合长焦镜头使用的快装板、适合快速切换横拍与竖拍的"L"形快装板。

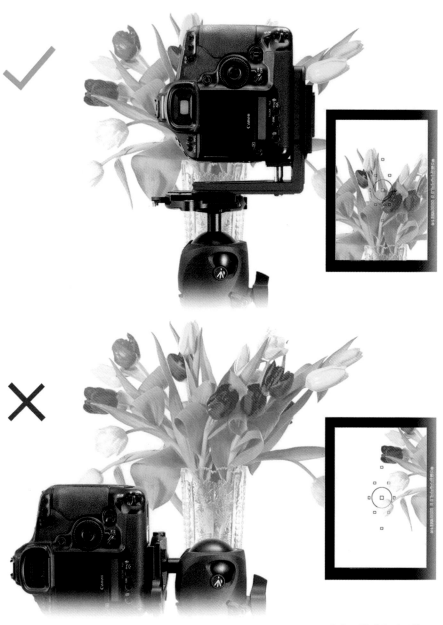

"L"形快装板使用技巧

8 快装板安装技巧

　　高档的云台在快装板连接方面极其精密，具有非常高的稳定性。但这与正确的操作分不开：首先要将快装板牢固地安装在相机底部，通过内六角扳手、硬币等工具（视螺丝的具体形状而定）将连接螺丝锁紧。一些适合长焦镜头使用的快装板具有一大一小两颗螺丝，请将其一起锁定在长焦镜头的脚架环上，这将非常有效地防止因镜头过重而出现镜头与快装板之间的位移。

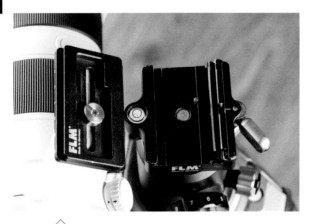

　　一些快装板上有镜头朝向的指示，要按照指示安装，否则操作会非常不便。有的快装板上有防跌螺丝或防跌机构，它的作用是防止我们在松开快装板锁定机构时，相机由于重力作用直接滑下来。防跌螺丝或防跌机构会配合一个释放按钮一起工作：首先松开锁紧装置，此时快装板可以在一定范围内移动，但不能取下来，然后按下释放按钮，相机才可以完全与云台脱离。

　　越来越多的云台上采用了防跌设计，也就是当锁扣松开，如果不按下保险装置或通过特殊的释放方式，相机和快装板并不能自动脱开，这就避免了器材跌落的可能。

板扣关节处的螺丝可调节，用来给出不同的锁紧力。

　　一些云台有调节螺丝，用来适应不同品牌系统快装板之间的误差。如果希望锁得更紧一些，也可以调节这颗螺丝。

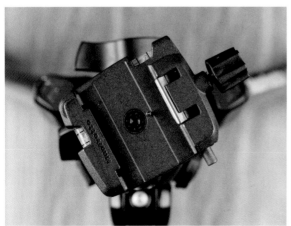

一部分云台采用了旋钮的方式锁紧快装板，这种就无需考虑公差和锁紧力问题。

手柄拆掉稳定性高

对于快装板的安装还有两个建议：如果使用广角或中焦镜头，那么快装板直接安装在相机底部就没有问题了，但要是你的相机底部还装有竖拍手柄或电池盒，请先把它拆掉再装快装板，否则稳定性将大打折扣。

手柄与机身的连接并不
是纹丝不动的，将快装板
安装在手柄上并不可靠

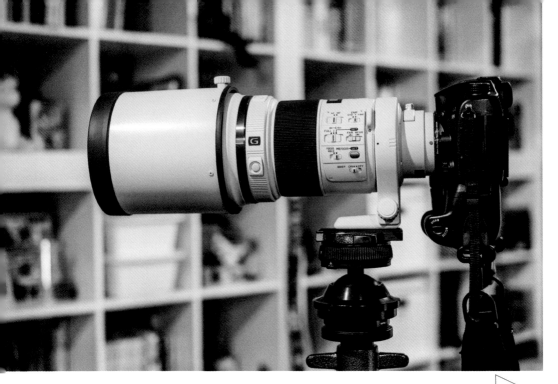

如果使用长焦镜头，那么快装板应该安装在长焦镜头的脚架环底座上，这样才能很好地保持整个摄影系统平衡。如果你的长焦镜头没有脚架环，最好配一个。比如佳能的 70-200mm F4L 是没有随镜头配脚架环的，但可以另购。

> 使用长焦镜头时需要将快装板安装在脚架环上，这样平衡性最佳。

9 云台的保养

云台的保养其实并不复杂。大部分球型云台的精密度都非常高，沙尘并不容易进入球体与底座之间的缝隙。但万一有这样的情况发生，可以参照说明书的提示，把云台拆开清洁。在组装回去的时候，涂适量的专用润滑膏。

10 自重

自重是脚架与云台本身的重量，当然谁都不希望它很重。自重与脚架和云台的号数、材质有关，越大越高的脚架自然就越重。目前碳素脚架是最轻便的选择。其实吧，脚架的自重通常与你花的钱成反比。同规格中最轻的脚架总是最贵的。另外要考虑相配问题，大脚架配小云台或是小脚架配大云台都不明智。通常厂家都有建议的配套方案，可以在选购时参考。

11 承重能力

能在脚架上装多重的器材是这支脚架的承重能力。承重能力当然是越高越好，但问题是它通常与自重成正比，因此没必要选一个承重特别高的脚架，合适即可。要注意的是在计算是否超过脚架承重能力时，要把你可能同时用到的最重的设备和附件（包括云台的重量）一起算进去。比如你所拥有的焦距最长的镜头、增倍镜、竖拍手柄、电池、闪光灯及闪光灯附件、滤镜、快门线等，再加上云台和快装板的重量。云台的承重也一样要考虑进去。在购买时最好能把你的这些装备都带到商店里去实际试一下，看看稳定性如何。

普通电子快门线，灰
色按钮便是快门释放
钮。如果按住向上推
便可锁住快门进行长
时间曝光，向下拉回
原位便解锁，特别适
合 B 门拍摄。

实用辅助器材

1 快门线 + 反光镜预升

使用三脚架拍摄，一般有两种情况：1. 长时间曝光。这要求相机纹丝不动，脚架坚若磐石。2. 支撑相机，减轻摄影师负担。这种类型的拍摄时会随时在云台上调整相机角度，并不要求锁紧云台。

对于第一种情况，我建议大家一定一定要用快门线来释放快门。因为在手动按动机身的快门按钮时，哪怕你的动作再轻柔也会带来振动。你可以选择有线的快门线或无线遥控器，保证能看出用与不用快门线之间的差别。

最普通的快门线只有一个快门按钮和一个锁定机构。前者用来释放快门，后者在 B 门曝光时让快门一直打开，直到你解锁才结束曝光。大部分长时间曝光的拍摄都可以用这种方式做到。一旦严格地执行脚架云台的规范操作，再加上快门线的辅助，你会发现照片的成像清晰度会有质的飞跃，哪怕用的仅仅是业余级别的器材。

中画幅相机拍风光

重型器材就需要用到更结实更稳定的脚架系统。当我选择中画幅的数码相机拍摄时，选用了捷信 3 系的 3 节脚管碳素脚架，再加上我原有的云台就已经能满足承重的需要。快门线是必须的，同时开启了反光镜预升功能，轻柔地释放快门，获得高画质的照片。快门速度我尝试了很多，如果太快则像静止不动的，太慢风车叶片就模糊得完全看不见了。最后确定了 1/4s 的速度，略带一些动感。就算不涉及这种慢速快门，即便天气很好，我也推荐大家在用中大画幅相机时使用三脚架来拍摄，不然，买这么贵的器材干吗呢？

PENTAX 645D
FA25m F4AL
光圈优先
F7.1、1/4s、0.3EV
日光白平衡
Gitzo GT3531 三脚架
冈仁波齐 NB-2B 云台
中国 内蒙古 科尔沁草原

反光镜预升

单反相机在镜箱内安装了一块呈 45° 的反光镜，它用来把光线反射到取景器内供取景用。每次拍摄时，它都会向上翻，以便让开光路进行曝光。它带来的振动在慢速和中速快门时是必须考虑的问题。

大多数相机都有反光镜预升功能，打开该功能后，按下快门反光镜便会抬升，等振动消除后第二次按下快门，这才开始真正曝光。反光镜抬升期间取景器内是一片黑暗的，所以构图、对焦、曝光控制等操作都要预先做好。

一些相机的反光镜预升功能可以在菜单里选择

宾得 645D 中画幅数码相机的反光镜预升设定钮

反光镜固定的单电相机或没有反光镜的微单相机都无需考虑这种振动的问题，使用了快门线就能很好地保证清晰度。

2 可编程快门线

当你需要更长的曝光时间，或是对曝光做更复杂的控制，一根具有编程功能的定时快门线就是非常必要的选择。这种快门线可以非常精准地控制曝光时间，并且能够设定让相机自动按照某一个曝光时间连续拍摄多少张、中间是否需要停顿、停顿多久。因此在拍星轨之类的照片时就非常非常有用。只要设定好合适的参数，相机就可以整夜自动工作，而我们就可以去睡大觉了。嗯，对了，请选择合适的地点拍摄，注意相机防盗。

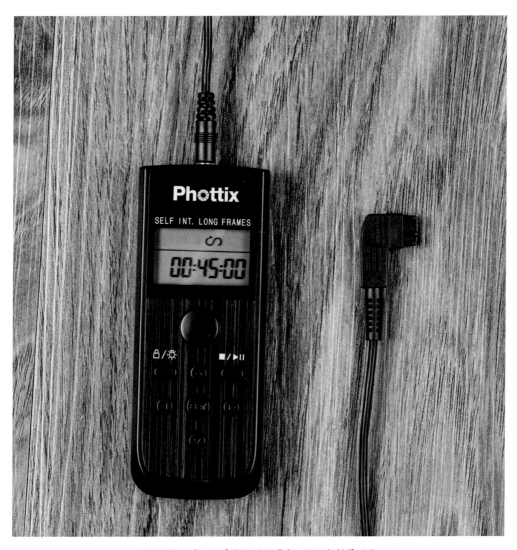

可编程快门线，具有超长时间曝光、间隔拍摄等功能。

　　当我在户外拍了一些银河照片回到酒店后，实在舍不得这迷人的天空，就又把相机架到阳台上拍了些星轨。用定时快门线设定为 2 分钟一张、间隔 3s、一共拍摄 50 张，就回房间睡觉去了，毕竟第二天还要天不亮就起床拍日出。第二天一早把相机收回来就有一大堆图片了，这有点放网打渔的感觉！最后用 Startrails 软件进行自动合成。在合成时实际只采用了一部分照片，太多会使天空线条显得太密反而不好。

▼
SONY α99
16-35mm F2.8ZA
手动曝光
F4、2 分钟 / 张
间隔 3s、共 50 张
Startrails 软件
4000K
Gitzo GT2540FL 三脚架
冈仁波齐 NB-2B 云台
Phottix 定时快门线
奥地利 哈尔斯塔特

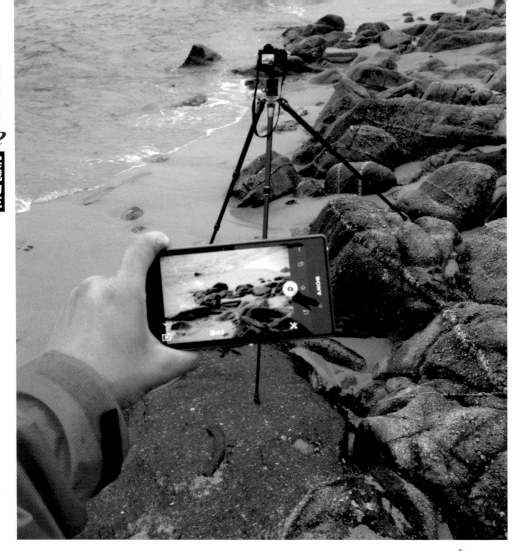

3 App 遥控拍摄

　　越来越多的相机已经可以通过平板设备的 App 客户端进行远程控制，例如用 PlayMemories Mobile 软件可以遥控索尼不少的机型；用 FUJIFILM Camera Remote 软件可以遥控富士的一些机型。通过 Wi-Fi 连接相机，然后在手持终端上实时取景并调整曝光、白平衡、ISO 值、对焦点及释放快门。虽然无线取景有些时滞，但并不是慢到不能忍受，并且还能给摄影创作带来更多的便利。另外，App 遥控拍摄有一个缺点就是对相机和手机来说都比较耗电，实际拍摄时要做好电力准备。

在海边我把捷信防水脚架架在海浪能打到的地方，自己躲在干燥的环境，在手机上观察海浪的变化，看准时机按下遥控快门。这样我就不会被海浪弄湿啦！

手机无线取景遥控拍摄示意图。触屏对焦、调节白平衡、ISO、光圈、快门、曝光补偿等参数。

4 学会使用水平仪

风光景观摄影中，地平线、水平面保持水平是检验一个摄影师严谨与否的标准之一。虽然我们很容易在各种后期软件里通过剪裁把地平线调平，但是，后期调整会带来成像质量的下降。

拍这类照片首先建议使用三脚架，这样即便拍摄多张照片也很容易做到都是水平的。我们可以通过观察取景器里的边框是否与地平线平行，或同一高度的对焦点之间的连线是否与地平线平行，来达到目的。但有时遇到没有明显的地平线或是从斜侧方拍摄湖泊等情况时，用这种方法会有些障碍。建议用一些附件来辅助拍摄，比如热靴式水平仪、云台上的水平仪，一些相机还可以在取景器或 LCD 上显示网格或电子水平仪。

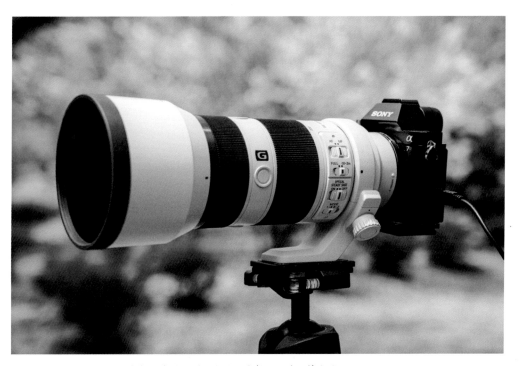

拍摄风光时，利用水平仪能帮助照片保持水平

热靴式水平仪最好能有横拍或竖拍两个水平泡。有一些水平仪在改变拍摄方向后需要取下来转 90° 再用。使用云台水平仪需要注意的是，水平泡应该在连接相机的部分上，并且是跟着相机一起转动的，如果在云台基座上则只能测量三脚架的水平程度，并不能保证相机水平。网格只能保证水平与否，而电子水平仪大多可以测量水平和俯仰角度，更为方便。

5 利用中轴挂钩提升稳定性

即便三脚架系统很稳固，但在一些极端的情况下还是会出现支撑不稳的情况。大风是最为常见的隐形杀手。遇到大风时，相机的背带会随风飘扬，相机随时有被刮倒的可能。下面我们看看我在巴哈马的一次拍摄经历。

▲
SONY α900
16–35mm F2.8ZA
光圈优先
F16、3.2s
–0.3EV、ISO100
日光白平衡
Gitzo GT1258 三脚架
冈仁波齐 NB–2B 云台
巴哈马 拿骚

实战 如何在大风下用脚架拍摄

早上 6 点，我来到巴哈马亚特兰蒂斯酒店的私家海滩上。一片向东伸入大海的礁石成为了拍摄目标。当我撑好捷信 2 号脚架、安装好相机和快门线后，发现风大得不得了，取景器里的画面在微微晃动。此时，当机立断把相机的背带拆除。尽管很多人都会觉得这有点麻烦，但为了保证成像清晰度，这么做是值得的。我把三脚架的所有关节又检查锁紧了一遍，在完成测光取景，并且安装滤镜完毕后，我觉得还是心里有点没底，就把摄影包挂在中轴下端的挂钩上，增加脚架的配重，此时整个脚架系统就变得非常稳固了。

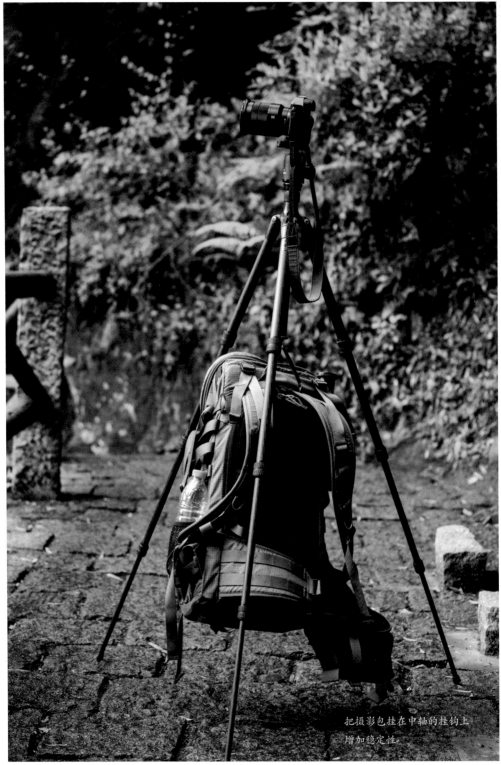

把摄影包挂在中轴的挂钩上
增加稳定性

⚠ 带有脚钉的脚架在坐飞机时需要托运。

当我们在野外拍摄时，还可以选择尖头的金属脚钉来增加稳定性。脚钉插入地面，会非常稳固。但请注意安全使用，并且不要在城市路面街道或室内使用。

如果室内地板太光滑，脚架原配的橡胶脚垫容易打滑的话，让它很稳固的办法是把脚垫换成吸盘，吸在地板或大理石上就会非常稳固。

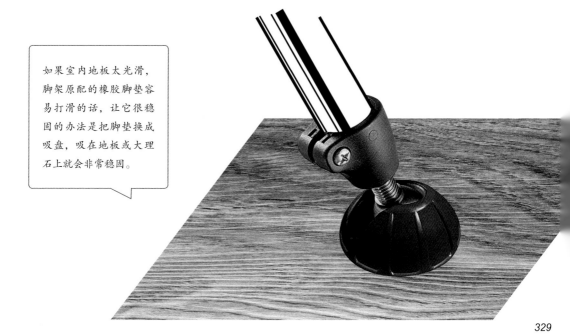

三脚架的三个脚管上部都用专用的防寒护套包裹，以免冻伤。

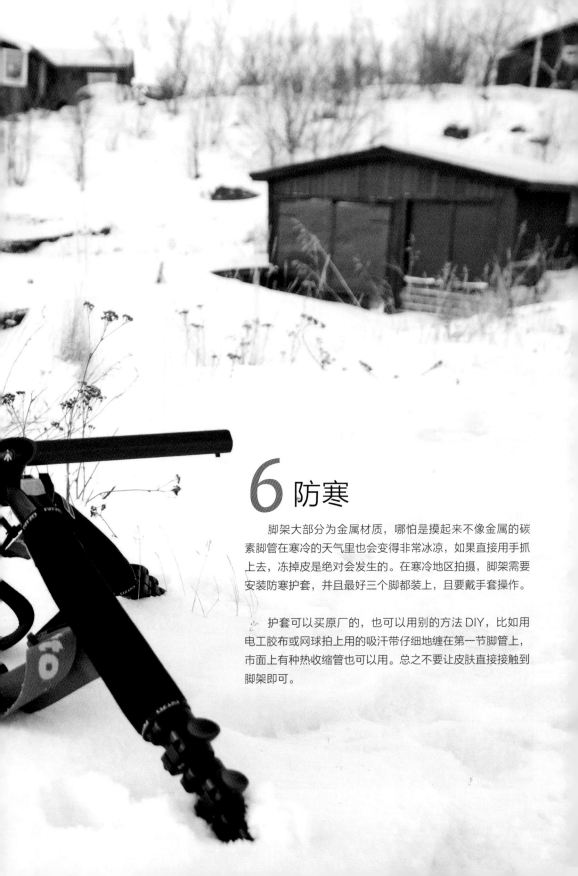

6 防寒

　　脚架大部分为金属材质，哪怕是摸起来不像金属的碳素脚管在寒冷的天气里也会变得非常冰凉，如果直接用手抓上去，冻掉皮是绝对会发生的。在寒冷地区拍摄，脚架需要安装防寒护套，并且最好三个脚都装上，且要戴手套操作。

　　护套可以买原厂的，也可以用别的方法 DIY，比如用电工胶布或网球拍上用的吸汗带仔细地缠在第一节脚管上，市面上有种热收缩管也可以用。总之不要让皮肤直接接触到脚架即可。

7 取景器遮光板

　　对于单反相机来说，在拍摄时要小心从机身背面照来的光，因为如果照射在光学取景器上，光线会通过取景系统进入到镜箱，从而影响测光结果。严谨的做法是使用取景器内置的遮光板或随机配置的遮光板附件来挡住光线。如果怕麻烦，可以有意地用身体挡住光线。而对单电与微单相机来说，不存在这个问题。

遮光板打开，可正常取景。

遮光板关闭，防止光线从取景器内进入。

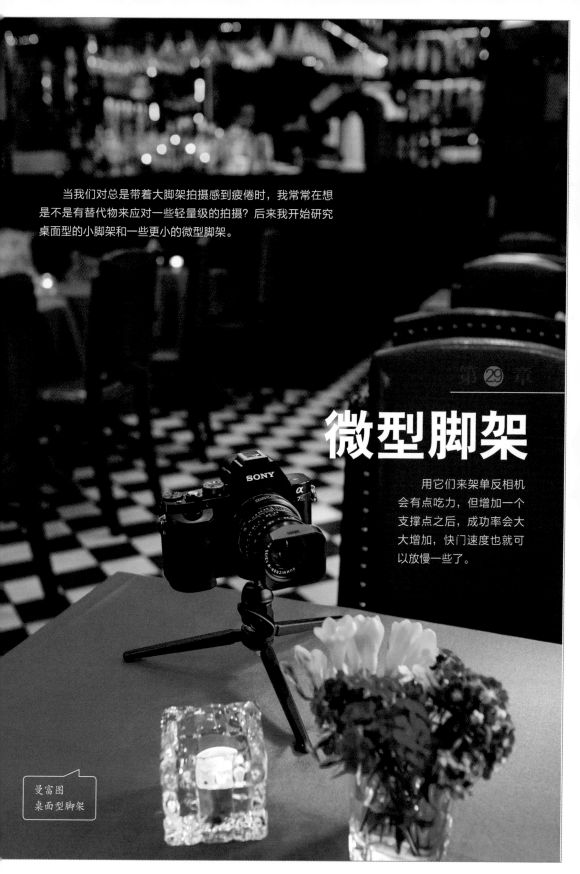

当我们对总是带着大脚架拍摄感到疲倦时，我常常在想是不是有替代物来应对一些轻量级的拍摄？后来我开始研究桌面型的小脚架和一些更小的微型脚架。

微型脚架

用它们来架单反相机会有点吃力，但增加一个支撑点之后，成功率会大大增加，快门速度也就可以放慢一些了。

曼富图
桌面型脚架

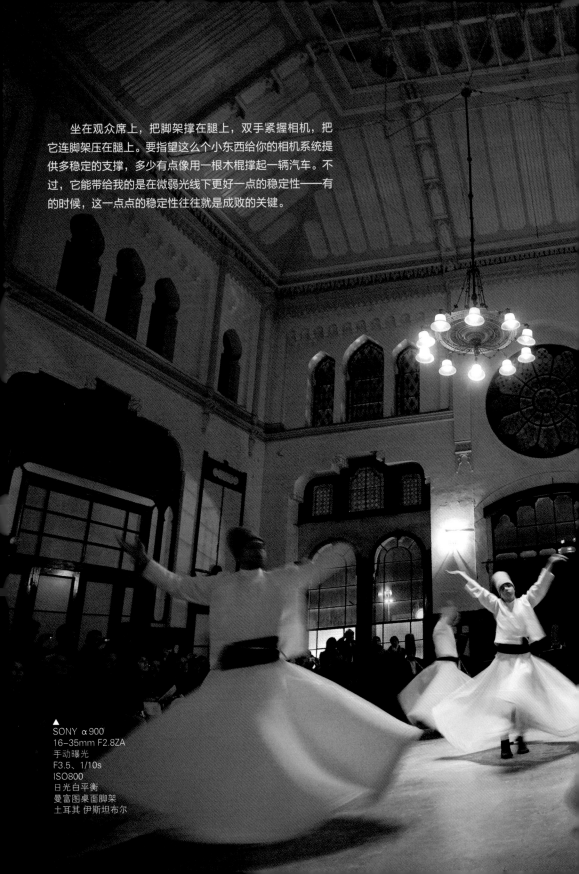

坐在观众席上，把脚架撑在腿上，双手紧握相机，把
它连脚架压在腿上。要指望这么个小东西给你的相机系统提
供多稳定的支撑，多少有点像用一根木棍撑起一辆汽车。不
过，它能带给我的是在微弱光线下更好一点的稳定性——有
的时候，这一点点的稳定性往往就是成败的关键。

SONY α900
16-35mm F2.8ZA
手动曝光
F3.5、1/10s
ISO800
日光白平衡
曼富图桌面脚架
土耳其 伊斯坦布尔

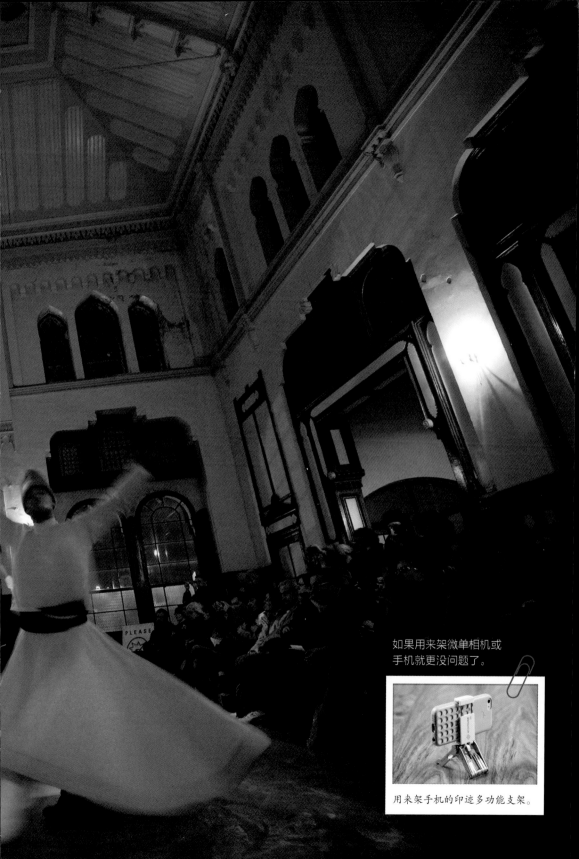

如果用来架微单相机或
手机就更没问题了。

用来架手机的印迹多功能支架。

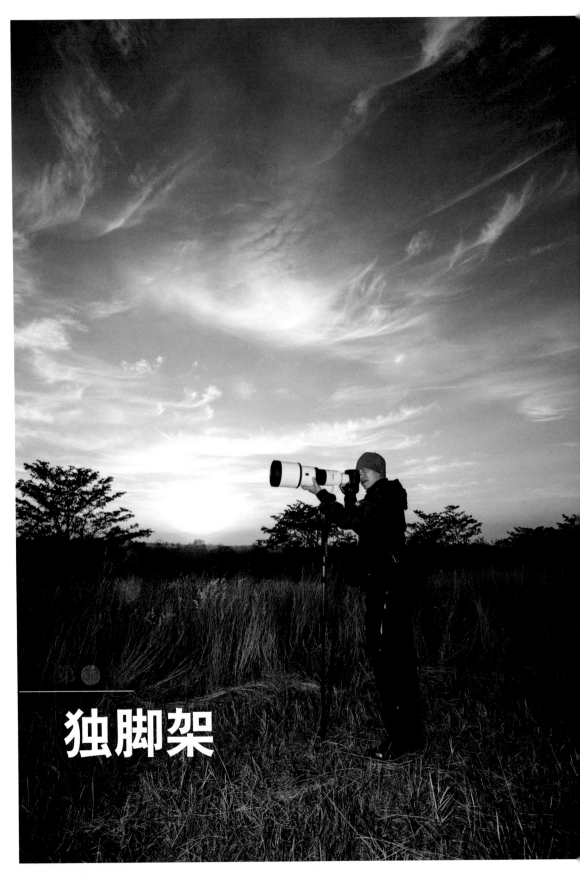

第⑧章

独脚架

1 是否需要独脚架

很多爱好者都会觉得三脚架太重了，带出门不方便。独脚架倒是轻便许多，便时常有人问我，是否可以用独脚架代替三脚架？答案当然是不行。失望吧？当需要长时间曝光，三脚架是非常可靠并且几乎是无可替代的。那么独脚架在什么场合使用呢？它通常是给你一个支点，以免在长时间拍摄或用长焦镜头拍摄时过于疲劳。所以那些体育记者的大炮下安装独脚架就是这个目的。在调节角度方面，独脚架也有独特的优势。因为随时可以前后左右移动，我们不需要用云台也能很容易地改变取景角度。但如果受场地狭小的限制的话，也可以用上云台。

独脚架一样有材质上的区别，常见的是镁铝合金与碳素。建议选择碳素材质的轻便独脚架。节数、最大高度也需要考虑，但独脚架只是做短时间的支撑用，并不用于长时间曝光稳定拍摄，因此节数并非和三脚架一样要求这么多，一般选择方便好带的即可。捷信的某几款独脚架还与登山杖结合在一起，非常轻，拧开登山杖把手处的盖子会露出一个小云台，特别适合登山徒步时使用。

普通状态

普通状态

内八法

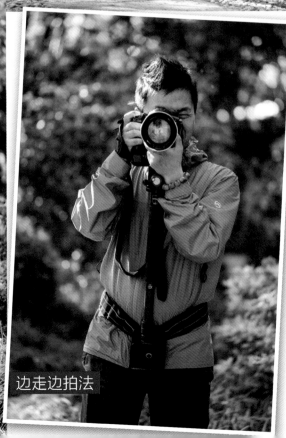

边走边拍法

2 独脚架使用技巧

独脚架的使用需要一些技巧，如果方法不对，将得不到足够的稳定性。

普通状态

两脚与肩同宽，独脚架略微向后倾斜一点，让脚架与两脚形成一个三角形。双手同时紧握相机及镜头，略微用力向下压，不要让相机前后左右移动。拍摄时保持自身的稳定也很重要，不要认为有了独脚架就可以放松警惕了。肌肉略微的紧张有助于减少长焦镜头出现飘忽。

内八法

为了加强稳定性，也可以采用如下操作：身体略向右侧，左脚向前半步，略内八的站法。将独脚架顶住左脚脚弓处，上身向左转一点取景拍摄。

边走边拍法

用独脚架加腰套的方式，可以边走边拍，同时具有很好的稳定性。在室内光线微弱情况下非常方便。

3 用独脚架支撑超长焦镜头

我曾带着500mm超长焦镜头远赴南非的私人营地拍摄野生动物。索尼500G的尺寸为140mm×367.5mm（最大直径×长），重量约3.5kg。使用这种大炮级镜头，必须使用有足够稳定性的三脚架或独脚架。这次我选择了捷信GT3531碳素脚架、捷信GH5380SQR液压云台，为了方便在Safari的越野车上使用，还准备了一支捷信GM3551碳素独脚架。我们所乘坐的是改装过的敞篷陆虎越野车，没有窗户没有栏杆，360°都可以自由拍摄，没有任何限制。司机非常有经验，他们会尽量地接近动物，然后关闭发动机，让我们能在没有抖动的环境下拍摄和欣赏野生动物。因此，在车上使用独脚架拍摄是最为方便的选择。

实战 500mm 下的非洲花豹

夜晚的 Safari，两辆车的向导找到花豹后呈 90° 远远待在它的周围。光源来自车上的手提式探照灯，一强一弱居然还打出了立体光。因为距离的关系，只能动用到 500mm 这样的大炮，在 APS 画幅的 α77 上相当于 750mm 的视角。要在狭小的越野车里支撑它就只能用独脚架了。拍摄时坐在座位上，独脚架靠近座位撑，两脚盘在独脚架上。独脚架呈轻微向前倾的姿态，与镜头和身体构成三角形。这样会比较稳，而且累了，手离开相机一会儿，器材也不会立刻栽下来。即便是对 70-200mm 这样的小型长焦镜头也适用。

◀

SONY α77
500mm F4G
手动曝光
F4、1/160s
ISO6400
日光白平衡
南非 SabiSabi 私人营地

341

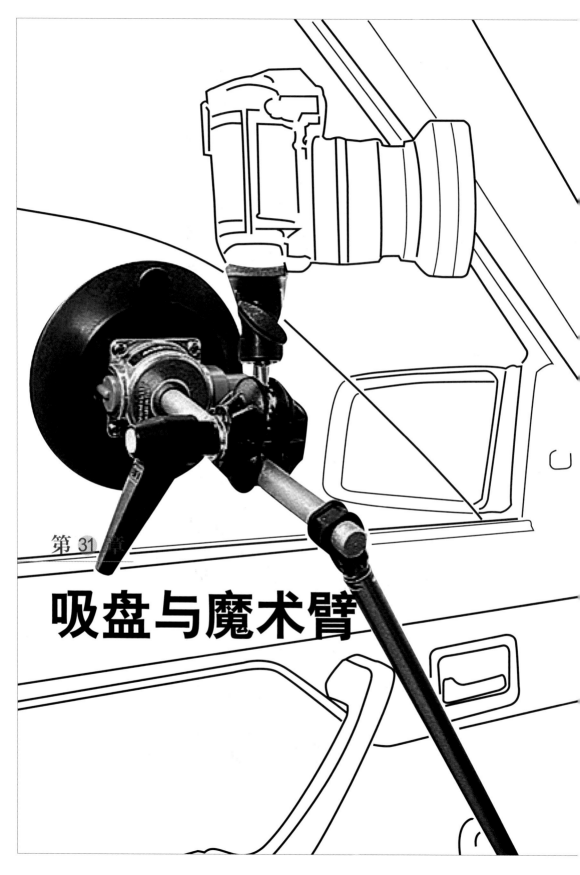

第 31 章

吸盘与魔术臂

1 神奇的吸盘、魔术臂

吸盘是大家接触比较少的支持附件。它可以牢牢地吸附在玻璃或金属表面，然后就可以很方便地安装相机或摄像设备了。吸附的原理是利用气泵将吸盘内部的空气抽调形成近似真空的负压，因此吸附力是非常惊人的。它较多地运用于汽车拍摄。

吸盘与魔术臂

魔术臂是一个比较有趣的附件，中间的手柄松开时所有关节均可自由转动，可任意调节角度，而一旦锁定，则非常稳固。一些摄影师将其用在摄影棚里，一边安装在大型摄影支架上，一边连接相机，与三脚架相比能更方便灵活地调整相机的位置和角度。

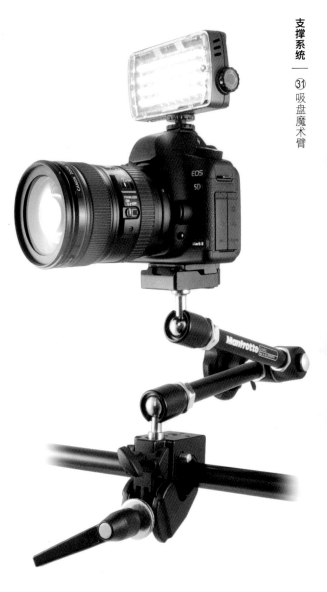

2 车拍利器 ──吸盘的应用

几乎每个拍车的摄影师都知道曼富图 241V 和 241 两款吸盘的威力。我第一次用它来工作时还担心相机会不会在拍摄中掉下来，小心翼翼地做了两个下午的测试才敢正式拍摄。后来发现有点多虑了——吸盘吸附力非常大，也很可靠。但为保险起见，拍摄时最好隔一定时间检查一下气泵是否漏气。

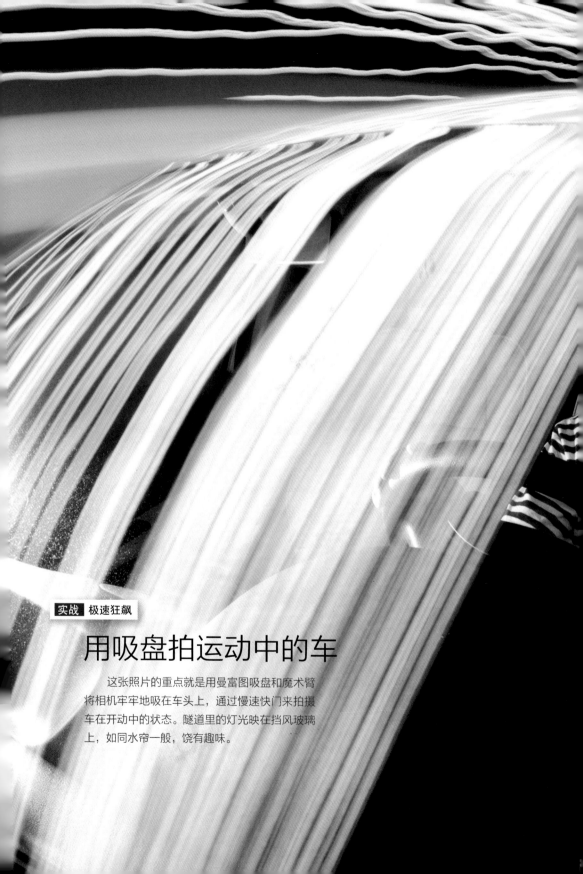

用吸盘拍运动中的车

这张照片的重点就是用曼富图吸盘和魔术臂将相机牢牢地吸在车头上，通过慢速快门来拍摄车在开动中的状态。隧道里的灯光映在挡风玻璃上，如同水帘一般，饶有趣味。

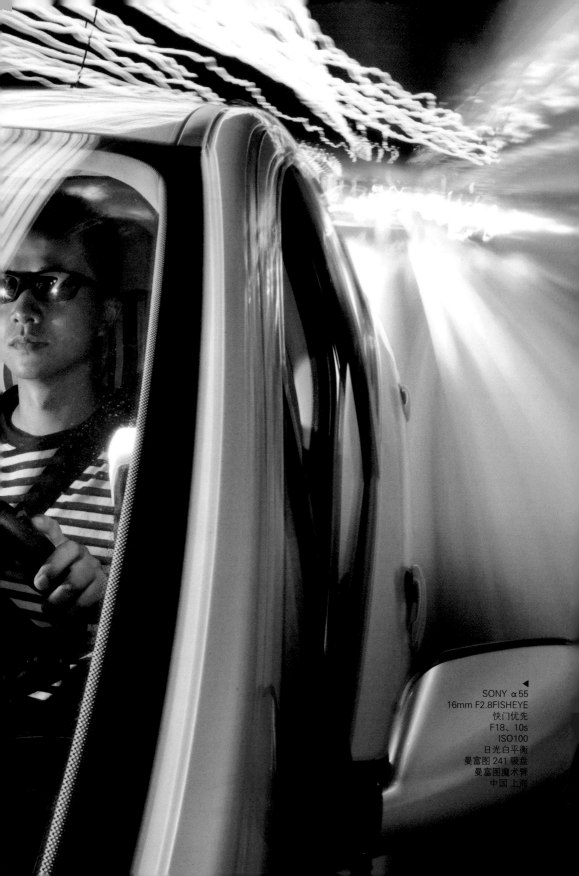

SONY α55
16mm F2.8FISHEYE
快门优先
F18、10s
ISO100
日光白平衡
曼富图 241 吸盘
曼富图魔术臂
中国 上海

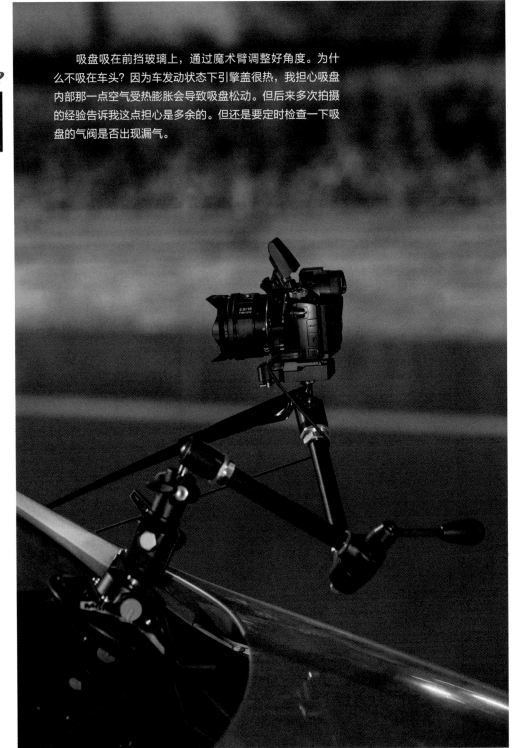

吸盘吸在前挡玻璃上，通过魔术臂调整好角度。为什么不吸在车头？因为车发动状态下引擎盖很热，我担心吸盘内部那一点空气受热膨胀会导致吸盘松动。但后来多次拍摄的经验告诉我这点担心是多余的。但还是要定时检查一下吸盘的气阀是否出现漏气。

由于相机在车外，万一吸盘松动相机就直接拜拜了，于是我用 3M 胶布加强固定，哪怕相机掉下来也多一条保险带，至少能拣个"全尸"回来。另外，用了一条 5m 长的快门线来释放快门。为何不用无线遥控器呢？因为夜晚一些强光会干扰遥控器工作，还是线控来得更为保险。

这次选用了比较便宜的 SONY α55。为了让 APS 画幅也能拍到尽量大角度的画面，镜头用了 16mm 鱼眼。用 α55 的好处还包括机顶灯可以直接当作主灯引闪，无需在机顶安装 F58AM，否则风阻太大也会降低画面清晰度。而且 α55 是固定半透反光板，没有反光板振动一说。α55 更适合长时间曝光下拍摄。

车内还是安装了 2 只闪光灯，左侧车门处一只，前挡右方一只。作用是用来凝固我自己，让我在长达 6~10s 的曝光中有一个清晰稳定同时有立体感的影像。

脚架收到最小放入拉杆箱，便于携带。

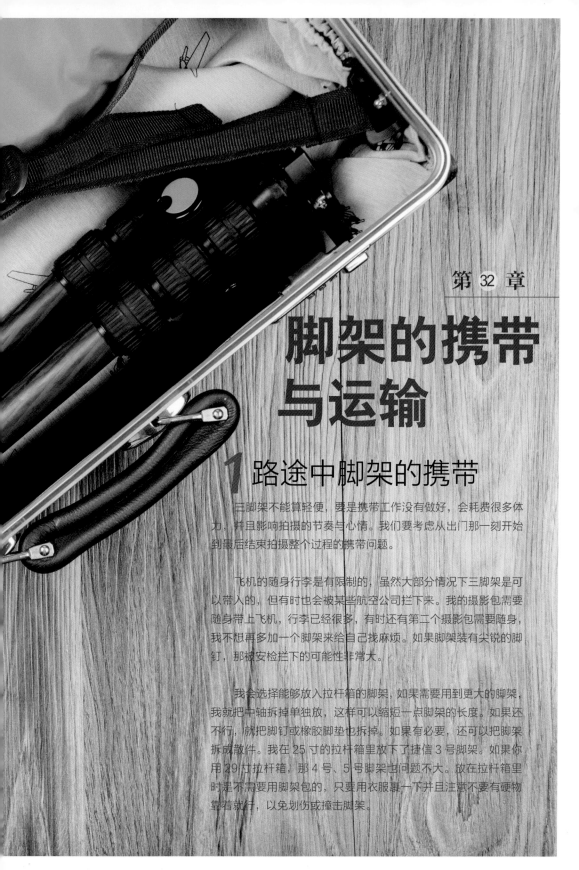

第 32 章

脚架的携带与运输

1 路途中脚架的携带

三脚架不能算轻便，要是携带工作没有做好，会耗费很多体力，并且影响拍摄的节奏与心情。我们要考虑从出门那一刻开始到最后结束拍摄整个过程的携带问题。

飞机的随身行李是有限制的，虽然大部分情况下三脚架是可以带入的，但有时也会被某些航空公司拦下来。我的摄影包需要随身带上飞机，行李已经很多，有时还有第二个摄影包需要随身，我不想再多加一个脚架来给自己找麻烦。如果脚架装有尖锐的脚钉，那被安检拦下的可能性非常大。

我会选择能够放入拉杆箱的脚架，如果需要用到更大的脚架，我就把中轴拆掉单独放，这样可以缩短一点脚架的长度。如果还不行，就把脚钉或橡胶脚垫也拆掉。如果有必要，还可以把脚架拆成散件。我在 25 寸的拉杆箱里放下了捷信 3 号脚架。如果你用 29 寸拉杆箱，那 4 号、5 号脚架也问题不大。放在拉杆箱里时是不需要用脚架包的，只要用衣服裹一下并且注意不要有硬物硌着就行，以免划伤或撞击脚架。

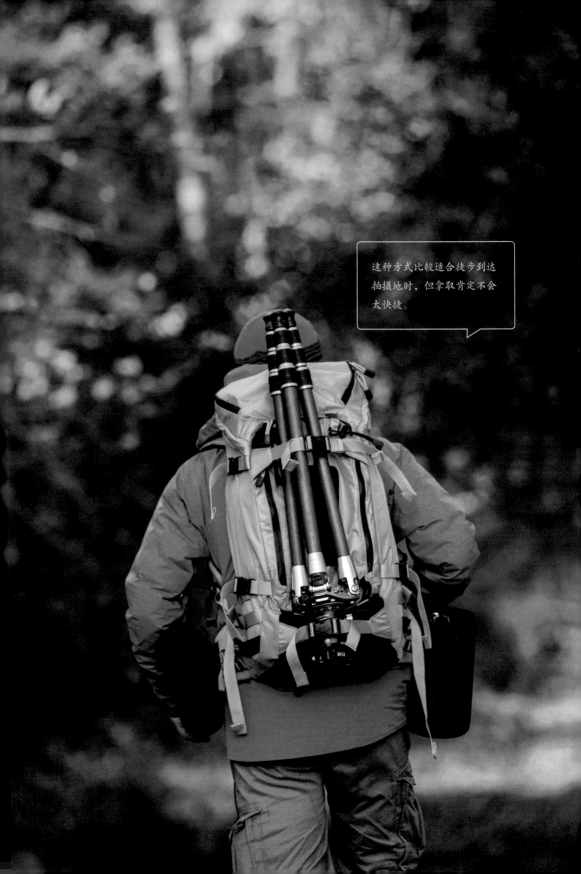

这种方式比较适合徒步到达拍摄地时，但拿取肯定不会太快捷。

2 拍摄时脚架的携带

在拍摄时，脚架的携带是个问题，很多人纠结的主要是这一块。不带，很多效果无法拍到；带，又觉得很麻烦，总觉得是个累赘。我尝试过很多种携带脚架的方法，比如：

现在有许多摄影包都有专门的快速绑绳，可以把脚架挂在上面。尤其是双肩包的背负系统可以分担不少重量，背起来没有这么重。但缺点是，当你想从摄影包里拿点什么时，并不方便。并且从包上拿下来到可以开始拍摄也需要一点时间。我除了长时间在野外徒步时会考虑这种方式之外，现在已经很少这么干了。

用专用的脚架包来装脚架，这对脚架的保护性最好，但一边背着摄影包一边还要背一个脚架包，总觉得很不方便。并且在拍摄时，这软绵绵的脚架包还真是扔也不好，收也没地方收。这个东西，我只在自驾时用来保护脚架，拍摄时从来不用。

专用脚架包

3 合理安排脚架的使用时间

脚架背带，无需脚架包即可把脚架背在身上，并且取用迅速。我喜欢这个东西，但用的时候要小心一点，不要让脚架受到撞击。其实，我个人的经验是，如果你做好拍摄计划，安排好什么时候用脚架的话，是并不需要一直把脚架带在身上的。我常常在日出前出门，手里提着脚架到达拍摄地点，拍摄过程一直使用脚架，拍完后就把脚架放回酒店或汽车里。在不带助理的情况下，白天如果是拍摄人文题材就基本不用脚架，等到傍晚再取回脚架使用。若是拍摄风光、建筑、夜景、微距等题材就会一直带着。